LOCUS

LOCUS

LOCUS

LOCUS

Beautiful Experience

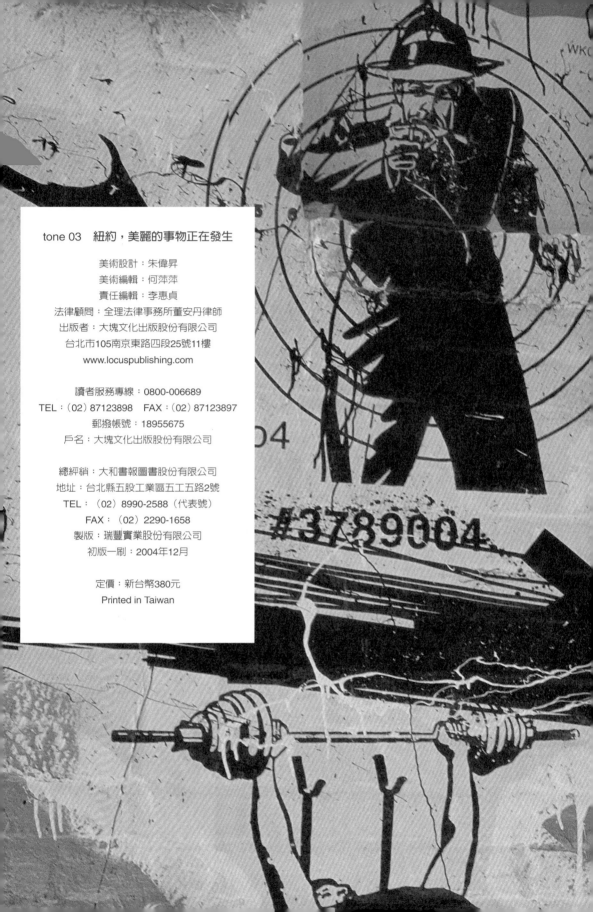

tone 03　　紐約，美麗的事物正在發生

美術設計：朱偉昇
美術編輯：何萍萍
責任編輯：李惠貞
法律顧問：全理法律事務所董安丹律師
出版者：大塊文化出版股份有限公司
台北市105南京東路四段25號11樓
www.locuspublishing.com

讀者服務專線：0800-006689
TEL：（02）87123898　　FAX：（02）87123897
郵撥帳號：18955675
戶名：大塊文化出版股份有限公司

總經銷：大和書報圖書股份有限公司
地址：台北縣五股工業區五工五路2號
TEL：（02）8990-2588（代表號）
FAX：（02）2290-1658
製版：瑞豐實業股份有限公司
初版一刷：2004年12月

定價：新台幣380元
Printed in Taiwan

紐約，美麗的事物正在發生

New York in Art: A Sense of Place, A Sense of Time

紐約的公共藝術和街頭藝術家

文字・攝影　嚴華菊

目錄

去美國十多年，第一次有機會在台灣待上長達三個月的時間。在那段期間，「紐約」仍然瀰漫在我的台北生活中。五月底總統就職典禮計劃使用的視覺圖案，引發了該設計是否抄襲美國藝術家作品的爭議，這個報導讓我想起那座位於第六大道上、印第安那製作的雕塑。隨著台北101大樓周邊的環境設計逐漸完工，與第六大道上的作品相同比例的〈愛〉，也將呈現在台北市民的眼前。

七月底回到蘇活的上班地點。滂沱大雨中，一輛怪手正在拆除WK Interact的〈解救2002〉。幾天過後，我發現不僅原先閒置的修車廠被拆去一大部分，牆上驚恐的女人頭像更因為新搭起的黑色看板而只露出半邊臉。順著同一條街向北走，才知道〈阿拉墨〉後方的停車場已經變成一棟高樓。短短三個月內，獨立站立的魔術方塊因為身後新建的大樓而顯得特別渺小，甚至失去了原有的吸引力。今年入學的年輕學子或許還會在此聚集，卻可能不知道已經改變的環境。另一方面，地鐵站內故障的〈延伸：紐約〉、〈42街舞池〉，到現在都還沒有修復……

時間似乎對這些作品很不仁慈。不過，也並非全都是壞消息。被鷹架覆蓋近一年的〈飄浮地鐵圖〉終於又重見天日——雖然那些被商店櫥窗吸引的蘇活觀光客，可能還是沒注意到腳下看來像幅光電圖的銀色線條與圓圈。在鐵門的保護下，經過刺骨寒風吹襲的〈兒童旋轉木馬〉開始在暖暖的夏日下迴旋；送走了暑假的觀光人潮與共和黨員後，中城洛克斐勒中心的廣場前也豎立起了新的雕塑作品……

有人說沒有什麼東西是會讓紐約客感到驚奇的，
但城市漫遊中無意發現的事物還是能帶給人們意想不到的喜悅。
九月中去上學的路上，看見17街的安全島上多了一座大型銅雕，
低頭、兩手掩面的人物讓我想起《地下生活》中各式造型的小人物。
許多公共藝術因為與市民的生活結合在一起，
逐漸演變成了城市的傳統：九月十一日，一個星期六的早晨，
家長與兒童依例在中央公園的《安徒生》銅像旁慶祝醜小鴨的生日。
同一天的黃昏，曼哈頓南端、原世貿中心的遺址上，
燃起兩道直入雲霄的藍色《紀念之光》。
當人們庸庸碌碌地重複每日的例行公事時，
那個在清澈初秋所發生的超乎想像的悲劇，竟也不知不覺地過了三個年頭。

經常出現在電視、電影、雜誌媒體中的紐約，
是許多人既熟悉又陌生的城市；她像是人們的期望、夢魘，或兩者的組合，
雖然是屬於全世界人的都市，卻沒有人能夠真正擁有她。
隨時準備吞沒靠近她的人；然而在這超過八百萬人的都會中，
人與人之間的關係又十分淡薄。在熙來攘往的街道上，
人們雖然謹慎地察看迎面而來的陌生人，卻總是很有技巧地避開對方的目光。

紐約也是活力與想像的泉源。
豎立在城市的藝術提供了人們駐留的機會；寫實、具象、抽象的作品，
為冰冷的玻璃、鋼筋、水泥組成的都市增添動人的色彩。
她們是現代藝術大師表現的舞台，財力、地位、富強的象徵，
更聯繫了城市的過去、現在與未來。當公共與個人的空間相交錯、
協調公有環境與個人自由之際，看似疏離的人際關係又變得密不可分。

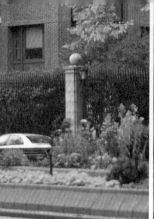

風格迴異的作品、作品所在的位置、組成的空間、與欣賞者的互動，讓藝術家的創作理念與民眾的生活結合在一起。

但公共藝術不僅是街頭的裝飾品、城市的化妝師，藝術家以敏銳的觀察力，刻畫被一般人視爲理所當然的環境與情感。城市是他們靈感的來源，藝術成了溝通的語言，公園、廣場、街道、地鐵站、電線桿等，都成了表演的場所。紐約的公共藝術與街頭藝術家，塑造出集合了個人與集體的願景，藝術與生活交織所營造的氛圍，更譜出一段專屬紐約的曲調。

但這個曲調與城市一樣，不是永久不變的。同一件藝術作品，因爲欣賞者個人的經歷，會產生不同的體驗。隨著時光漂流，逐漸改變的將不僅是作品的外貌，更是人們的內心。當物換星移、逝去的情愫不復存在的時候，還有那些創作提醒城市居民的過往與未來。或許我們不在意她的存在，但她就在我們的周圍。

城市的藝術與藝術家或許正如希爾弗斯坦（Shel Silverstein, 1930-1999）的《愛心樹》（The Giving Tree, 1964）一樣：她不介意你是否珍惜她、甚至濫用她，她永遠提供人們一個歇腳的地方。

城市結合了歷史與個人的經驗，在瞬息萬變的現代社會中，居民需要找到支撐自己的力量。曾有位紐約客向剛到紐約的一名藝術家建議：在紐約生活的訣竅是隨時保持微笑、找機會與陌生人交談，並且在眾多的公共空間中找到自己的位置。我發現了中央公園的祕密花園，和哈德遜河岸、面對著《德拉跨鐘》的座椅，但並不是要將它們佔爲己有，那些是要準備與他人分享的角落。

在進行這本書時，傳來父親病重的消息。第二天我造訪了我的祕密花園，

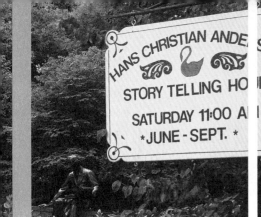
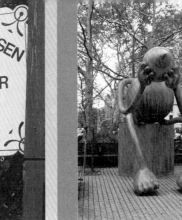
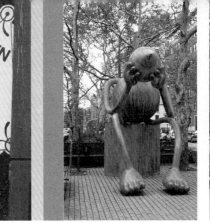

花園內的蓮花池讓我憶起幼時父母親帶我和兄弟參觀的台北植物園裡的荷花池。看到兩座同樣由人類雕飾自然的景緻，我想到未曾謀面的祖父曾是位船員，想到父親年輕時由大陸來台，自己也在國外獨自生活了十多年，「漂泊」彷彿一直都流在我們的血液中。紐約與台北兩地雖然間隔有十三萬英哩，我們之間卻好似沒有任何距離。在書寫外國生活的經驗、記載與藝術互動的過程之中，因為父親，家永遠在我心裡，就好像《東西門》總是為我開啓跨越空間的大門。

一個禮拜後，紐約大都會歌劇院上演華格納的《女武神》（Die Walküre, 1858），劇院頂樓的落地窗剛好俯視中庭的〈傾臥的人體〉——一座綠色的雕像安詳地躺在柔和的月光倒影中。第三幕歌劇結束前，Brünhilde與父親道別的一幕，讓我瞭解藝術作為反應人類的喜怒哀樂、傳達恆久感動的功能。原來即使是個人的悲傷，也可以不必是孤單的。

在二○○四年四月二十日晚上與父親道晚安後，現在每當看見姪子四歲時一時興起拿起父親的毛筆描繪祖父母與父母的畫像，我就會想到藝術創作所提供的虛擬與實境，和延續的感情。就像本書中所介紹曾經對個人發出聲音的紐約藝術與藝術家，雖然作品的外貌改變、甚至消失了，但那些令人悸動、有意義的人事物，將會穿越時空，永遠停留在記憶中。

01

現代藝術大師

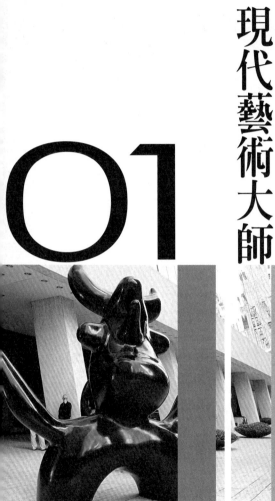

Fame

第五大道上多彩的水果攤

綁馬尾的女孩
The Girl with a Ponytail

我的上班地點在曼哈頓南邊的蘇活區（SoHo），每天下車後由車站走到公司的二十分鐘路程，是我非常享受的漫遊時光。從綠意盎然的人行道轉入寬廣的第五大道，再進入華盛頓廣場公園（Washington Square Park），沿途可以欣賞到十九世紀的赤紅色建築、水果攤上四季蔬果組合成的動人顏色，和隨著季節變化的公園景緻。因為早已過了上班的尖峰時刻，商店也還未開始營業，路上只有附近紐約大學（New York University）的學生，和一些悠閒遛狗、散步的人們。

走出華盛頓廣場公園，穿越狹窄忙碌的Bleecker街，在進入蘇活區之前，會經過一個由三棟公寓大樓圍成的大學廣場（University Plaza），廣場的中庭綠地上有一座巨大的半身女子雕像，那是現代藝術大師畢卡索（Pablo Picasso, 1881-1973）的作品。

原來在紐約不用進美術館也能夠欣賞到畢卡索的作品！雖然這件作品並不是畢卡索本人親手製作，而是由挪威雕刻家那斯雅（Carl Nesjär）完成。一向主張無政府制度、反對美國外交政策的畢卡索，終生未踏上美國領土，自然從未有機會親眼目睹自己的作品如何呈現在紐約街頭。大學廣場上的巨型女子雕塑是根據畢卡索早年利用鐵片創作成的兩英呎高的雕塑為模型，再放大而成。雕刻家那斯雅利用蓋鋼筋混泥土建築的程序，在堅固的大木箱內，首先將黑石緊緊地堆靠在木箱中的鐵支架周圍，然後緩緩將水泥漿注入，待水泥漿凝固後，再將木箱拆除。接著用噴沙器、磨石器等，除去多餘的水泥，讓水泥下的黑石露出雕塑表面，呈現雕像人物的輪廓。

14

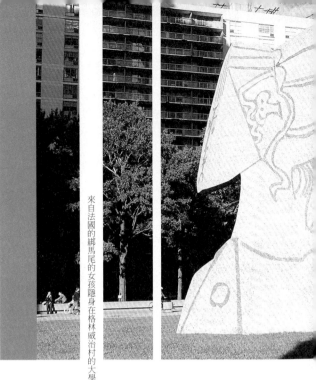

來自法國的綁馬尾的女孩隱身在格林威治村的大學廣場中央

三棟外表看來像蜜蜂窩的大學廣場公寓大樓，則是由華裔建築師貝聿銘（I. M. Pei）所屬建築事務所（Pei Cobb Freed & Partners）的合夥人之一福利德（James Ingo Freed）於一九六六年所設計的。建築師利用當時頗受歡迎又成本低廉的混凝土建材，將一塊塊黃灰色水泥拼在一起，構成了這三棟三十層樓高的公寓大樓。雖然是紮實的混凝土建築結構，但因為大量運用玻璃，整棟穩固的建築顯得格外地輕盈。而鑲嵌玻璃窗下方略微突出的水泥板，更成了自然的遮陽板，讓陽光無法直接照射到室內。

為了搭配單一的公寓結構，建築師選用了不規則角度的立體派（Cubist）雕塑裝飾中庭廣場。站在綠地的東南角上，只見雕塑配合公寓大樓的開放角度——相同色系的混凝土大樓與雕塑，搭配著綠樹、中庭綠地與周圍的紅磚道，將大學廣場塑造成一個色彩、建材都十分協調的公共空間。

藉著拜訪一位住在大學廣場公寓的老師的機會，我才瞭解畢卡索的雕像與當地住戶的關係，並且發現這座立體雕塑的確非常適合放在大學廣場的中庭綠地。相對於一般雕塑有明確的正、反面之別，大學廣場上的雕像從任何角度都能

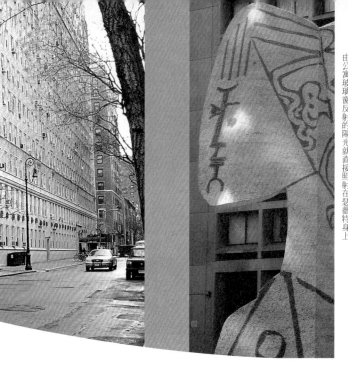

由公寓玻璃窗反射的陽光就直接照射在瑟薇特身上

清楚地見到畢卡索刻畫的年輕女孩正面或側面，很難分辨哪一面才是雕像正面。因此，並沒有哪些公寓住戶每天只能面對雕像背面的情形。

就像畢卡索擅長利用大色塊將視覺所見立體物體的各個角度同時呈現在平面的畫布上，而不用透視法製造三度空間的幻覺，他也利用石塊的凹、凸角度，構成了一座多面的雕塑。由雕像的一面可以看到女孩張大著眼睛、面對群眾；她的另一面、同時也是午後陽光照射的一面，女孩則像是瞇著眼睛凝視遠方。在廣場的綠地上，不論日曬或雨淋，雕像主人翁不但隨時以她的各個角度迎對著欣賞者，更驕傲地向大家展示那佔了三分之一雕塑面積的馬尾辮。

究竟這位綁馬尾的女孩是誰呢？又為何會成為畢卡索的創作主題？原來一九五四年的夏天，畢卡索在法國南方的小鎮維拉魯斯（Vallauris）作畫時，遇見了當時二十歲的瑟薇特（Sylvette David）。在一群年輕女孩之中，畢卡索為這位五官具有古典特質、綁著馬尾辮的害羞的瑟薇特所吸引，隨即畫了一張她的速寫。後來畢卡索還說服了瑟薇特當他的模特兒。那年夏天，短短的一個月間，畢卡索共創作了四十件以瑟薇特為主題的素描、油畫等等，其中還包括兩座大型雕像。對瑟薇特而言，畢卡索宛如父親，是自己傾訴的對象。而當畢卡索得知瑟薇特想要成為藝術家的夢想後，他不僅鼓勵瑟薇特追求個人理想，還送了她一幅自己的畫作。後來瑟薇特將畢卡索的作品變賣，利用賣畫所得到巴黎學

畫。經過多年之後，綁馬尾的女孩終於以柯貝特（Lydia Corbett）之名，成為一名藝術家。

如同當初建築師選擇畢卡索的雕像只是為了美化環境，可能並未考慮當地居民的需要，大學廣場上的雕像似乎也只希望民眾們用眼睛欣賞，而不要太靠近她。〈瑟薇特半身像〉（Bust of Sylvette, 1968）所在的草地上豎起的「勿踏草皮」告示牌，清楚警示觀賞者最好只在遠處欣賞。

雖然畢卡索的〈瑟薇特〉聳立在公共空間，但仍然延續一般博物館內「不可碰觸」的態度，使得〈瑟薇特半身像〉雖然作為一件公共藝術，卻只有裝飾空間的效果，而無法達到直接與社區居民互動的目的。

的確，欣賞這座超過四層樓高的雕像的最佳角度，是在她所在的草坪外圍，太靠近的話，其實只能見到部分雕像的細節，而無法辨識整個雕像的主題與結構型式。當我悄悄地踏上綠地，往〈瑟薇特〉身旁靠近時，剎那間，忽然感覺自己的渺小。這才發現，佔據好大一片空地的構成雕像的摺疊石塊，營造出一個有趣的空間：走在雕像凹凸、層次相疊的空間中，就像靠近一位沉睡的巨人。而也只有在靠近〈瑟薇特〉身旁時，才有機會觸摸粗糙、突起的石材表面，看到藝術雕刻的痕跡。

17

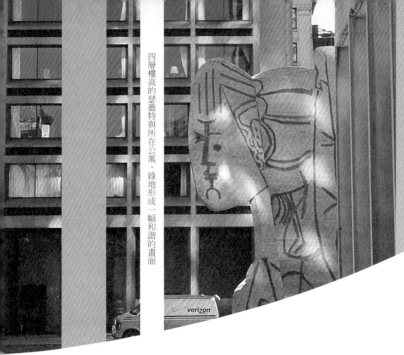

四層樓高的瑟薇特與所在公寓、綠地形成一幅和諧的畫面

為了維持單純的住家環境，大學廣場中庭的開放空間除了〈瑟薇特半身像〉外，並未規劃為其它用途使用。除了附近的居民和由此經過上班、上課的人們之外，一般群眾很少聚在大學廣場內。同時，大概因為有一件知名藝術家的作品在廣場綠地上，人們在這裡也多低聲細語，偌大的空間中難得聽到吵鬧的喧嘩聲。公寓大樓將車水馬龍的雜音都隔離在外。因此，每當我要在格林威治村找一個安靜的地方休息、讀書、寫生時，自然會來到這裡。

拜畢卡索的雕像之賜，不論時光如何流逝，瑟薇特在人們心中永遠是一位綁著馬尾辮的年輕女子，在紐約的大學廣場上，陪伴著附近居民一同成長。早上趕著上班、上課的人匆匆地經過她；遛狗、帶小孩散步的人環繞著她。中午休息時，附近的上班族坐在大學廣場四周吃午餐，或躺在石椅上小憩片刻；午後，也偶爾有人坐在矮牆上讀書、素描；還有一些不顧警告標誌的青少年，在公寓大樓前的廣場上，練習他們的滑板技術。偶而也有兒童們繞著雕塑騎腳踏車，或在雕像前與家人玩接球的遊戲。我自己則最喜歡在下班後經過〈瑟薇特〉，在午後燦爛陽光的照耀下，看著這位來自法國、綁著馬尾的女孩，在格林威治村裡，倚著藍天，在綠樹環繞下，與附近的居民、建築結合，構成一幅動人的畫。

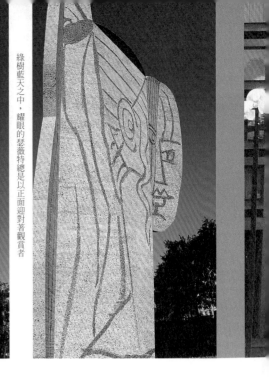

綠樹藍天之中，耀眼的瑟薇特總是以正面迎對著觀賞者

作品名稱：瑟薇特半身像（Bust of Sylvette）
藝術家：畢卡索（Pablo Picasso, 1881-1973）
材質：水泥混凝土
完成日期：1968年
作品位置：格林威治村，大學廣場中央，Bleecker與Houston街之間
作品類型：雕塑
委託人：Pei Cobb Freed & Partners建築事務所
鄰近地鐵站：A、C、E、F號地鐵至W4S站；6號地鐵至Bleecker St站
相關網站連結
畢卡索生平網站：home.xnet.com/~stanko/bio.htm

街頭的米羅
Moon Bird

幾年前和當時還在加州的弟弟一同參觀過紐約現代美術館（MOMA），我們都很喜歡矗立在展覽會場入口那座有著兩隻牛角的大型雕像。還記得當我用手指揮弟弟往雕像靠近、要幫他拍照留念時，卻被一旁的美術館警衛制止，提醒我們不要太靠近。突如其來的糾舉，讓我們感覺像是做了一件錯事。因此，當我在紐約街頭見到跟現代美術館一模一樣的雕像時，不但訝異，還有些猶豫，心裡想著：可以用手觸摸它嗎？

博物館收藏了千古年來人類的文明，在電腦嚴格控制光線、濕度的空間裡，藝術品受到最佳的保護。欣賞者與作品間的互動如展覽動線、作品擺設位置、懸掛高度等，都經過細心安排；參觀者更要遵循館內的規則，像是輕聲細語、不可接收電話等。現代人以宛若朝聖的心情參觀博物館；某些大規模的特展，更是吸引世界各地前來膜拜的善男信女。二〇〇三年在紐約舉行的「達文西特展」、「馬蒂斯畢卡索展」都吸引了大批人潮在博物館外等候，似乎並沒有人介意要排好幾個小時才能進入會場。博物館成了現代人重要的精神食糧，而設計一座現代博物館，更是建築師視為最具聲望的委任工作之一。為了達到藝術的教育功能，博物館竭盡所能地提供藝術家與藝術品的相關介紹，但幾乎所有的美術館都禁止參觀者觸碰館內的陳設；博物館內的藝術品是神聖的，雖然與欣賞者只有咫尺之隔，卻遙不可及。

不過，當同樣的藝術品由博物館移到公共場所後，不僅排隊參觀

雕像上半部突出的尖角部分是《月鳥》的鳥喙

第五、六大道間的索羅大樓以其外圍的黑色帷幕玻璃斜坡著稱

20

的人潮消失了，似乎也沒有太多人關心這些作品出自哪位大師之手。偶而有人停下腳步，駐足觀看，也僅是粗略地看看，碰碰作品表面、按幾下相機快門，便滿是疑惑地離去。

這些公共藝術品因為周圍鮮少有相關說明，作品被誤認的可能性很高。幸好我曾在現代美術館見過這座雕像，並親眼見到雕像左下方藝術家Miró的簽名，所以不至於搞錯。如果只依據網路上刊登的訊息，大概會以為這座位於曼哈頓中城、外型像隻牛的黑色雕像，是畢卡索的作品。

這座超過兩公尺高的銅雕其實是另一位西班牙藝術家——尚·米羅（Joan Ferra Miró 1893－1983）的創作，而主題也不是我以為的公牛，而是〈月鳥〉（Lunar Bird, 1966-1967）。月亮和鳥結合成的「月鳥」是藝術家想像的動物：頭頂上的彎月是月亮，雕像兩側突出、上揚的部分代表鳥的兩隻翅膀。精鍊黑銅鑄成的雕像和所在的白色大理石地板形成強列對比。雕像旁是專門放映法國片的巴黎電影院（Paris Theater），對面則是經常出現在電影情節中的廣場飯店（Plaza Hotel）。順著雕像頂端望上去，才發現雕像是位於五十層樓高的索羅大樓（Solow Building）前，黑色、光滑的銅雕搭配著大樓外圍的黑色帷幕玻璃斜坡。只是，同樣大小、材質的雕像，在博物館內看來非常龐大，但在高樓簇擁下的紐約街頭，卻顯

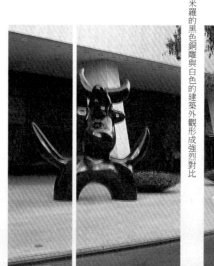

米羅的黑色銅雕與白色的建築外觀形成強列對比

雕像後方建於一九七四年的辦公大樓，是樹立美國企業建築典範的SOM (Skidmore, Owings & Merrill) 建築事務所的建築師哥登·班夏夫特 (Gordon Bunshaft, 1909 - 1990) 的設計。曾獲一九八八年普立茲克建築獎 (The Pritzker Architecture Prize) 的班夏夫特利用黑色玻璃斜坡裝飾建築表面，連接下方同樣是傾斜的支撐樑柱。白色大理石構成了帷幕玻璃的邊緣、樑柱、地板，使得整棟建築與人行步道連成一氣。圓弧形的玻璃表面雖然減少了內部空間，大樓前的公共空間卻因此更為廣大。雖然索羅大樓並非位於大街的轉角，在前後建築的包圍下，顯得略微侷促，但行走在大樓前的步道上，卻沒有走過其它高樓時會有的壓迫感。

如同索羅大樓並不會對街道上的行人造成壓力，米羅的〈月鳥〉也是一件和善、親切的作品。藝術生涯超過八十年的米羅是位多產的藝術家，他以繪畫、雕刻、陶土、版畫、織布來創作，並自六○年代開始製作大型公共雕像。〈月鳥〉是米羅最早的大型雕像，他依據自己在一九四六到四九年間製造的相同造型的小型銅雕，重新鑄造成超過兩公尺高的大型雕塑。同樣的雕像在華盛頓特區、巴黎也可以看到。除了宇宙中的星星、月亮、太陽之外，諸如「鳥」之類的動物，也經常重複出現在米羅的作品中。他的〈月鳥〉與〈日鳥〉(Solar Bird, 1966 -1967) 分別代表構成自然的陰與陽，而鳥則是唯一能連接天空和地面的動物。除了頭頂的彎月、兩側的翅膀，雕像上半部中央突出的尖角是鳥喙，尖角兩旁對稱的線條則代表月鳥的眼睛，雕像背面還可以看到月鳥身後突出的尾巴。單一色彩、簡單、抽象的〈月鳥〉，就像是人類原始

人們可以輕鬆地走在索羅大樓前寬廣的人行道路上

的膜拜對象和大自然的圖騰象徵。

雖然先後受到印象派、野獸派、立體派、超寫實派藝術的影響，米羅的創作風格卻獨具一格。西班牙文中的「米羅」（Miró）一字是「他看見」（he saw）的意思，米羅的主題也完全取材於自己所見來自大自然及圍繞在身邊的人事物，而並不是源自於夢境或憑空想像。記憶和想像力是米羅的創作靈感來源，他特別鍾情於大自然中抽象、對稱、天然的形狀，並且一直以幽默的態度來看待他的主題。將真實世界中的具體形象加以簡化後，接近象形文字或兒童塗鴉的米羅作品介於超現實、象徵、抽象風格之間，欣賞者能自然感受到他的作品中所傳達出來的愉快、樂觀的氣氛。

米羅曾三度拜訪紐約，他不僅深深為這個新興、充滿活力的城市所吸引，並且愛上了代表紐約的爵士樂。如同他的繪畫一樣，米羅的雕像線條簡單、大方，充滿動態美和手舞足蹈般的喜悅。他的作品總是給予人奔放、輕快的感覺。停留在紐約街頭的〈月鳥〉是米羅送給紐約市最佳的禮物，同時讓藝術家與他喜愛的城市永遠結合在一起，繼續感受城市中的熱情。

但是，雖然有這麼一件活潑的雕像擺在人行道上，似乎仍無法為工作忙碌、焦心的上班族提供安慰或減

〈月鳥〉的對面是經常出現在電影中的廣場飯店

辦公大樓內的上班族常聚在手舞足蹈的〈月鳥〉後面抽煙

輕壓力。索羅大樓前經常聚集著在大樓內上班的工作人員，他們趁著工作的空檔在大樓前休息，手執香菸，望著對面的氣。彼此間沒有太多的互動交談，只專心地抽著自己的煙。迅速抽完香菸後，他們拖著疲憊的步伐、坐上電梯，再度回到自己的工作崗位。

辦公大樓林立的中城在假日時幾乎完全爲觀光客所佔領，但是〈月鳥〉剛好位於觀光客不太經過的街道上，因此人潮不多。偶而有行人路過，也只是短暫停留拍照，便迅速離開。雕塑光滑的表面並不適合兒童攀爬，所以也沒有人聚集在它身旁。米羅的〈月鳥〉總是孤獨地、安靜地站在紐約街頭。

現代人工作忙碌，休閒活動多安排在週末假日，博物館、電影院、公園等公共場合，一到週末假期總是人滿爲患。要參觀藝術展覽經常還得事先計劃、大排長龍，難怪許多人寧願待在家裡看電視。其實，博物館的展示等於已經替我們作了選擇，告訴我們什麼是值得觀賞的，多少讓人覺得只是在迎合少數的文化貴族。而那些擺在玻璃櫃內的作品，都是些「過去」的藝術，和我們的生活並沒有什麼關聯。事實上，只要仔細觀察自己的周圍環境，我們也可以自己選擇什麼是值得欣賞的。這時，也許會發現，原來藝術就在辦公室旁，或在上班、回家的路上。

黑色的雕像配合著大樓的黑色帷幕玻璃

作品名稱：月鳥（Lunar Bird）

藝術家：尚‧米羅（Joan Ferra Miró 1893－1983）

材質：精錬黑銅

完成日期：1966-1967年

作品位置：中城；索羅大樓（Solow Building）前；58街與第五、六大道間

作品類型：雕塑

委託／出資人：薛頓‧索羅（Sheldon Solow）

建築事務所：SOM（Skidmore, Owings & Merrill）

建築師：哥登‧班夏夫特（Gordon Bunshaft, 1909－1990）

鄰近地鐵站：F號地鐵至57St站；N、R、W號地鐵至 5Av/59 St 站

相關網站連結

尚‧米羅網站：www.bcn.fjmiro.es

索羅大樓網站：www.thecityreview.com/57w9.html

望著人潮往來，沒有太多人靠近的《月鳥》顯得有些落寞

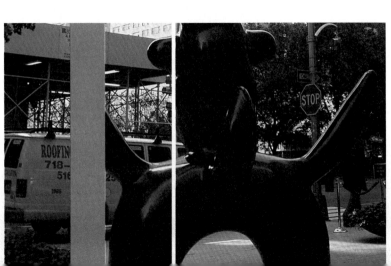

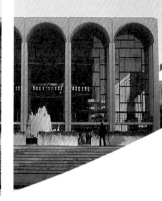
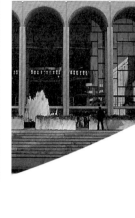
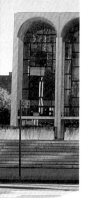

傾臥的人體
The Reclining Figure

每年除夕，總有許多群眾聚集在時代廣場倒數計時。不過，一個多元社會最多的就是選擇，你可以選擇和千萬人擠在一起，也可以尋找適合自己的活動。千禧年的除夕夜，我選擇在林肯中心（Lincoln Center）度過，欣賞室內樂，觀看由廣場上的大螢幕傳送來自其他城市的慶祝畫面。除了小型表演團體舉辦的音樂、舞蹈活動外，當晚大都會歌劇院還上演普契尼的〈波西米亞人〉。一輛輛加長型禮車停靠在66街和百老匯交叉口，穿著燕尾服、別著白領結的紳士們，挽著身穿晚禮服的淑女們魚貫進入劇院。如果中央公園是紐約客的遊樂場，紐約的大都會歌劇院就是灰姑娘盛裝打扮進入的夢幻城堡。

第一次在紐約欣賞的歌劇便是〈波西米亞人〉。手中拿著戲票、站在林肯中心廣場中央的噴水池旁時，感覺很像電影《發暈》的女主角等候進場的情景。集合多樣藝文表演場所、佔地十五英畝的林肯中心（Lincoln Center for the Performing Arts），不僅是紐約的文化園區，也是全世界最大的表演藝術會場。除了來自世界各地頂尖的表演個人、團體、愛樂人士，方正的演奏廳、歌劇院、芭蕾舞廳環繞的噴泉廣場，更是眾人的目光焦點。大批民眾聚集在噴泉旁，參與在廣場舉辦的「林肯中心藝術節」、「仲夏夜之舞」等活動。寒冬中，廣場中央那座全市唯一用樂器圖案裝飾而成的大聖誕樹，不斷引來一陣陣讚嘆聲與鎂光燈。

走近噴泉廣場後方的歌劇院與音樂廳間的通道，穿過蓊鬱的林木，一座方形的水池便映入眼簾。位於水池中央，配合著綠色池水，與四周規律的白色水泥、玻璃組合的建築物相對應的，是一座灰綠色的銅雕。雕塑和周圍的建築倒影反射在靜止的水面上，當陣陣微風吹

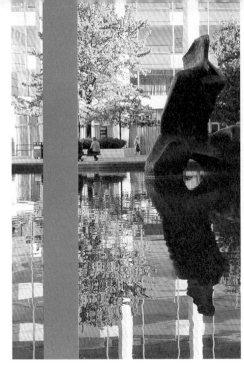

起，在午後陽光的照射下，波光粼粼的池水倒映在雕像上，與雕塑表面翠綠的銅鏽相互輝映，十分美麗。

一般雕塑總以穩固的底部支撐雕塑，倒影池中的雕塑卻儘量減少與地面接觸的部分，波浪般的雕塑向各方延伸，似乎在挑戰自然法則的最大極限。挖空實心材料之後，佔地廣大的雕塑顯得格外輕盈，幾乎像是漂浮在水面上似的。雕塑中的空洞並非藝術家隨意穿鑿，目的是為了藉由洞周圍的線條，勾勒出外形如大象、石頭、峭壁或是人體輪廓與肌肉的雕塑。

這是英國現代雕塑大師亨利．摩爾（Henry Moore, 1898-1986）於一九六五年為林肯中心設計的〈傾臥的人體〉（Reclining Figure, 1965）。在親自觀察雕塑的所在位置及周圍環境後，摩爾首先設計了一座只有一半大小的模型，然後再製造位於林肯中心的雕塑。綜合來自西方與非西方的雕塑精神、抽象的超寫實藝術，以及英國的景觀建築傳統，摩爾獨特的風格在於他的作品與其所佔空間的互動，以及雕塑與自然、人文的關係。這也說明了為什麼摩爾是當今最受歡迎的公共藝術家之一。

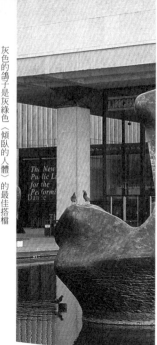
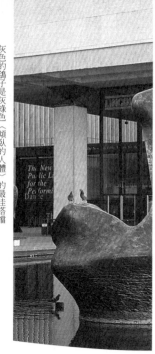
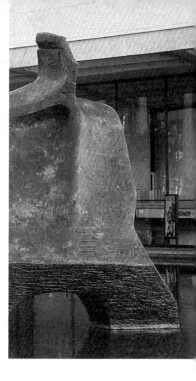

灰色的鴿子是灰綠色〈傾臥的人體〉的最佳搭檔

摩爾擅於結合抽象與具象，並大量利用幾何曲線來配合作品所在的自然、人爲環境。他認爲大自然和人體都是靈氣與物質的組合。因此當我們欣賞摩爾以人體爲主題的作品時，會自然地聯想到大自然中的石頭、樹木、植物等事物。所以，雖然知道作品的名稱，我們又確實看到一個用手支撐著地面、仰望著天空的人物，但〈傾臥的人體〉抽象的輪廓眞像是被風侵蝕多年的大石頭。

摩爾的作品不僅重視外型塑造，更在意雕塑內部形成的空間。就像人體本身是一個空間，其存在又仰賴於與周圍環境的互動，藝術家便試圖利用雕塑與環境間的互動，打破一般對空間內部、外部的刻板映象。〈傾臥的人體〉由兩座大小不等的抽象銅雕組成，兩座銅雕間驟然的斷層雖然只有幾吋之隔，但兩者間的對話與對立卻有著無比的張力。雕塑中的空洞提供了空間與實體的互動，使得雕塑擁有大於實際作品所佔的空間；在虛與實的互動中，作品的生命力油然而生。

除了鏤空的造型，摩爾還設計了雕塑所在的水池，利用水的波動爲雕塑增添動力。據說他是在爲女兒設計游泳池時，有了倒影池的靈感。池中的倒影爲雕塑開闢了另一度空間，反射在雕塑表面舞動的水紋，使得摩爾的作品多了幾許永不歇息似的律動之感。走在水池周圍，可以看到〈傾臥的人體〉以不同的角度呈現在我們面前；當欣賞者的眼睛注視著雕塑，腦海中浮現一般對人體的印象，並

雕像輪廓像是被風侵蝕多年的大石頭，它身後是茱莉亞音樂學院

開始對應雕塑的變化時，龐大的雕像似乎在剎那間舞動了起來。

池水加速了青銅氧化的速度，為摩爾的作品鋪上顯現歲月的銅鏽；但正因為水池的關係，〈傾臥的人體〉像個巍峨的殿堂，欣賞者只能遠遠地望著，而無法靠近、觸摸它。在廣場上與〈傾臥的人體〉有著最親密關係的，應該是那些停留在雕塑上方的鴿子，兩者協調的色彩使使得鴿子像是雕塑的一部份。

雖然水池阻礙欣賞者接近雕塑的機會，卻提供了一個安靜的休憩場所。無論是被積雪、雨水還是落葉覆蓋著，水池和雕像總帶給人寧靜的感覺。水池是〈傾臥的人體〉的舞台，但更多的戲劇在倒影池的周圍上演：豔陽下，一位坐在水池邊座椅上的女子脫了鞋，光著腳，踏在微燙的地板上，和〈傾臥的人體〉一同仰著臉龐、閉上雙眼，享受午後的陽光。雕像、陽光、女子交會的午後，「倒影池」（Reflection pool）成了「沈思池」（reflection pool）。當陽光的熱力逐漸散去，便可見廣場旁茱莉亞音樂學院的學生、附近的居民和等待表演開始的群眾，圍在雕塑旁散步、看書、聊天、享受微涼的夏日黃昏。安靜的廣場也是戀人們的約會場所，一對對情侶或相擁坐在石板座椅上，或挽

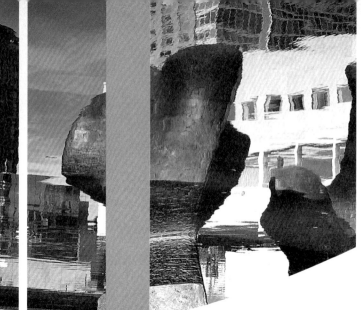

著手漫步在水池邊。偶而，戀人們會從口袋中拿出銅板，投入倒影池中。淺淺的水池內於是遍佈著金黃色的銅板，每個銅板都代表一個實現或落空的願望。

由於二○○二年的水荒，所有紐約市內公共場所的水池都停止蓄水，《傾臥的人體》也只得懶洋洋地孤坐在乾涸的池子中。二○○三年充沛的雨水才又使得摩爾的雕塑重新有了活力，再度展現原本的面貌。然而，廣大的水池似乎特別吸引年幼的小朋友，自我意識強的他們對自己在水中的倒影比對池中的雕塑更有興趣。

如同倒影池是《傾臥的人體》不可親近的表演舞台，林肯中心是一個只能欣賞而個人無法成為表演的一部份的藝術殿堂，旁觀者只得以盛裝打扮來配合一個個音樂饗宴。音樂和流動在《傾臥的人體》的空間一樣不具實體，既看不見、也抓不著；然而音樂也像摩爾那座具有活力的雕塑一樣，創造出的空間遠比實際所佔空間更為廣大。當音樂飄來，在觀察雕塑虛與實的空間互動中，最重要的可能不是以什麼樣的外表來面對音樂或藝術，而是檢視是否對自己的內部空間造成任何影響。

30

林肯中心其它的公共藝術作品，如〈傾臥的人體〉旁卡爾德的雕像

作品名稱：〈傾臥的人體〉（Reclining Figure）

藝術家：亨利・摩爾（Henry Moore, 1898-1986）

材質：銅

完成日期：1965年

作品位置：上西區；林肯中心

作品類型：雕塑

委託人／出資：林肯中心

鄰近地鐵站：1、9號地鐵至66 St/Lincoln Center站

相關網站連結

亨利・摩爾基金會：www.henry-moore-fdn.co.uk

林肯中心網站：www.lincolncenter.org

一位華人在紐約
A Chinese Artist in New York

第一次在網路上讀到紐約市內有一座由Yu Yu Yang製作的公共雕塑時，便因為藝術家的中文譯名而感到十分好奇，因未曾見過華人在紐約設計的公共藝術，因此決定一探究竟。照著住址，沿著華爾街走到盡頭，穿過馬路後，果然見到分別是一座圓形與方形不鏽鋼組成的雕塑。現場並沒有關於這件作品的說明，來回踱步、仔細觀察之後，才看見雕塑底端藝術家用中文雕刻的簽名；原來這件不鏽鋼作品，是出自於台灣的景觀雕塑大師──楊英風（1926-1997）之手。

楊英風字呦呦（Yu-Yu），他在紐約的〈東西門〉（QE Door, 1973）剛好聳立在華裔建築大師貝聿銘設計的東方航運大樓（Oriental Overseas Building）前。東方航運大樓是香港船王董浩雲為了紀念一九七二年在香港蒙受祝融之災的「伊莉莎白皇后輪」建造的大樓，大樓前方有一個塑膠玻璃展示櫃，裡面陳列了一小部份原始輪船的殘骸，以及記載輪船歷史的文件。為配合大樓前的廣場，董浩雲屬意英國藝術家亨利·摩爾設計一座雕塑，但當貝聿銘見到了楊英風為建築廣場設計的模型後，堅持使用楊英風的作品，董浩雲只得放棄原先的構想。他特別向英女王報告以後有機會再請摩爾設計作品，伊莉莎白女王也很有風度地預祝楊英風的計劃成功。

雕塑原本就是琢磨素材、減與增的表現，楊英風的〈東西門〉更達到了「雕」與「塑」的精簡極致。由轉折的長方形不鏽鋼製成

不鏽鋼製成的〈東西門〉

的方門中，藝術家挖出一個大圓型、代表中國傳統庭園設計中的「月門」，月門的前方立著另一座與月門大小相同的圓形屏風，像是剛剛才由方門中跑出來似的。乍聽一座中國月門出現在紐約金融中心內，感覺似乎很不搭調，但〈東西門〉閃亮、銀色的不鏽鋼素材外表，卻與周圍的水泥、玻璃、鋼條組成的現代建築相互輝映。此外，雕塑後方的水池、石椅、樹木等，更將整個雕塑所在的空間裝扮成一座抽象的現代庭院。

楊英風的創作特別注重藝術作品與周遭環境的結合，看似簡單的〈東西門〉其實蘊含著豐富的東方哲學。藝術家本人曾表示：他的作品中的方、圓，象徵著中國人方正的性格，以及追求圓熟、完滿的生活與理想。方中有圓，但圓卻不在方形的正中央，舒適的空間反應了中國人對自然的喜好；另一方面，圓跑出來也代表身心可以自由地往來天地之間、翱翔於宇宙之中。

〈東西門〉又稱為「QE門」，是伊莉莎白女王（Queen Elizabeth）的縮寫；其中Q是圓、E代表方，所以楊英風的〈東西門〉不僅表現中國人的活潑與生活智慧，藝術家本人更視〈東西門〉為融合東西方精神、溝通東西方之大門。

同時，藝術家也運用了不鏽鋼反射的特性，強調東方哲學中虛幻無常的陰、陽概念。月門中的門是虛，

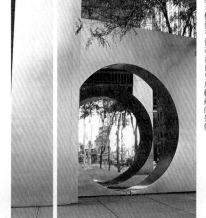

〈東西門〉旁的塑膠玻璃展示櫃保有伊莉莎白皇后輪船的殘骸

卻能清楚地看到實際的街景；圓面屏風是實，但由不鏽鋼反射的都市景緻卻是虛幻的。建築本身與雕塑表面的倒影在實、虛中相生相息，爲原本單調的都會環境，增添了無限的空間與趣味。正因爲不鏽鋼鏡面的反射功能，經過此地的路人常爲〈東西門〉中反射的影像吸引而停下腳步；他們或察看自己的倒影，或與鏡中人物玩起真假影像的遊戲來。

在一成不變的街道上看見一件藝術品原本就十分令人興奮，能在國外看到來自台灣藝術家的作品就更令人感動了。紐約的〈東西門〉，讓人想起同樣出自楊英風之手、位於台北市中山北路上那座好幾層樓高的不鏽鋼鳳凰雕塑，以及在重慶南路上、「楊英風美術館」內展示的作品。「楊英風美術館」內也陳列了一座不鏽鋼製的〈東西門〉，只是縮小後的模型畢竟無法與實體相比，也不能取代真實的作品，及其營造的空間所帶來的視覺刺激。觀賞楊英風在紐約的作品時，好像瞬間被帶領到另一個時空內。尤其在讀著藝術家的出生地和自己的母親一樣是宜蘭，以及他的創作受到當地秀麗風水的影響時，我發現自己與藝術作品間的距離變短了，兒時在宜蘭度過的歡愉時光頓時在腦海中浮現。

相對於方門的垂直角度，圓門的圓弧角度讓反射的影像是落在波光粼粼的水面上似的。〈東西門〉的圓門不僅反射四周的街景、建築、路人、車輛，也反應了欣賞者本身。我們常由鏡中反射的影像，瞭解別人如何看自己，並學會分辨自己與他人的不同，認清個人的特質；欣賞藝術也是一種自省、檢視內在的過程，讓人們了解藝術之於個人的意義。〈東西門〉中清楚反射的個人影像，似乎在直接詢問欣賞者看到的是什麼；它提供我們一

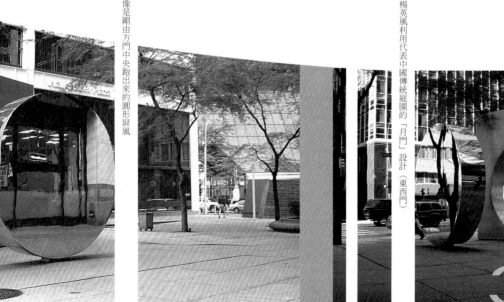
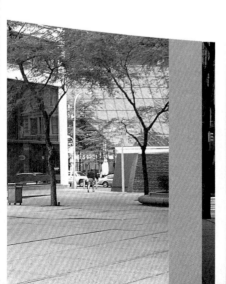

像是剛由方門中央跑出來的圓形屏風

楊英風利用代表中國傳統庭園的「月門」設計〈東西門〉

個投射的機會，藉以思考什麼是藝術和自我的本質。

每個人都因為獨特的個人經驗，對同一件事情有不同的看法，並由其中獲得與自己相關的意義。經驗總是不斷地在累積，因此很難將個人與某單一事件完全隔絕開來。同樣地，文化也是不停地在演變、沈澱的過程中呈現，幾乎無法與外來的影響完全分開或劃地自限。就在自身與外在因素相融合、抵觸的過程中，才有機會擦撞出更美麗的火花。例如，一直對不鏽鋼情有獨鍾的楊英風，認為只有藉由不鏽鋼的金屬質材，才能創造出反應現代的雕塑；但他所塑造的如鳳凰、月門等作品主題，卻又是道道地地的中華文化產物。在綜合現代素材與傳統文化、融合東西方精神之際，藝術家發展出像〈東西門〉這樣獨特的藝術造型。

當然也有人認為以東方傳統造型呈現西方現代雕塑，簡直是不倫不類。如何在不同的文化相互交容、抗衡、比較、影響的衝擊中，仍能保留各家文化的特色，甚至維持其純粹性，確實是一大難題。文化是活的，總是不斷地演進、甚至被淘汰，如果只是一味地侷限它的發展，結果很可能只是形成一個個供後人瞻仰、消遣育樂的文化村，而不再對當代人的生活產生任何意義。如果因為畏懼外來影響而故步自封，我們的世界大概會變得越來越小，而不會是像〈東

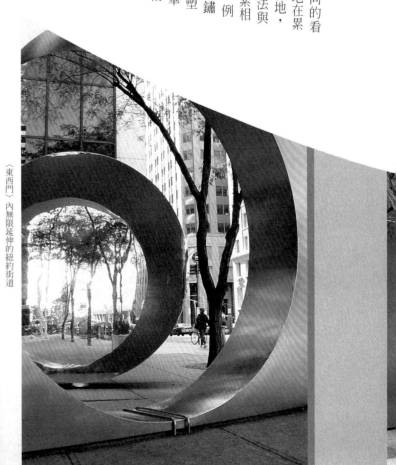

〈東西門〉內無限延伸的紐約街道

西門〉所反射出的無限的空間。

除了空間的延伸，〈東西門〉也像是一座承先啟後的大門。文化是世界人類的產物，現代人並不擁有祖先所留下的生活結晶，而只不過是暫時的經手者而已，文化終究是要傳承下去的。我們只能期待每個文化的經手者，都能瞭解自身文化的重要性，在面對外來文化衝擊時，重新思考自己的文化意義，將每一回的檢視作為一次成長的機會。唯有學習不將自己的文化視為理所當然，將其融入生活中而不強加諸於個人身上，才能期待它結出美麗的果實。

既使生長於台灣，又在美國生活了十多年，有時覺得自己並不特別屬於某一個地區。但就像所有曾經歷過的事物，終將成為生活、創作、欣賞的一部份，所以似乎也沒有特別選擇其一的必要。藝術家藉由創作定位自己在世界上的地位，我則在書寫紐約中找到自己在這個城市的位置。我的紐約並無法從書上得來，只是不斷累積的經驗。因為每個人的出發點都不同，個人的經驗無法被複製，因此每個人也都將擁有屬於自己獨特的紀錄。這裡並不是家，但在記錄紐約經驗的過程中，可以讓這個原本陌生的城市變得對自己有意義起來。當徘徊在一個人生地不熟的國度裡，一件忽然出現在眼前的公共藝術，可以帶領我穿越時空隧道，在轉瞬間，來自宜蘭的楊英風的〈東西門〉，不僅是藝術家連結東、西方的大門，也成了我在紐約連接自己家鄉與兒時的入口。

金融區內的建築反射在不鏽鋼的〈東西門〉表面

〈東西門〉集合了虛擬與實境的紐約街景

作品名稱：東西門（QE Door）

藝術家：楊英風（Yu-Yu Yang, 1926-1997）

材質：不鏽鋼

完成日期：1973年

作品位置：金融中心：東方航運大樓前，88 Pine Street

作品類型：景觀雕塑

作品大小：高16英呎，寬22英呎

委託人／出資者：東方航運大樓

鄰近地鐵站：2、3號地鐵至Wall St站

相關網站連結

楊英風數位美術館yuyuyang.e-lib.nctu.edu.tw

參考書籍

景觀自在——雕塑大師楊英風　作者：祖慰

出版社：天下遠見出版，2000

帶我穿越時空的〈東西門〉

02

財力的象徵

Richness

耀眼陽光下的《四樹木》

見樹不見林
Group of Four Trees

到美國唸書的第一年寒假，我從波士頓到紐約觀光。由於一直對電影、電視、媒體中出現的紐約有著奇妙的感覺，因此，真正踏上紐約街頭的時候，感到十分興奮，想要在最短的時間內拜訪所有耳熟能詳的觀光景點。於是，短短的五天當中，每天都是一大早就出發，拿著地圖，以行軍的速度前進，深怕錯過任何一個地方。當時正是觀光客最多的聖誕假期，所到之處全都是大排長龍；即使聖誕節當天道路兩旁的商店都沒有營業，依然阻擋不了大批湧入第五大道的人潮。只要能夠親眼目睹著名的帝國大廈、聖派翠克大教堂、洛克菲勒廣場上的聖誕樹……，人們似乎完全不介意與他人摩肩擦踵。在前往自由女神的渡輪上，我們和來自世界各地的觀光客較勁著，一但快接近雕像的時候，全船乘客便不約而同地擠向船的一邊搶鏡頭。

早就耳聞曼哈頓是世界的財務金融中心，我們當然不會錯過那鼎鼎有名的華爾街。只是當時我並不知道交錯在高聳入雲的摩天大樓間的街道，竟是如此窄小、綿延。當夜幕低垂、道路標誌越來越難辨認時，我們有如迷失在森林中，努力地尋找出口。就在兩腳走到快要癱瘓時，才看見位於狹窄道路上的一棟大樓牆上寫著「華爾街」（Wall St）。原來華爾街取名自十七世紀荷蘭人剛進入曼哈頓時、為抵禦印地安人而建的木牆，而現今的華爾街道路還維持著三百年前的大小。

穿梭在金融中心迷宮般的巷道中時，我看見了一座如卡通造型的黑白雕塑，和一座只用一角站立的大型紅色方塊。但當時一心一意在尋找華爾街，其它的景物也全在注意力之外，這些雕塑也就和其它的都市細節一樣，沒有在腦海中留下任何印象。旅途結束後，我對紐約的印

強烈的黑白對比色，不規則、凹凸彎曲的雕塑造型對應著周圍高樓水平與垂直的線條

象依舊停留在電影所呈現的景象；紐約之旅加強了曾經看過的紐約影像，而未曾出現在媒體中的事物卻仍是一片模糊。

直到有機會再度走在華爾街上，才發現原來金融中心內並非只有摩登的現代大樓。曼哈頓南方仍保有不少具有歷史意義的建築，包括了古老的三一教堂（Trinity Church）等。相較於平日瀰漫的緊張氣息，週末的金融中心安靜地像座死城，只有少數觀光客走在路上，辦公大樓旁的商店全都拉上了鐵門。一名警衛站在街口守候著。少了大樓前抽煙人群的紐約證券交易所（NYSE）顯得分外冷清，完全看不出它掌握著資本主義的動脈。

與華爾街只有一條街之隔的是SOM建築事務所的哥登‧班夏夫特（Gordon Bunshaft, 1909 - 1990）設計的高樓與廣場。一九六○年完工的大通銀行大樓（Chase Manhattan Building）是曼哈頓南部第一棟以國際風格（International Style）、鋼骨及玻璃為建材興建的大樓。大樓完成後，當時的大通銀行總裁大衛‧洛克斐勒（David Rockefeller）想在廣場（Chase Manhattan Plaza）上放置一件法國藝術家尚‧杜布菲（Jean

Dubuffet,1901-1985）的作品。於是，在紐約現代美術館館長巴爾（Alfred H. Barr, Jr.）的推薦下，杜布菲收到了第一件來自美國的委任計畫。公共藝術除了用以美化都會環境，更可以展現企業雄厚的經濟實力；因此，在杜布菲的雕塑旁，還包括一座日裔雕塑家野口勇（Isamu Noguchi）設計的、低於廣場表面五公尺的石園，以及一九八○年增添的一座Ken Mowat製作的圖騰般的雕塑。

板塊般厚實的白色外表、綿延不絕的黑色線條，杜布菲的作品不僅令人想起兒童天真的塗鴉，更像是由泥土隨意堆積而成的作品。杜布菲崇尚樸素與自然的藝術，提倡「原生藝術」（Art Brut）；他的創作不依賴或模仿藝術傳統與文化規範模式，而源自於內心、本能、純粹、原生的動力。

杜布菲的構圖與用色，宛如兒童直接觸崭新材料的刺激時，直接表達對事物的反應所繪製的自然作品。但與兒童創作不同的是，杜布菲的作品主題、內涵，都透過深層思考，並經過長時間設計而成。

傳統以來，只有銅、木材、石頭被視為是值得作為雕刻的材料，杜布菲卻選擇使用化學原料作為他的藝術素材。他首先用熱鐵絲雕刻聚苯乙烯樹脂（polystyrene）製作的雕塑模型。可塑性強的樹脂賦予藝術家創作新形狀的機會。杜布菲的大型雕塑多由小型的模型放大而成；他先利用鋁、玻璃纖維、合成樹脂等製成白色的大型雕塑後，再用化學顏料描繪出黑色的線條。

看起來像是隨便拼湊成的〈四樹木〉〈Groupe de quatre arbres, 1972〉，外型像是由幾顆大蘑菇組合而成，雕塑外表不平整的觸感正如同粗糙的樹皮表面般。強烈的黑白對比色，不規則、凹凸彎曲的雕塑造型，恰巧對應著周圍黯淡的高樓及其水平與垂直的線條，似乎在反抗著極度人工刻畫的曼哈頓島。和廣場上不起眼的兩排綠樹相比，大概也只有巨大的〈四樹木〉才適合六十層樓高的大樓和兩條街寬的廣場。由於地小人稠，紐約金融中心內的綠地有限，無法種植大批樹木，杜布菲便以四棵樹代表一片樹林。站在〈四樹木〉中央時，頭頂幾乎全為相拼成的雕塑所覆蓋，宛如置身濃密的樹林中。只是由雕塑間隙望出去，見不著藍天、也看不到其它樹木，而是由其他大樓圍成的水泥叢林。

卡通造型的雕塑座落在明爭暗鬥的商業中心，就像週末空無一人的大通廣場一樣，給予人超現實的印象。與其說杜布菲創造了一座十二公尺高的視覺藝術，不如說他為廣場增加了一個劇場道具；在〈四樹木〉陪襯下，大通廣場成了紐約市的重要場景，走進廣場的市民就像是她的演員──一名光著上身的男子悠閒地躺在雕塑旁作日光浴；一對男女由廣場路過，其中年輕的女子開始舞動裙擺，穿梭在〈四樹木〉中。如同看見一幅動人的繪畫，而興起進入畫中的念頭，杜布菲也邀請我們走

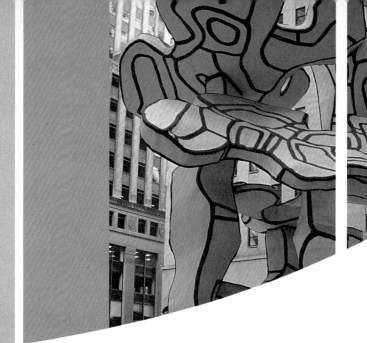

幻想結合的空間裡。

入他的藝術之中。欣賞者不再只是被動的旁觀者，而可以選擇成為他作品的一部分。在杜布菲營造的世界中，藝術、城市、居民共同聚集在一個真實及

黑白色調的《四樹木》既出自藝術家無邊境的想像力，這些「樹木」自然完全不受紐約嚴苛的自然環境所限制。在摩天大樓圍繞的大通廣場上，只有當太陽穿過高樓間的縫隙時，《四樹木》才能享有片刻溫暖的陽光；而無論是豪雨或乾旱、多一點或少一點雨水也都絲毫不影響《四樹木》。任由廣場上的樹木因四季變化而開始換裝，《四樹木》卻依舊維持它冷酷的黑白外表。當周圍樹木只剩下枯枝殘葉的時候，《四樹木》仍然挺立在廣場上。它不用擔心自己的色彩會逐漸剝落，因為廣場的維修人員會定期為它換上新衣、重新劃上鮮明的色彩。不過，雖然長年保持可人的模樣，《四樹木》卻是孤單的，除了偶而靠近它的行人之外，鳥兒們似乎都不願意親近、或停留在它身上。

整點時分，大通廣場旁的一座天主教堂的鐘聲忽然響起──由擴音器傳到廣場上的是如同小學時提醒上課的鐘聲。在紐約的金融中心聽到以為早已不存在的鐘聲，頓時感到十分超現實，幾乎分不清自己身在何方。拿著相機站在大通廣場的邊緣時，廣場的警衛向我走近，告知我不能在大樓所在的廣場周圍照相。陸續也有觀光客為杜布菲的雕塑吸引而走進廣場。大樓內的警衛不像廣場邊的警衛，並不阻止遊客在廣場上獵取鏡頭，遊客們一一駐足在雕塑旁，按下快門。如同似幻似真的《四樹木》和它所營造的氣氛，大通廣場的規定也像華爾街金融中心所制訂、卻不一定每個人都會遵守的遊戲規則一樣。外表看來充滿幻想、自由、兒童般天真的雕塑，好像並不符合現實、勾心鬥角的紐約金融中心；但其化學原料的實體、扭曲的自然，卻與華爾街代表的人為、超現實、抽象的概念不謀而合。

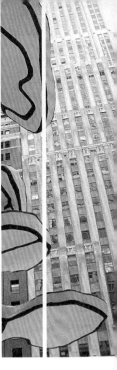

〈四樹木〉永遠以冷酷的黑白外表迎對附近的鋼筋水泥大樓

每到訪一個城市時，常常在忙著按下快門之餘，忘了停下來仔細檢視鏡頭中影像真正的內容。與電視、電影中呈現的畫面相比，到底什麼才是紐約真實的面貌？如同因為執著而忽略了其他事務的可能性，或因看到一棵樹木而以為擁有了整片樹林，這個城市雖然為所有人所擁有，但這個多樣的都會對她的訪客、居民而言，卻像是個神祕的森林。我們可以單一、也可以多方角度接觸她，卻永遠無法完全一探究竟。現在走在華爾街附近時仍舊分不清楚東南西北，道路旁的標誌似乎也沒有太大意義。我不再想走遍紐約、也不想探究地圖上的地標，倒是學會如何在街道間徘徊，並期待意想不到的景緻，可能就會在下個轉角出現。

作品名稱：四樹木（Groupe de quatre arbres）

藝術家：尚・杜布菲（Jean Dubuffet, 1901-1985）

材質：鋁、玻璃纖維、環氧基樹脂（epoxy resin）、聚亞胺酯顏料（polyurethane paints）

作品大小：十二公尺

完成日期：1972年

作品類型：雕塑

作品位置：金融中心：大通銀行廣場（Chase Manhattan Plaza）

委託人／出資：大通銀行

鄰近地鐵站：2、3號地鐵至 Wall St 站

相關網站連結

杜布菲基金會：www.dubuffetfondation.com/index_ang.htm

大通廣場：www.skyscraperpage.com/cities/?buildingID=236

45

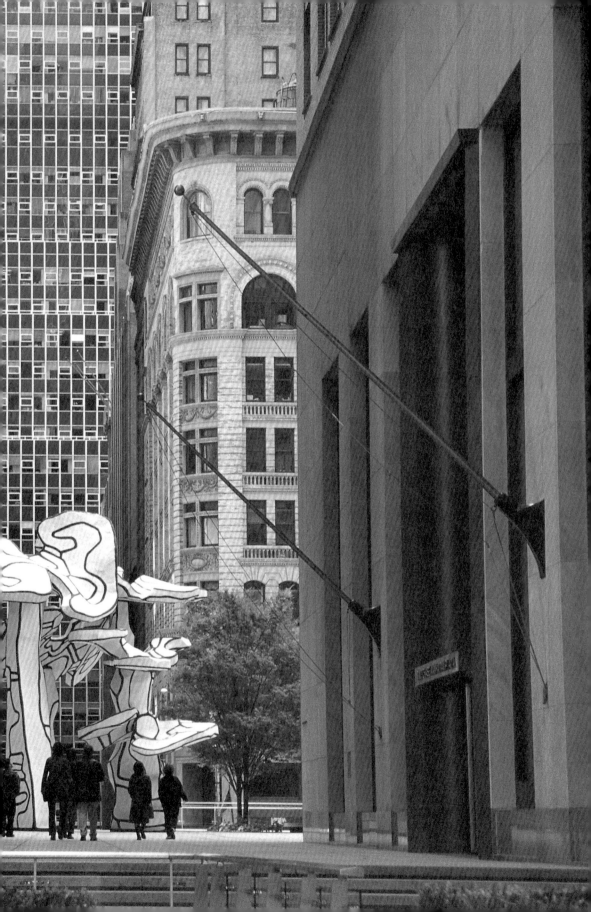

洛克斐勒的聖誕節
The Embarrassments of the Riches

中學念的是天主教學校，印象最深刻的是每年十二月學校舉辦的聖誕劇、唱聖歌、彌撒、同樂會、佈置教室等活動，校園內洋溢著平安喜樂的氣氛。近幾年來，不但各地的聖誕氣氛越來越濃，似乎也來的越來越早。十月中旬開始，百貨公司的櫥窗就開始以聖誕節為主題設計和佈置，快接近聖誕節時，各地還有點燈儀式，每一根樹枝、電線桿上幾乎都掛滿了彩色燈泡。絢麗的節慶裝飾離節日的意義越來越遠，倒是與消費者的關係變得密不可分。

一提到紐約的聖誕節，許多人腦海中立即浮現的便是洛克斐勒中心（Rockefeller Center）。一九三三年以來，每至歲末，洛克斐勒中心廣場中央便會豎立起一株巨大的聖誕樹；幾十英呎高的樹上綴滿了數萬顆小燈，加上周圍的天使燈飾、玩具兵等，讓廣場充滿著濃郁的歡樂氣息。平常就很壅塞的廣場，這時更是被擠得水洩不通，甚至要排隊才能靠近。大家都來此觀看全球最知名的聖誕樹，鎂光燈和聖誕燈飾一同閃爍得令人眼花撩亂。

由平房改建的洛克斐勒中心位於第五大道上，是全美最大的私有公共領域。原為紐約歌劇院而建，在經濟不景氣、少了歌劇院這個最大租戶後，小洛克斐勒（John D. Rockefeller Jr.）仍繼續執行這項計劃，他邀請傳播業、進出口業進駐，將原提案改為大規模的多元商圈，建構超乎一般人想像的都會空間。一九三一年起開始興建十四棟不同高度的樓房，於一九四〇年完成。一九六〇年代，又在第六大道上興起另外五棟等高的大樓。總面積達十二英畝、涵蓋第五大

48

道至第七大道，介於47街至52街間的洛克斐勒中心，成了紐約中城重要的商業中心。知名的傳播媒體如美聯社、NBC、RCA、華納等都匯集在此；每天還有許多人聚在NBC的攝影棚玻璃窗外，觀看「今日」（The Today Show）晨間節目的錄影。

由經濟蕭條的三〇年代升起，洛克斐勒中心像是困苦城市中的一線希望。小洛克斐勒本人並不願意將家族名字與（財富直接連在一起，只稱他的計劃為「無線電城」（The Radio City）。直到後來為了吸引商家，才勉強同意使用「洛克斐勒中心」。這倒和現在另一位紐約富豪、極盡可能地將自己的名字與每一棟出資蓋的樓房結合在一起，使得全美到處都有川普大樓、川普公寓、川普賭場等，形成強烈的對比。

洛克斐勒中心的最高樓是一九三二年完工、七十層高的RCA大樓。由下而上漸層收縮、鋼筋混凝土結構、合成樹脂玻璃組成的RCA大樓有著對稱的垂直線條，建築表面卻佈滿了流線型的裝飾細節。現已改為奇異大樓（GE Building）的RCA大樓兩旁是較矮的樓房，配合著前方凹陷的廣場，讓中心廣場看來像座大劇場。凹陷廣場原是為了吸引消費者到地下商場而設計，但並沒有發生什麼作用；反倒是冬天時將廣場的地面結凍成溜冰場後，千篇一律的大樓多了一個跳動的脈搏。總有人倚在溜冰場邊緣的鐵欄杆，觀賞場內的滑冰技術。四周直挺的旗竿、舞動的旗幟，為單一的石灰岩建築外表增添些許色彩，並為靜止的建築注入動力。

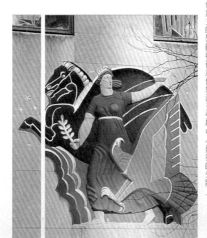

金色為主的裝飾藝術遍佈於洛克斐勒中心建築的外牆上

建築反映社會變化，都市計劃則審視社群關係。多功能、類似的建築型式，集中的樓群，貫穿其中狹窄整齊的道路，洛克斐勒中心反映了柯比意（Le Corbuisier）在一九二〇年代時所擬想的未來都會型態：玻璃外表的高樓繞著公園比鄰而建，四周有較矮的樓層和便利的交通系統貫穿其間。洛克斐勒中心面對第五大道的大樓樓層較矮，行人不致有壓迫感，中央的花園廣場（Channel Gardens）又遠離車潮，因此能將噪音隔離開來。成功的活動區域設計使得洛克斐勒中心幾乎沒有死角，行人往來順暢。洛克斐勒中心開啓了公共空間運用及城市規劃的新風貌，雖然之後的高樓紛紛仿效洛克斐勒中心的設計，卻都無法超越它。

許多人坐在雕像和與隨著季節變化的花圃旁，這裡的廣場成了附近上班族絕佳的休憩場所。廣場上，人潮不斷地流動，鮮少有悠閒的時刻，因此也是觀賞人群萬象的好地方。並且，因為人們常聚在一起，廣場也是極佳的公共藝術展示場所，經常定期舉辦世界知名藝術家的最新作品展。二〇〇三年的夏天，洛克斐勒中心廣場成了日本藝術家村上隆（Takashi Murakami, 1963-）動畫般造型、宛如外太空人物作品的降落點。

每回走在洛克斐勒中心周圍，看著建築外觀以希臘神話、宗教為主題或純裝飾的浮雕時，總覺得像走進了一座博物館，欣賞與現實脫節的歷史遺跡。除了溜冰場中央那座從天界偷火給人類的金色〈普羅米修斯〉（Prometheus, 1934）雕像，和聖派翠克教堂對面、因背叛眾神而被罰以雙肩挑天的〈阿特拉斯〉（Atlas, 1937）大型雕像外，五十多位藝術家用不同質材製作了兩百多件雕像、壁畫、壁雕、磁磚拼貼等。設計精巧、幾何圖形、金色系列的作品，是一九二〇到一九三〇年代流

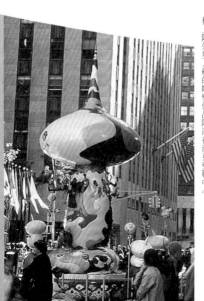

村上隆外星人般的雕塑作品降落在洛克斐勒中心

野口勇用不鏽鋼鐵製作、代表傳播業緊張繁忙氛圍的〈新聞〉

行的裝飾藝術（Art Deco）代表。雖然長期曝露在外，經過幾十年來的風吹雨淋，這些作品依舊保存著完好的風貌。

洛克斐勒中心的建築裝飾主題多是頌揚工業、科技、速度，及英雄式的對人類文明進步的崇拜。浮雕與雕塑不僅有絢麗的裝飾效果，更具有如音樂、文學般的敘述性與象徵意義。進入RCA大樓前，抬頭可望見舊約中的「知識與智慧使時代安定」字樣，和〈智慧與聲光〉（Wisdom, Light and Sound）浮雕──由左至右三座彩色銅雕刻成的男子、天神、女子，分別代表著聲音、智慧、光芒。

現代的摩天大樓除了分上、中、下三部分給予觀者不同的印象，建築外觀也多配合建築的功能，反映所在建築的用途。例如，RCA大樓的右側、全世界最大的新聞中心美聯社（The Associated Press）入口的上方，日裔雕塑家野口勇（Isamu Noguchi, 1904-1988）用不鏽鋼鐵製作了代表傳播業緊張繁忙氣圍的〈新聞〉（News, 1938-40）。接近六大道、50街的無線電音樂城（Radio City Music Hall）牆上，除了有三座代表音樂、戲劇、舞蹈之神（Spirits of Song, Drama and Dance, 1932）的圓形金屬琺瑯雕刻之外，音樂廳的入口還有每年聖誕節時無線電音樂城最受歡迎的舞團浮雕。

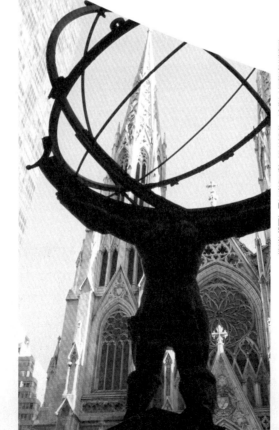

面對著聖派翠克教堂，被眾神罰以雙肩扛天的〈阿特拉斯〉

有些作品還隱約透露著特別的主題意識，端看個人如何詮釋它們：例如用模具製作、夜晚時有燈光照耀的〈年輕領導工業〉（Youth Leading Industry, 1936）、〈人類智慧支配物質的宇宙〉（Man's Intellectual Mastery of the Material Universe）和〈人類征服物質世界〉（Man's Conquest of the Material World）的壁畫。這兩幅壁畫取代了鼎鼎有名的李維拉（Diego Rivera, 1886-1957）的原創，李維拉運用強烈的馬克思主義精神，甚至在作品中加入了列寧的肖像；此舉不僅引起小洛克斐勒的抗議，作品也因藝術家拒絕修改而慘遭被清除的命運。李維拉的壁畫並不是中心內唯一具爭議性的作品，也有人認為〈阿特拉斯〉的面孔是以義大利的獨裁者莫索里尼為範本的。

與社會主義大相逕庭的，是具宗教意味的浮雕與拼貼。一家商店門口上方，一座浮雕刻畫著跪地祈禱的聖法蘭西斯；第六大道入口上方，又有像描繪天堂與地獄的金色系馬賽克磁磚。和中古時期教堂使用雕刻與彩繪玻璃來感化民眾一樣，洛克斐勒中心的設計者也期望利用壁畫、浮雕、裝飾達到教化的目的；只是一般人能否在繁忙的環境中靜下心來欣賞藝術，就未可知了。尤其近年來，連鎖商品、知名服飾店陸續進駐洛克斐勒中心，為吸引顧客，商家索性將店面加大，擴充後的店面與原建築格格不入。和花俏的櫥窗比起來，裝飾藝術更是顯得微不足道。

洛克斐勒中心的裝飾藝術由少數人主導，看似具公民社會的功能，倒更像是將個人理念加諸於群眾身上，和現在位於此地的傳播媒體一樣，牽控著人們的思維。相較於當代社會標榜的多元文化，強調歐美文化傳統的洛克斐勒中心裝飾似乎不合時宜。一味

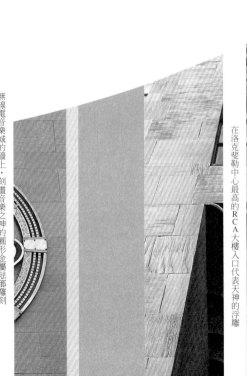

無線電音樂城的牆上，刻畫音樂之神的圓形金屬琺瑯雕刻

在洛克斐勒中心最高的RCA大樓入口代表天神的浮雕

仿效傳統固然讓生活不至於受到新事務所帶來的衝擊，卻使得新一代失去了詮釋新世代的機會與責任；也許藉由傳統、人們熟悉的形式，是為了讓新的觀念得以傳達出來，這或許才是當時的藝術家選擇用古典形式來表達現代主題的目的。融合了現代建築、古典雕刻主題和二〇年代的流線型裝飾藝術，洛克斐勒中心最特別的正是它所呈現的新舊交織的風貌。雕塑、浮雕像事先被編舞者安排好，隨時牽動著欣賞者的目光。走在其中並不像被侷限在既定的過去，古典造型的人物與主題反而讓欣賞者穿越時光隧道，進入了一個遙遠的想像世界。

每年聖誕節時，最期待電視上播放「查理布朗的聖誕節」（A Charlie Brown Christmas, 1965），看著鬱卒的查理布朗在一片商業氣息中尋找聖誕節的意義，這時我也會在家中準備一株類似的小樹應景。現代超高的聖誕樹和高聳的摩天大樓已取代了中古時期的教堂，讓人們感覺離天空更近，低迷的情緒似乎也能獲得提昇。在媒體、消費文化的充斥下，神話、宗教、歷史……在現代人的生活中，似乎也和建築表面的裝飾藝術一樣，扮演著可有可無的角色。洛克斐勒中心的裝飾藝術或許的確是時代的遺跡，與當代人的生活毫無關聯，但當我們置身其間，我們會發現，人之所以為人，也許正是因為無窮的創造力與藝術表現。

RCA大樓內的〈人類智慧支配物質的宇宙〉、〈人類征服物質世界〉壁畫

作品名稱：普羅米修斯（Prometheus）
藝術家：曼虛普（Paul Manship, 1885-1966）
材質：銅
完成日期：1934年
作品類型：雕像
作品位置：中城，洛克斐勒中心前廣場

作品名稱：阿特拉斯（Atlas）
藝術家：勞瑞（Lee Lawrie, 1877-1962）
材質：銅
完成日期：1937年
作品類型：雕像
作品位置：中城，洛克斐勒中心，第五大道上

作品名稱：新聞（News）
藝術家：野口勇（Isamu Noguchi, 1904-1988）
材質：不鏽鋼
完成日期：1938-40年
作品類型：浮雕
作品位置：中城，洛克斐勒中心，美聯社入口

作品名稱：智慧與聲光（Wisdom, Light and Sound）
藝術家：勞瑞（Lee Lawrie, 1877-1962）
材質：銅
作品類型：浮雕
作品位置：中城，洛克斐勒中心，30 Rockefeller Plaza 入口

作品名稱：音樂、戲劇、舞蹈之神（Spirits of Song, Drama and Dance）
藝術家：梅爾（Hildreth Meiere, 1892-1961）
材質：金屬琺瑯
作品類型：金屬琺瑯圓形雕刻
作品位置：中城，洛克斐勒中心，50街、無線電城音樂廳外側

商店入口上方，虔誠祈禱的聖法蘭西斯

雖然長期曝露在外、忍受風吹雨淋，裝飾藝術仍保有完好的風貌

作品名稱：人類智慧支配物質的宇宙（Man's Intellectual Mastery of the Material Universe）；人類征服物質的世界（Man's Conquest of the Material World）

藝術家：沙德（Jos? Maria Sert, 1874-1945）與布朗維（Frank Brangwyn, 1867-1956）

材質：顏料

作品類型：壁畫

作品位置：中城；洛克斐勒中心，30 Rockefeller Plaza大廳

鄰近地鐵站：B、D、F、V號地鐵至 47-50 St/Rockefeller Center站

相關網站連結

洛克斐勒中心網站：www.rockefellercenter.com/home.html

在第五大道消費購物的民眾，需要抬頭才能看見這座鑲金浮雕

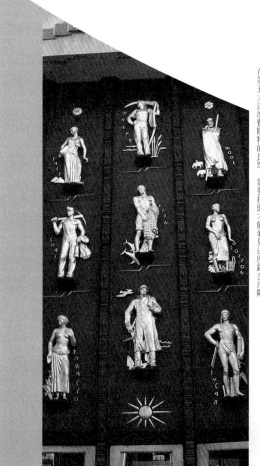

鋁製的《愛》被漆上代表冷、熱的藍、紅兩色

世界到處都有愛
LOVE is in the Air

近幾年，台北街頭多了許多雕塑作品；二〇〇三年底開放的台北101大樓（TAIPEI 101），就用了千分之五的建築經費，邀請七國藝術家設計十件公共藝術。民國八十一年通過的「文化藝術獎助條例」規定「公有建築物所有人，應設置藝術品，美化建築物與環境，且其價值不得少於該建築物造價百分之一」。地方與中央積極購買、委任藝術家創作以美化環境，企業也在表現財力之餘，企圖顯示對藝術的重視。八十七年的「公共藝術設置辦法」更視公共藝術為促進國內文化藝術發展、增加民眾美感經驗、提升全民美學素養的方式之一。

費城在一九五九年通過了「百分比藝術法」（Percent for Art），成為第一個以立法強制執行文化藝術政策的美國城市。當時費城的市中心內盡是鋼筋、水泥、玻璃構成的現代辦公大樓、聯邦大廈，於是有了讓藝術重新進入城市的提案。顯然地，當時訂立「百分比藝術法」的人員，並不欣賞精簡、除去多餘裝飾的現代建築，而想利用公共藝術達到美化市容的目的。

當辦公大樓內的上班族完成一天的工作離去後，繁華城市中的大樓立刻成了蕭瑟的都會空間；站在巨型的高樓前面，行人顯得十分渺小，此時，親切比率的公共藝術便身負了包裝現代建築、發揮舊時廣場吸引民眾逗留的任務。公共藝術於是成為都市設計重要的一環，不僅作為藝文活動中心，更可成為一個地區的象徵。

認為藝術能凝聚社群的其他城市紛紛仿效費城的例子，提供興建公共藝術的經費。紐約市在一九八二年也通過了「百分比藝術法」，

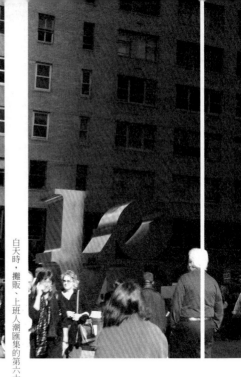

白天時，攤販、上班人潮匯集的第六大道

規定百分之一的建築經費必須用於藝術；後來更陸續制定選擇方案和藝術家的規範，並設立「百分比藝術」的專屬執行單位。市有建築物、提供公共服務的新建築、進行中的建築、重建工程等，開始設置表現地方特色的作品；原本沒有公共藝術的高樓，也在大樓的廣場上豎起大型的雕塑。

在紐約，大概沒有一條街像第六大道一樣，同時擁有那麼多件公共藝術品。尤其在中城，寬廣的馬路兩旁，聳入雲霄的辦公大樓前廣場上，不時可見噴水池、花園、雕像等裝飾，甚至有三座特大的維納斯銅像。千篇一律的現代建築能夠凸顯特色的地方有限，摩天大樓的大廳、廣場便成了都市景觀設計的焦點。精心設計的廣場提供人們休息的空間，也試圖樹立大樓的風格。

在Emery Roth於一九六五年設計完成的三十三層樓高的MGM大樓前，一座紅、藍對比顏色漆成的〈愛〉（LOVE, 1966—1999），就站在55街的轉角。這是現住在緬因州的羅伯・印第安那（Robert Indiana，原名 Robert Clark，1928—）的代表作品。印第安那在一九五四年由印第安那州搬到紐約，一九六六年起，他開始以「愛」作為創作主題。原本只

辦公大樓林立的第六大道上有許多精心設計的公共藝術

人們常依靠在〈愛〉身旁，雕塑的黑色基座更提供人們歇腳的地方

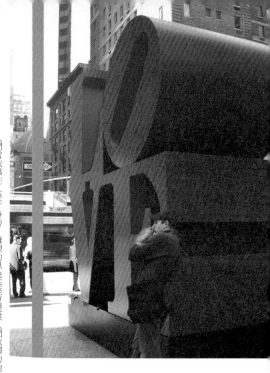

是紐約現代美術館委任的一英吋見方繪畫，後來他將〈LOVE〉發展成一英呎見方的鋁製雕塑，並於一九七〇年起，創作一系列相同主題的大型雕塑。美國郵政局在一九七三年，以印第安那的〈LOVE〉圖案製作三億張郵票後，從純金到巧克力等材質做成的LOVE便如雨後春筍般出現在紙鎮、地毯、睡衣等商品上。印第安那曾試著申請創作版權，但有關單位卻以文字本身不能擁有版權而拒絕。因此，如同被廣泛複製的達文西的〈蒙娜麗莎〉一樣，〈LOVE〉也成了流行全球的圖像。

主題明顯的〈LOVE〉是六〇年代普普藝術（Pop Art）的代表。為反抗當時廣為藝評家推崇、但只獲得少數人青睞的抽象表現派（Abstract Expressionism）普普藝術家將先前被視為不入流的流行文化、漫畫人物、商品、知名人士影像等納入他們的創作主題，強調無常、通俗、膚淺、華而不實的社會價值與都市生活。印第安那的普普藝術是平易、速成的藝術，具有強烈的美國文化特質，因此，他的作品往往被視為美國藝術文化的代表。

印第安那生長於高速公路貫穿，沿途掛滿著交通號誌、告示板、路標的美國中西部。他曾在父親工作的加油站看到對映著藍天的大型廣告看板，那畫面就像烙印般在印第安那心中留下深刻的印象。「愛」的主旨則來自藝術家幼時在教堂見到的「上帝是愛」（God is love）字樣。在一個廣告看板比路樹多的地方，文字、數字、交通號誌自然地成

為藝術家創作的主題。印第安那第一座紅、綠、藍三色組成的〈LOVE〉，恰巧反映了在陽光下耀眼的廣告看板。

當文字變成圖形之後，LOVE不再是單純的文字記號，而具有指示與象徵意義。印第安那或以批評、或以讚揚美國生活方式的角度來詮釋他的作品。他將強烈的色彩加諸於平凡的事物上，欣賞者必須重新檢視早已習慣的事物。不同於部分帶有諷刺意味的普普藝術作品，印第安那直接傳達他的創作主題。這也許正是他的〈LOVE〉不僅成為美國文化的代表，並得到其他地區人們喜愛的原因之一。

六大道上鋁製的〈LOVE〉有著光滑、冰冷的外表。白色的廣場上，大寫的英文字母L、O疊在V、E正上方，並固定在一個黑色基座上；鮮豔的紅色外表與藍色的立體面則像是熱與冷的組合。雖是一座現代雕塑，藝術家選用了有「襯線」（serif）的Helvetica字體，像是要賦予他的作品傳統、具份量的感覺。

即便只是四個簡單的英文字母，藝術家並不隨意將它們放在一起，而是精心塑造了文字的空間：L和V交會處呈現一個黑桃形狀；原本方正的O也因為內部傾斜的O，看來像是倚靠在L

旁。印第安那重視字體所佔據及形成的「負面空間」（negative space）；群眾能觸摸、斜躺、穿越、進入文字間隙，並因為底部的黑色基座，人們也可以坐在雕塑的內部休憩。與旁邊的水果攤販和附近的高樓站在一起，六大道的〈LOVE〉和藝術家幼時所見的對映著藍天的廣告看板、交通號誌一樣，和周圍的環境相映成趣。

在紐約什麼都以多取勝，因此在紐約你也可以看到兩座印第安那的〈LOVE〉。布魯克林區的普瑞特藝術學院（Pratt Institute）校園內，有一座古銅色、鋼製的〈LOVE〉。少了眩目的色彩，小型的〈LOVE〉遠離塵囂、人群、攤販，沒有車輛陪伴，只有偶而經過的學生。〈LOVE〉呈現出的悠閒自在，好像它和旁邊的樹木一樣，是由草地上冒出來的。

除了紐約，號稱「博愛之城」〈The City of Brotherly Love〉的費城內也有一座〈LOVE〉。世界各地如新宿、新加坡、溫哥華等地，也都有大小類似、不同顏色組合成的〈LOVE〉。就像著名作家的文章被翻譯成其他語言版本般，印第安那也曾用如希伯來文等其他文字設計他的〈愛〉。但由於只使用四個字母，〈愛〉無法用法文、德文的「amour」與「Liebe」來表現。

印第安那原有意用中文創作〈愛〉。台北101大樓的十件公共藝術中，位於大門入口的便是印第安那的〈LOVE〉。他期待在世界各地人群穿梭的金融廣場前，以愛為主旨的作品能夠「為世界帶來和平共榮」。當藝術家接受委任後，便想要設計一件以中文「愛」為主題的作品。這由他將自己的姓氏改成出身地——印第安那——便可看出，他十分重視地區特性。但因委任者想要一座與其它地區相同、由英文字母組成的〈LOVE〉，印第安那也只得放棄製作中文〈愛〉的構想。

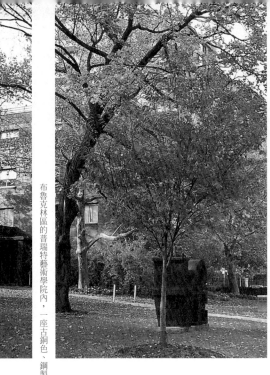

布魯克林區的普瑞特藝術學院內，一座古銅色、鋼製成的〈愛〉

經由在各城市的複製，〈LOVE〉成了連鎖速食店般的國際商標。但商業目的似乎總是與文化內涵發生衝突。在興建世界第一的高樓、引進國際大師的藝術作品、躋身世界舞台之際，與建築息息相關的市民想法不知有沒有被納入考慮。在考量與世界齊頭並進的同時，地方文化特色、自我表現的機會，可能就此被犧牲。在全球經濟體系中，進口車也都還需稍加調整以配合當地的地理環境與生活習慣，輸入的藝術、文化卻常被照單全收。

公共藝術讓人們不用進博物館就能接觸藝術，不僅豐富了城市的空間，也有機會作為地區的象徵。但將作品放置於公共空間後，便期待能夠提升生活品質、市民榮耀，甚至愛國情操，還是頗令人爭議。畢竟藝術不是解決問題的萬靈丹，尤其是當涉及由少數人選擇作品、放在群眾的眼前時，其中的政治意涵更是不言而喻。

公共空間本來就不是中立的空間，公共藝術除了提供娛樂、休憩外，還能定義空間、反應地區和居民，更可以鼓勵文化多元、社會平等、參與討論等。公共藝術也許能提升美感，但美感經驗卻不是放置一件美麗的作品就能達成，而需

61

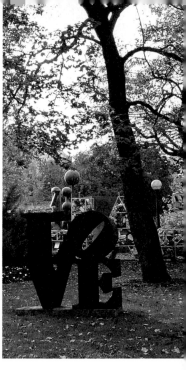

要觀者對作品產生情愫與個人經驗。就像不完美、複雜的人生一樣，藝術不全是好的、善良的，有時甚至是不美的；但它具有多層意義，讓個人瞭解自己，並鼓勵人與人之間的對話，進而形成活潑的社群關係。

遠離塵囂的〈愛〉，像是和旁邊的樹木一樣由草地上冒出來

夜幕低垂，依舊沒有太多人聚集在中城的第六大道上，匆匆走過的行人可能也像我一樣沒注意到印第安那的〈LOVE〉。同一條路上的花園、廣場因為過了上班時間而關起大門，沿途的公共藝術所在地也未形成群眾互動的廣場。由上而下的政策常忽略了一般民眾的需求，尤其為得到大眾的支持、達到雅俗共賞的目的，防止任何負面反應、爭議性或討論，公共藝術便成了城市的裝飾品，給人們一個像是永遠有著完美結局的故事幻象。久而久之，觀眾也就像被催眠了一樣，眼前所見都是習以為常。藝術作為對話的媒介，在公共空間內的功能也逐漸喪失了。

作品名稱：愛〈LOVE〉
藝術家：羅伯‧印第安那（Robert Indiana, 1926－）
材質：鋁
完成日期：1966－1999年
作品位置：中城，第六大道1350號，與55街交叉東南角
作品類型：雕塑
作品大小：360 x 360 x 180公分
鄰近地鐵站：N、Q、R、W號地鐵至57S站

相關網站連結
羅伯‧印第安那生平簡介網址：www.e-fineart.com/biography/indiana.html
1963年訪談紀錄：artarchives.si.edu/oralhist/indian63.htm

03

群眾與藝術

For the People

魔術方塊
If You Build It, They Will Come

剛到紐約唸書的時候，非常不適應學校竟是由一棟棟插了紫色旗幟的高樓所組成，而一出教室，更要面對繁忙的車河與人潮。但畢竟在寸土寸金的曼哈頓島上，想要擁有一大片專屬校地幾乎是不可能的事情；學生們便利用學校附近的廣場、公園、書店、咖啡廳……等地研討功課或進行排戲等活動。如此一來，學生與附近的居民、環境，融為一體。當整個格林威治村、東村，都成為學生的活動範圍後，我們就好像擁有了更大的校區，就連每年的畢業典禮也都是在格林威治村內的華盛頓廣場公園舉行。

如果要品嚐物美價廉的各國小吃，格林威治村旁的東村是學生們的最愛。時時可見附近的大學生與打扮摩登的青少年共同出沒在東村的動脈聖馬克街（St. Marks Place）上，光顧此地的錄影帶店、唱片行、服飾店、刺青銅環店、酒吧等。厭倦了一般商業文化的人在此可以欣賞到百老匯外圍的外百老匯劇（Off-Broadway）、外外百老匯戲（Off-Off-Broadway）、實驗劇表演，並在聖馬克書店（St. Marks Bookstore）和東村的小巷道內的專門書店中找到特別的書籍。和她的鄰居格林威治村比起來，東村或許顯得略微雜亂，但沒有格林威治村的貴族氣，東村多了份前衛、自在的氣息。正因為她充滿年輕與活力，過去五十年來的青少年文化，如五〇年代嬉皮、七〇與八〇年代龐克族等，都是曾在此地叱吒一時的風雲人物。

亞斯特廣場中的安全島在《阿拉墨》設立前鮮少有人在此地逗留

《阿拉墨》像個吸鐵似地凝聚附近的青少年

就在格林威治村與東村交界的亞斯特廣場（Astor Place）中央，有一座大型的黑色立體方塊立在川流不息的車河環繞和往來人群絡繹不絕的安全島上。黑色的立體方塊像個強力磁鐵，吸引大批年輕人聚在旁邊聊天、抽煙，甚至練習滑板、直排輪等。用力推動這座立體雕塑的邊緣時，它還會開始轉動——不過千萬要小心，可不要驚醒了躺在雕塑底下、正在小睡片刻的年輕人。萬聖節時，立體方塊所在的小廣場成了大批打扮得光怪陸離的人們匯集的地方，在開始萬聖節遊行之前，他們推動著像是著了魔似地、不停轉動的立體方塊，或是不顧危險地直接坐在轉動的雕塑上方，享受如雲霄飛車般的快感，也預告了即將開始的狂歡夜。

在立體方塊出現在亞斯特廣場的安全島上之前，除了由此過馬路去坐地下鐵的行人以外，鮮少有人逗留在廣場上。一九六七年十月，紐約市文化局邀請當時知名的藝術家以整座城市為展覽場地，創作臨時的公共藝術。這個名為「環境雕塑」（Sculpture in Environment）的活動，開啓了在紐約設立短期戶外雕塑的先例。當其它藝術家都選擇了自己想要設立作品的地點，而伯納・羅森瑟（Bernard "Tony" Rosenthal, 1914-）卻被告知要在亞斯特廣場上設計一件公共藝術時，藝術家對於要在一大片空地的中央設立一件作品的提議還覺得頗為勉強。但自立體方塊雕塑於一九六七年豎立以來，立體方塊所在的安

隨著一天的變化，魔術方塊的六個面也隨著陽光照射而輪流發光

全島便成了年輕人相約見面的地點。直到今天，黑色立方體仍是羅森瑟最著名的作品，它不但是亞斯特廣場的地標、紐約市的第一座現代公共雕塑，更是紐約市內最廣為人知的一件公共藝術。

由於簡單的黑色立體外觀，人們都直接稱它為「立體方塊」（Cube）。其實立體方塊雕塑的正式名稱是〈阿拉墨〉（The Alamo, 1966-1967），取名自一七七四年西班牙人佔領美國德州時，為改造當地印地安人而在聖安東尼奧市設立的天主教傳道院。十九世紀初，墨西哥與美國對抗期間，阿拉墨成了反抗墨西哥控制的德州獨立份子與當時的統治者抗爭的重要戰役場所。

站在立體方塊前，輕輕地敲打它時，空心的雕塑內部便傳來陣陣深沈的回聲，讓人感覺像是置身在潛水艇一樣的封閉空間裡。原來創作立體方塊的考特鋼材（Cor-ten; corrosion-tensile steel）正是由鋼與其他元素合成製作潛水艇的材料。由於質材本身具有的特殊耐候、抗腐蝕性，考特鋼材在二十世紀後半期廣泛為工業設計與藝術家使用。此外，鋼材顏色還會隨著時間加深。羅森瑟任由完成後的作品放置一段時間後，才在鋼材表面塗上一層黑漆。

藝術家在上東區的個人工作室完成〈阿拉墨〉後，將作品運送到亞斯特廣場，利用大型起重機將作品定位，在現場拼裝而成。立體方塊底座中央有一個支柱點，連接著貫穿整座雕塑內部的一根圓柱，但因為只有立體方塊雕塑底部的一角接觸地面，使得十五呎高、二千四百磅重的雕塑看來像是單靠著那一點來保持平衡。

簡單的立體造型、單一色彩、重型材料、佔地空間廣大，加上沒有多餘的裝飾或象徵意義，立體方塊似乎只提供欣賞者知性而非

〈阿拉墨〉旁是曾經主導社會運動的庫柏聯盟大學大講堂

68

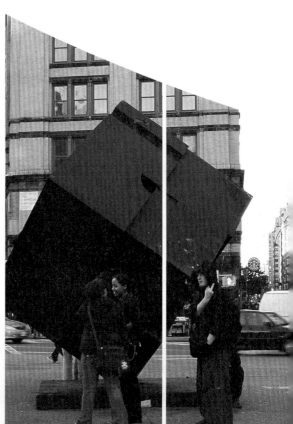

感官的刺激。一般在溫度、濕度、光線控制良好的展覽場內展示的作品，總給予人不變的印象，但同樣一件作品若放在城市的街頭上，卻會因為自然和人造的周圍環境，而給人不同的感受。從清晨到日落，〈阿拉墨〉在陽光的照射下，六面鐵片輪流由發光轉為黯淡，不但在地上投下影子，更投影在來往的行人身上。下雨時，雨滴與鋼鐵接觸發出清脆聲響，而由雕塑中的凹槽傾瀉而下的雨水，更將雕塑裝扮得有如一座噴水池般。在亞斯特廣場上，我們能感覺到藝術品的時間元素；即使置身於人車交通頻繁的安全島上，在拼湊對這件作品的認識過程中，身旁喧鬧的聲響似乎也會慢慢褪成背景音樂。

當我們坐在亞斯特廣場附近的咖啡廳內，望著窗外的立體方塊時，可以欣賞到從它身邊經過和圍繞在它周圍的男男女女共同演出的一齣現代人生劇。事實上，整個亞斯特廣場四周，也是過往歷史的見證：提倡解放黑奴的林肯曾在庫柏聯盟大學大講堂（Great Hall）發表演說；二十世紀初期重要的勞工權力、婦女投票權、黑人平權等社會改革也在此孕育而成。

立體方塊和它所在的東村代表的正是挑戰既定制度的傳統。當羅森瑟在「環境雕塑」展覽結束、決定將〈阿拉墨〉送給密西根大學母校時，庫柏聯盟大學的學生在雕塑旁抗議。經過一

魔術方塊周圍常有打扮奇異的年輕人，讓部分人們不敢靠近

番聯合請願後，立體方塊終於得以繼續安置在廣場上。七〇年代時，反戰學生聚集在此抗議美國入侵越南。經濟蓬勃的八〇年代，大批展示反傳統、崇尚前衛作品的藝廊進駐東村，被藝廊拒在門外的塗鴉者則在此時到處在城市各角落留下個人的記號，立體方塊自然也成了他們表現的場所。近幾年來，更有一群愛惡作劇的年輕人，在他們的精心策劃下，將〈阿拉墨〉包裝成人們熟悉的益智玩具——立體魔術方塊。現在，每年在哥倫布發現新大陸紀念日當天，總有人聚集在〈阿拉墨〉前，抗議印地安人所受的不公平待遇。

立體方塊尖銳的角度回應了前衛的東村和不妥協的青少年文化。雖然現在立體方塊上的塗鴉早已被清洗乾淨，沒有留下任何痕跡，但年輕人並未因此而沈默。他們繼續用粉筆在雕塑上書寫反戰、反飢餓、反貧窮等標語，完全不在意這些標語經雨水沖刷後便消失殆盡。立體方塊成了年輕人發表個人意見的場所，他們的心聲就像雕塑內部的回聲一樣，每當受到碰撞時，便陣陣不絕地傳開來。

年輕人仍然聚在立體方塊旁，但在許多邊緣文化逐漸成為流行文化之際，現在的亞斯特廣場也成為了觀光重地之一。為了發揮更大經濟效應，吸引更多觀光客，庫柏聯盟大學計畫重整亞斯特廣場南邊的庫柏聯盟廣場，包括興建一棟十五層樓高的旅館，以及重整附近的道路等。整頓計畫實施之後，立體方塊可能不再像現在那麼容易接近，空曠的廣場也將被高樓的陰影所覆蓋。在商業利益與住家品質雙重考量下，雕塑對面的停車場已經開工，亞斯特廣場是否能夠延續半世紀以來自由、前衛的風氣，我們也只能

經過立體方塊時，千萬不要驚動了在它底下睡午覺的年輕人

靜觀其變。

一件配合地理環境的公共藝術不僅能定位空間、改變公共場所、成為當地的地標，更增進人與人間的互動。立體方塊以代表紐約的黑色呈現，它的方正造型又反映了紐約市棋盤式的道路結構。延續一百多年來東村不受社會既定型式拘束、努力追尋自由的傳統，年輕人繼續聚集在此討論、抗議、發表自己的心聲。就像立體方塊雕塑需要人們推動才能開始轉動，永不停止的對話也將是促成文化、社會不斷前進的原動力。

作品名稱：阿拉墨（The Alamo）
藝術家：伯納．羅森瑟（Bernard "Tony" Rosenthal, 1914）
材質：考特鋼
完成日期：1966-1967年
作品位置：東村；亞斯特廣場
作品類型：雕塑
委託人：紐約市公共藝術基金會
鄰近地鐵站：6號地鐵至Astor Place站；N、R、W號地鐵至8th/NYU站

相關網站連結
羅森瑟的其它雕塑作品：
www.longhouse.org/exhibitions.ihtml?id=1
www.hofstra.edu/COM/Museum/museum_sculpture_rosenthal.cfm
〈阿拉墨〉被轉變成立體魔術方塊的結果：
alltooflat.com/pranks/cube/results

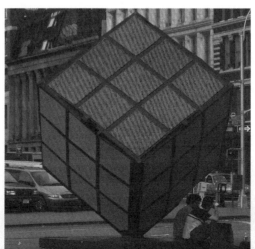

被包裝成魔術方塊的〈阿拉墨〉

克里斯多福街與同志街交會處，知名的王爾德書店就在這角落

早晨時分還未甦醒的謝瑞登廣場

同志自由
Gay Liberation

一看到商店開始以六色的彩虹旗幟裝扮櫥窗，就知道又到了六月，各商家正忙著月底的大遊行。每年紐約都有一些定期的大規模遊行活動，像是萬聖節、聖派翠克節、波多黎各日、希臘日、以色列建國紀念日遊行，甚至中國年的舞龍舞獅等活動；其中最盛大、參與人數最眾多的，應該就是六月底的同性戀大遊行了。

這個一年一度的盛會當然不容錯過，我很早就在遊行隊伍經過的道路旁找了個好位子等候著。中午時刻，裝扮獨特、舞技高超的男女同志、變性人、雙性戀者，和支持同志的家人、警察、消防員、政治人物、演藝人員等組成的遊行隊伍便開始由52街出發，沿著第五大道前進，一路走到格林威治村的克里斯多福街。超過五十萬人的遊行隊伍和群眾遍佈在三英哩長的遊行路線上，城市成了一個熱鬧的嘉年華會場。當前第一夫人希拉蕊經過時，民眾報以震耳欲聾的歡呼聲；這時，住身後望去，才發現四周盡是身材健美、帥氣的男同志們，自己成了打扮最不入時、最格格不入的一員。難怪九〇年代末的《村聲》（Village Voice）雜誌會形容紐約是──「一個同志的世界，一般人只是住在裡面而已」。

從最初被社會排擠、被視為異類，到為大眾接受、甚至到現在成為主流文化之一，同性戀者歷經了一段漫長、艱辛的路程。由於缺乏對同性戀的認識，一開始社會大眾多以有色眼光看待同性戀者，視其為心理或生理上的缺陷。當八〇年代愛滋病在同性戀圈蔓延時，甚至有人認為那正是老天給予同性戀者的懲罰。其實我對同性戀原本也是懵懂無知，直到搬到紐約，有機會接觸出櫃的老師和同學，才瞭解同性戀者的人格

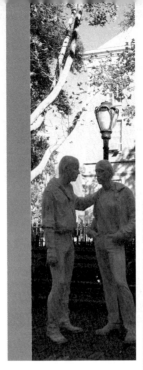

看似石膏的〈同志自由〉其實是座銅製的雕像

特質。在推翻同性戀者都是性情古怪的刻板印象之後，我發現同性戀者通常是團體中最活潑、對美的事物最敏感的一群。一名同性戀友人曾表示，他們在尋找心靈相通的伴侶時，往往跨越了社會既定的男女角色扮演、交往模式，性別當然也不在他們考慮的範圍內。

雖然同性戀者在紐約已擁有一定的地位，但直到三十多年前，同志們仍不敢公開自己的性傾向，在公共場所更不敢招搖、表達感情，生怕一舉一動引來警察以「危害善良風俗」之名加以逮捕。他們多聚集在格林威治村的克里斯多福街附近，因為那裡的酒吧提供了同志們一個交流的環境。其中一九六七年開幕的石牆酒館（Stonewall Inn）更是同志圈內耳熟能詳的喝酒、跳舞的私人俱樂部。

一九六九年六月二十八日凌晨，警察以非法賣酒之名襲擊石牆酒館。在一一檢查酒館內兩百多名顧客後，酒館的工作人員、幾位變性和男扮女裝的同志們被戴上手銬。這時，群眾開始聚集在酒館附近，對著由石城酒館走出的同志歡呼；當一輛大型囚車抵達，將遭逮捕的人們送上囚車時，旁觀者更開始鼓譟；

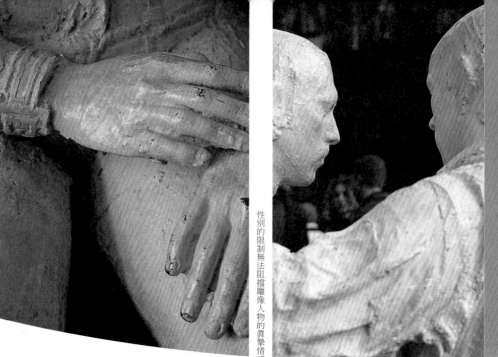

性別的限制無法阻擋雕像人物的真摯情感表現

有人對警察丟擲酒瓶、垃圾桶、砸玻璃，雙方展開肢體衝突。抗爭結束後，總計有十三人被捕，好幾位警察受到輕傷。隨後幾天，石牆酒館外不斷有示威抗議活動。一個月後，爲同志爭取平權的「同志自由前線」（Gay Liberation Front）在七月二十四日成立；同志們也於七月二十七日當天，由華盛頓廣場出發，遊行到石牆酒館。一年後的六月二十七日，紐約舉行了石牆週年紀念的同志遊行，將六月二十七、二十八日兩天定爲「同志榮耀日」。昔日的石牆酒館早已關閉，但石牆暴動（Stonewall Riots）作爲同性戀者積極爭取自己權利的濫觴，已成爲全球同志運動最重要的轉捩點。

現在的克里斯多福街上各式情趣用品商店、同性戀酒吧、巧克力店、咖啡店林立，著名的王爾德書店（Oscar Wilde Bookshop）也在同一條街上。隨處可見一對對親密的同志手牽手、悠閒地走在街上。即使當非同性戀者走進同志的咖啡廳時，滿室的同志們也不會多看你一眼。克里斯多福街附近的道路錯綜複雜，每當迷路要找人問路時，爲我們解答的也都是那些熱心的同志們。

就在原石牆酒館對面，克里斯多福街、Grove街、第七大道交叉口的謝瑞登廣場（Sheridan Square）上，一座由四個如眞人般大小的人像組成的白色雕像群，就豎立在克里斯多福公園（Christopher Park）內。其中兩名女子坐在公園的綠色座椅上，一個將手放在另一個人的大腿上，兩人的雙

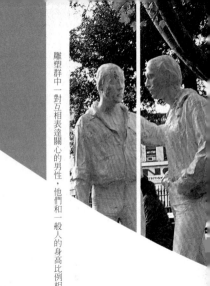

雕塑群中一對互相表達關心的男性，他們和一般人的身高比例相似

雕像人物的毛細孔依稀可見，所穿的衣服皺褶也栩栩如生。雪白的〈同志自由〉像是以石膏直接將真人固定或在真人身上塗上白漆似的，輕輕觸碰後才知道是座銅雕。席格爾以親朋好友作為取模對象，用浸泡過石膏的濕布條環繞在模特兒身上後製成模型。後來他發現可以使

雕像人物的毛細孔依稀可見，所穿的衣服皺褶

我自己對這座雕像的第一印象是：不到六英呎的雕像比想像中小多了。原來紀念雕像不需要以大取勝，最重要的是如何引起共鳴。不走刻畫同志與社會抗爭或受歧視的悲情路線，〈同志自由〉的人物和你、我一樣，他們用肢體語言傳遞溫情與關懷，和任何一對戀人者間真摯的感情並沒有什麼不同。但他們全白的外表卻像個幽靈，深沈的表情、緊閉的雙眼，讓我們無法接觸雕像人物的目光。這種將熟悉的事物變得陌生、提醒不足為奇的人事物也有深不可測的一面，正是席格爾作品的特色。

手輕微接觸；在她們前面站著兩名男子，其中一人輕拍另一名兩手插在褲子口袋裡的男子的肩膀。這四個人像是在互相鼓勵或彼此安慰。這是喬治·席格爾（George Segal, 1924-2000）為紀念同志爭取平權，於一九八○年鑄造、一九九二年正式設立在克里斯多福公園的〈同志自由〉（Gay Liberation, 1980）雕像。

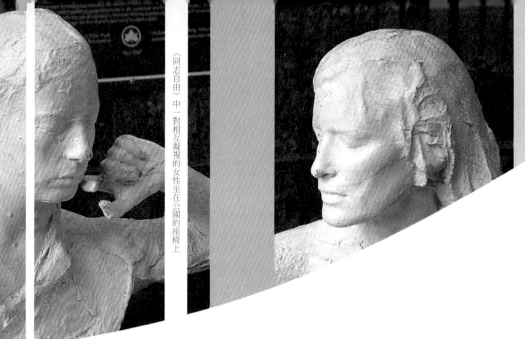

用現成的醫療用的石膏繃帶；首先將乾的石膏繃帶纏在模特兒身上，在繃帶上加水，待石膏固定後，再將完成的石膏模具由模特兒身上取下；接著將石膏漿注入模具內，等石膏漿凝固後，雕像便大功告成。這個技巧很像鑄造大型銅雕時所使用的「脫蠟法」(lost wax casting)：將融化的銅漿注入蠟、陶土製成的模具內，銅冷卻後再將外層的陶土模型除去。〈同志自由〉便是運用脫蠟法，然後在銅雕的外表塗上白漆。

雖然經過了二十年，〈同志自由〉卻像是昨天才鑄造完成的——人物的衣著、高跟鞋、皮帶等，都和旁邊的服飾店販賣的物品十分類似。不捕捉瞬間、不刻意營造戲劇效果，席格爾的雕像給予人恆久的印象，好像他們從很久以前便一直佇立在這裡。雕像人物默默地站在克里斯多福公園內，全然不知自己的出現曾引起激烈的爭辯。同性戀者歷經長期抗爭才獲得社會認同，席格爾雕像的命運也一樣地坎坷；來自社區其它成員的反對聲浪，使得〈同志自由〉由籌畫到一九九二年六月二十三日正式設立在公園內，先後竟經過了十三年的時間，不但藝術家本人曾受到要脅，直到今日，偶而還是有人企圖破壞這座雕像。

其實席格爾並不想利用雕像作政治宣言，而是以人文關懷、同理心的角度對待同性戀者，表達人類眞摯、溫暖、細膩的情誼。將與普通人相同比例的〈同志自由〉放置在公園內，雕像不再是展示台上供人瞻仰、高不可攀的作品，人們可以靠近、觸摸他們，和他們或站、或坐在一起。在仔細觀察雕像的肢體語言和表情的同時，藝術家也許希望藉由與藝術互動的機會，欣賞者能不僅瞭解人與人之間的不同和相似之處，更體會個人的自由，學習容忍、尊重不同的生活方式。

如同白色的〈同志自由〉常讓人誤認爲它是一座石膏像，人們也很

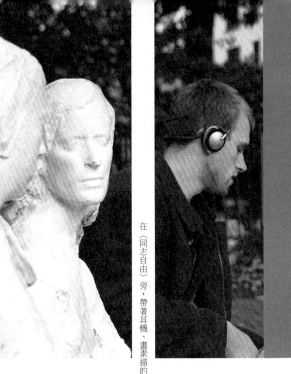

在〈同志自由〉旁，帶著耳機、畫素描的年輕男子

容易就憑外表或先入為主的觀念，評斷一個人或一件事。於是我們的世界充斥著對有色人種、少數民族、宗教、政治立場、性別等的歧視，並且由於認知不足，輕易地對陌生的事物產生偏見、誤解、恐懼或厭惡。我們往往急著將不熟悉的對象定型或分類，迅速貼上標籤，以有別於與自己的不同。一個真正平權的社會，其實需要更多的理解、接受與寬容。白色的〈同志自由〉雕像提醒我們，事情並不是只有簡單的黑、白兩面。與都市環境結合的〈同志自由〉，不僅將藝術與生活結合，也讓居民和城市的歷史連接在一起，一同為前人曾經付出過的努力見證。

作品名稱：同志自由（Gay Liberation）

藝術家：喬治‧席格爾（George Segal, 1924-2000）

材質：銅，白漆

完成日期：1980年

作品位置：格林威治村，謝瑞登廣場，克里斯多福街、Grove街、第七大道交叉口

作品類型：雕塑

委託人：全國同性戀工作小組（National Gay Task Force）

鄰近地鐵站：1、9號地鐵至Christopher St/Sheridan Sq站

相關網站連結

關於石牆暴動的歷史：
www.dailybruin.ucla.edu/DB/issues/97/06.30/news.pride.html

喬治‧席格爾基金會網站：www.segalfoundation.org

從廢鐵到藝術
Do-It-Yourself, Make-It-Your-Own

人們由電影、電視、書籍等影像和文字的片段中拼湊出紐約印象，可能是熱情的，也可能是冷酷的，或是如神話般的遙遠。很多人都有自己最喜歡的關於紐約的描繪，那正是賦予個人的紐約意義的源頭。對我，那意義來自於懷特的《這是紐約》(Here is New York, 1949)。

懷特在《這是紐約》中描述三種紐約客：在紐約出生的人，接受家鄉的一切，任何關於城市的好與壞都視為理所當然；第二類是每日往返紐約的通勤者，白天佔據城市的某一區，夜晚就往其他地方散去，紐約對他們而言，存在於車站、公司等固定點；第三種是外地移民到紐約、追求個人理想的人，紐約是最終的目的地。其中，出生紐約的人提供城市的延續性，每日往返紐約的通勤者增加城市的浮動，視紐約為終點的人則賦予了城市的熱情。

在紐約各區中，可能沒有一個地方比剛到下東區（Lower East Side）的居民更接近懷特所描述的視紐約為目的地的紐約客。東河（East River）旁、填河而蓋的下東區面積只有約一平方英哩，自十九世紀中起，便是愛爾蘭裔移民到紐約追求新生活的起點。之後，來自美國及全球各地——特別是東歐——的男女老幼，一同擠在狹小、昏暗、通風不良的貧民窟裡，慘不忍睹的居住環境成為各類疾病孳生之源。二十世紀初，非裔、拉丁裔、亞裔、猶太裔移民陸續進入下東區。缺乏先人庇蔭與社會資源的移民，唯有以置之死地而後生的決心，才能在紐約開創未來。

住在融合藝術博物館樓上的青少年

雖然現在下東區還有一些被忽略的角落，但整體居住環境已大為改善，不復當年惡劣的生活景象。下東區不再是新移民進入紐約的第一站，卻仍有許多不同民族背景的人和諧地生活在一起。這裡是紐約最多元化的地區之一，最近更成為新近藝術家進駐的地點。但與一百多年前相似的是：屬於低收入、在社會底層或剛開始要在紐約起步的下東區居民，仍期待能憑藉著自身的努力，在城市中開創出一片天地。

就在下東區一條安靜巷道內的便利商店旁，有一座彩色雕塑被安置在一棟三層樓房前。這座豔麗、造型新穎的雕塑，是由不同物件焊接起來的。這些原本廢棄的物品被組合之後，奇特的雕塑立刻為周圍的住家和街道增添不少色彩。

拼湊成的雕塑其實是樓房入口的鐵門，並負責保護一樓的玻璃窗。部分雕塑還兼具實用性與裝飾性——例如雕塑最上方的三個照明燈，仔細察看，還能找到門把、鑰匙孔等。

雕塑大門由下方一排弧形圍欄向上展開，圓形的腳踏車輪與各式工具是拼湊雕塑的主要元素。彎曲、垂直的鐵條連接著雕塑中大小不等的腳踏車輪，以及鉗子、扳手、剪刀、刷子等工具。此外，雕塑中央的玻璃櫃裡，有一個戴著藍色假髮、露出詭異笑容的假女人

〈融合藝術大門〉中廢棄的電腦印表機和實用的電燈

頭。雕塑最上方由左到右依序是可口可樂商標圓型鐵盤、塑膠恐龍玩具、鐵風扇葉、鐵飛彈和舊式電腦印表機等現成物品。

雖然焊接在房子一樓的門口，但雕塑大門突破平面的限制，試圖往四方延伸，以呈現立體性。其中有兩個腳踏車輪故意朝向街道，好像迎著欣賞者正面而來。不過爲了考慮行人的安全，突出的部分多放置在雕塑上方，以免造成路人的不便。

眾多不同的物品焊接在一起後，不免有雜亂無章之感，於是藝術家利用相近的油漆顏色連貫各個既成物件，賦予作品整體性。例如雕塑下方的圍欄被漆成藍綠色；雕塑中央、各物品集合的部分，則以藍色爲主，搭配黃、紅、白等色彩；最上層以紅色爲主，遠遠就可看到雕塑上方的鐵風扇葉。藍、綠色的雕塑部分與淡綠色的一樓店面連成一氣，紅色雕塑則配合屋子上方紅色的外牆。

樓房外圍磚紅色的水泥牆上，一個個玻璃窗反射著藍天白雲，好像是午後的威尼斯景緻。房屋上方、小磁磚拼貼成的幾何圖案，又給予人墨西哥的印象。和旁邊公寓的防火梯一樣，多彩的雕塑大門成了建築一部份。和煦陽光穿越道路旁的綠樹，揮灑在雕塑、房子、街道上。

第一次路過拼湊雕塑大門前時，由於天色已暗，只拍了一張照片後便匆匆離開。直到再度經過，才停下腳步，仔細觀察雕塑上的每個細節。這才發現雕塑後方的玻璃窗上寫著：「融合藝術博物館」（Fusionarts Museum）字樣，和玻璃窗後陳列的創作說明。半掩的雕塑鐵門令人感到遲疑，不知道大門後到底是怎麼樣的一個世界？獨特的雕塑鐵門與傳統的博物館似乎並不搭調，這到底是藝術家的隨

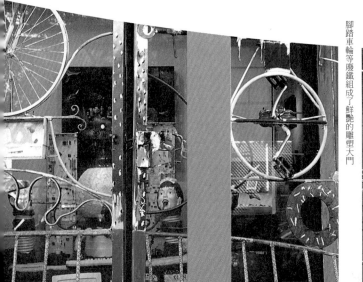
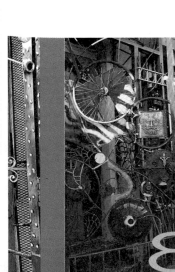

腳踏車輪等廢鐵組成了鮮艷的雕塑大門

意裝置，還是博物館用來吸引觀眾的噱頭？

推進大門，看見的是一個狹窄的展示空間。原來融合藝術博物館在下東區已有二十多年歷史，當初居住在此的藝術家組成了Rinvington學派，並在博物館內展示他們的作品。博物館內陳列的作品和博物館外的拼湊雕塑一樣，都是由不同藝術組成的——詩、雕塑、繪畫、影像、聲音、舞蹈、既成物品，融合藝術博物館內的藝術家嘗試打破規範，不迎合藝術市場的作品，創造嶄新的藝術型態。他們或許勇於嘗試，或許故意製作令人瞠目結舌的作品，或許只爲了提供視覺刺激；有人欣賞這些藝術家的勇氣和他們獨特的藝術型態，自然也有人認爲那不過是和門口拼湊成的雕塑一樣，是一堆廢物而已。

雕塑大門的創作者是夏龍（Shalom Neuman, 1947- ）他從八年前開始製作《融合藝術大門》（Fusionarts Gate），希望延續現有的雕塑大門，並計畫在上面加上馬達、銅雕、數位素材、時鐘等，讓雕塑能延續到樓房的二樓，如此一來，它不僅將成爲一座動力雕塑，更可用來報時。二十年前由捷克移民到美國，一直住在下東區的夏龍，曾接受正規繪畫、雕刻訓練，他對所有的藝術都很感興趣，希望藉由不

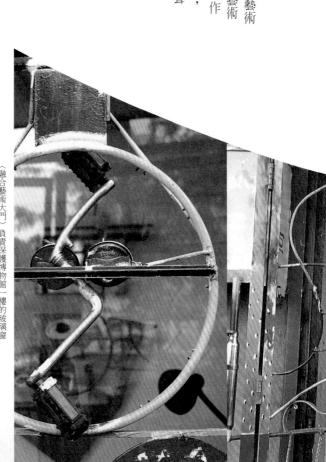

《融合藝術大門》負責保護博物館一樓的玻璃窗

同的藝術型態呈現新風貌，〈融合藝術大門〉便是他致力表達的結果。雕塑中的現成物品都是由朋友提供的，他則負責購買連結用的鐵條。至於為何使用那個詭異的女人頭，夏龍表示玻璃箱其實是一個可隨時更換內容物的展示櫃，藍髮女人由合成塑膠製成，主要是為了反映當年下東區還是毒販、色情業活躍的年代。經過近幾年來紐約市政府的整建計畫，下東區的變化使得藍髮女人看來像個古老的歷史遺跡。

未成名藝術家的創作、既成物品組合成的雕塑大門，可視為下東區居民與藝術家反應自己生活環境的作品。不過由雕塑旁走過的民眾似乎並不為所動，一位住在博物館樓上的青少年就表示他從未參觀過融合藝術博物館，因為懂由大門的雕塑看來，綜合各物件的作品實在是太誇張了。雕塑大門雖然反映了下東區的多元性，卻更像是藝術家一廂情願、浪漫的想法。或許拼湊雕塑太寫實地暴露了略嫌混亂的下東區，或許當地居民更想要的是一個夢想可以實現的未來。

就像十九世紀下半葉住在下東區、嚮往城市中更好的生活的紐約客一樣，現在在下東區展示作品的藝術家，也夢想著有一天自己的作品會在雀兒喜、蘇活的藝廊內展出，甚至成為博物館的收藏。下東區是達到理想的起點。這些藝術家內心應該會希望自己在下東區的生活是短暫的，因為離開下東區才是他們的目標。憑藉努力、機緣，或許有人能夠立即成功，但也有人終其一生都只能待在下東區，要靠下一代的努力才能遠離此地。下東區到上城短短幾十分鐘的路程，卻可能是下東區居民奮鬥一輩子才能到達的目的地。

夏龍的雕塑與下東區的街景結合，紅色磚牆讓人有如置身威尼斯般

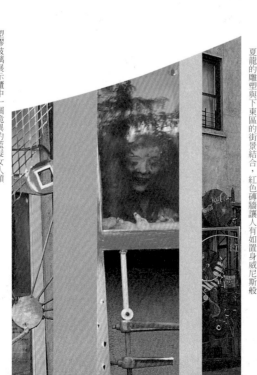

塑膠玻璃展示櫃中一個詭異的藍髮女人頭

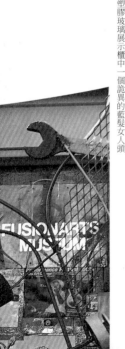

原本一個個單調、甚至沒有價值的物品，被拼湊在一起後，不僅擁有了新的生命力，更為街道增添豔麗的色彩。每當融合藝術博物館有新的展覽時，總是吸引許多附近的藝術家聚集在一起；也因為這些藝術家集合在一起所釋放出的活力與熱情，讓這個城市得以生生不息，永遠有新的契機。

如果視紐約為民族大熔爐，各個文化的特色可能在融合的過程中消失殆盡；但民族色彩濃厚的紐約，其實更像一座由各種既成物品拼湊成的雕塑，她或許不是最完美的作品，卻絕對是獨一無二的。每個人都以自身的背景出發，在一個新的環境中，藉彼此間的互動，勾勒出屬於個人的色彩，賦予城市新的活力與熱情。

作品名稱：：融合藝術大門（Fusionarts Gate）
藝術家：：夏龍（Shalom Neuman, 1947-）
材質：：混合素材
完成日期：：1995年開始興建，現在仍繼續創作中
作品位置：：下東區，Stanton 街57號（介於 Forsyth 街與 Eldridge 街間）
作品類型：：雕塑
委託人：：融合藝術博物館
鄰近地鐵站：：F 號地鐵至 Lower East Side/2 Avenue站

相關網站連結
融合藝術博物館網站：：www.artnet.com/ag/galleryhome-page.asp?G=3&gid=15375
藝術家夏龍的網站：：www.shalom-art.com

雕塑最上方的鐵風扇葉和鐵飛彈

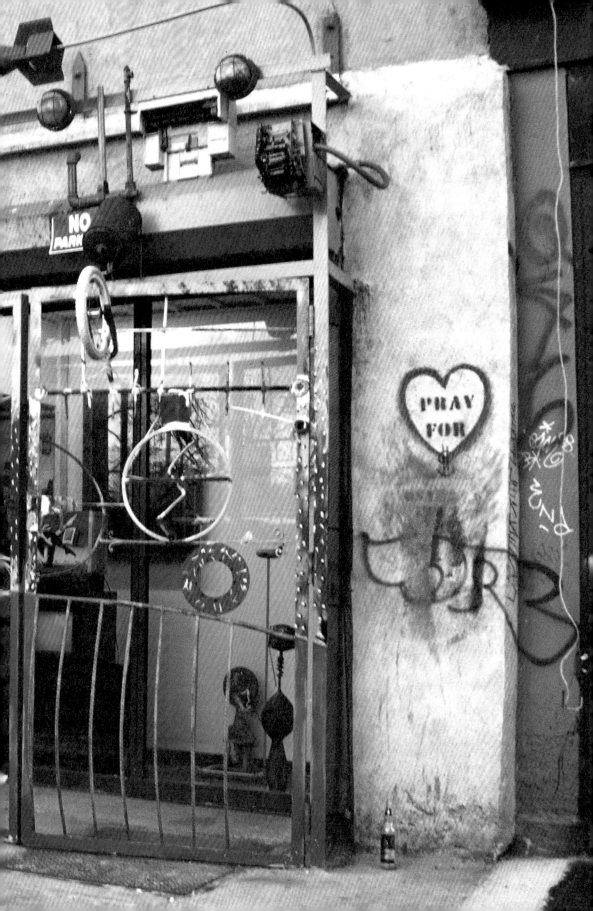

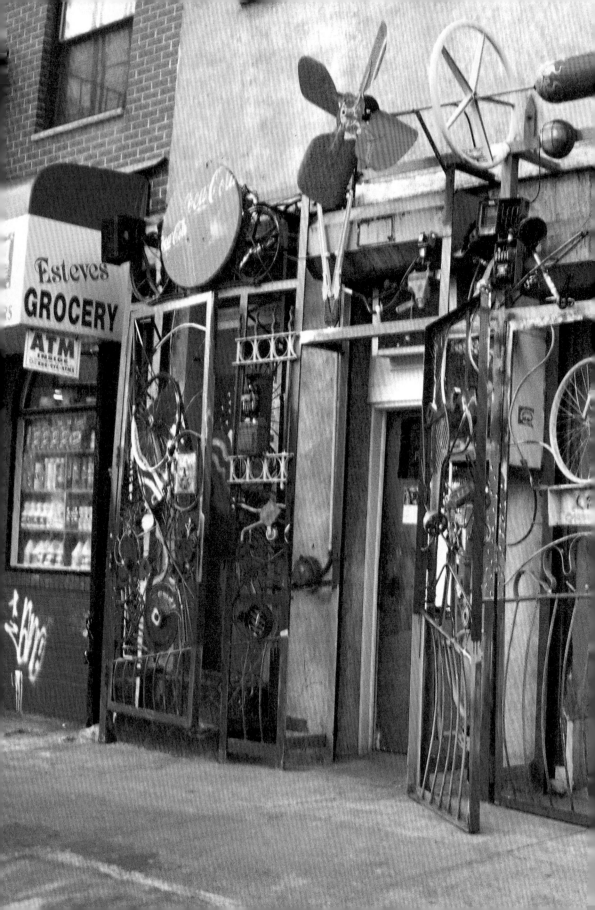

04

地下鐵

The Stations

黑暗的紐約地鐵站

叢林中的風聲
Reach: New York

紐約地鐵不像台北捷運那麼明亮、舒適，沒有中央空調的地鐵月台根本就是冬冷夏熱。寒冬中，由路面上的排氣孔飄下的雪就直接堆在地鐵軌道上，地鐵站成了一個大冰櫃；夏天時，不但要在近攝氏四十度的月台上等候，還要忍受地面上傳來的莫名惡臭。到二〇〇四年剛好滿一百歲的紐約地鐵在興建之初就很有遠見地規劃了快速路線，使得由曼哈頓南端搭乘地鐵到曼哈頓北端只要花二十分鐘；但現在因為燈號標誌不時發生故障，軌道也需定期維修，紐約客對地鐵停駛、延誤的狀況早已習以為常。

每天有近百萬人以迅捷的腳步在地鐵站內穿梭，在人群中閃躲、碰撞，讓人覺得自己像極了在地鐵軌道上鑽來鑽去的老鼠。經過一番推擠，好不容易在車門關起前的最後一刻擠上車後，搶到座位的人滿意地閉上了眼睛，準備休息片刻，站著的旅客則開始讀著手中的雜誌或報紙，人們絲毫不理會眼前乞討的流浪漢，也不會讓位給老弱婦孺，只是偶爾抬起頭來看一下車廂內那些表演打擊樂、變魔術、歌唱的藝人。

擁擠的34街N／R地鐵月台上，趕著上班的人頻頻看著手錶，不耐煩地等待地鐵進站。除了震耳欲聾的火車聲和難以辨認的播報聲，沒有太多人交談，陌生人之間更沒有任何互動。此時，有人將手停靠在月台高處一座不太起眼的綠色橫槓前，橫槓上的黃燈隨著手的舞動閃爍著，還有伴隨燈光而響起的琴聲和大自然的風聲鳥鳴聲。就在同時，對面月台的候車乘客也伸手接近另一座一樣的綠色橫槓，一個個偵測器感應後，起動了一連串由低到高的音階，吸引更多月台兩側的候車乘客加入這個即興的音樂演出。原本簡單的音調變得越來越複雜，一些原本面無表情的候車

除了匆匆趕車，人們鮮少在地鐵站內和其它乘客產生任何互動

乘客這時也露出了難得的愉悅神情。

這是多媒體藝術家克理斯多福‧堅尼（Christopher Janney）爲紐約大都會運輸系統（MTA）設計的互動裝置藝術──《延伸∷紐約》（Reach: New York, 1996）。在往上城和下城月台的中央、約八呎高的地方，分別有兩座鋼製的綠色與紅色橫桿，在兩個橫桿上相同間距的位置，各安裝了八個紅外線感應器，綠色橫桿的感應器上方又安置了一個個菱形的電燈。當有人將手放在紅外線感應器前、阻絕了紅外線光柱後，感應器上方的淡黃色燈光便隨著手的運動開始閃爍。藝術家預先設計好存在電腦內的聲音，便由橫桿上的擴音器傳出，縈繞整個月台。

在堅尼混合了木琴、橫笛等樂器聲和風吹、鳥鳴等大自然的聲音中，灰暗的都市叢林瞬間變成一個彩色的熱帶雨林，人們也在不經意的片刻，抵達一個想像的空間。原本一成不變的建築因爲聲音的波動，改變了人們對它的感覺。如同運用在建築內外部不同的燈光，能使建築更爲多樣，聲音也可以改變呆板的建築，賦予新的意義。藝術家在城市中加入了自然的聲響後，提醒城市居民在每

〈延伸：紐約〉將一成不變的地鐵站變成了一座音樂森林

當人們觸動紅外線感應器後，綠鐵桿上的燈光便開始閃爍

天生活的範圍外，還有一個更大的世界。

雨滴、鳥鳴、風聲，都是遠古以來便存在的聲音，現在卻被淹沒在現代都市內熙來攘往的人群與車潮聲中。在眼花撩亂的世界裡，似乎所有的聲音都變得模糊不清了。當我們閉上眼睛，只能憑藉周圍的聲音拼湊出影像，當所有的聲音都消失之後，除了個人的想像力外，腦海中可能就只剩下一片空白。聲音引領我們進入意想不到的地方，一個熟悉的聲音更能夠穿越時空、連接遙遠的記憶。在34街的月台上，〈延伸〉傳出的聲音牽引著人們到達一處私密的空間，一個群音環繞的山谷。

堅尼雖然設計了〈延伸〉中所有的聲音，但依據觀眾與作品的互動，〈延伸〉永遠都能呈現不同的結果。一般藝術作品由藝術家設計、執行完成，除了欣賞者對同一件作品可能產生不同的感受外，作品本身並沒有任何變化。然而互動藝術需要事先設計作品與觀眾的互動關係，直到欣賞者與作品產生對話後，藝術家的創作才算大功告成。如同一齣戲劇表演，每一場演出總有細微的差異，互動藝術也能展現多樣的風貌，給予欣賞者不同的印象。在互動藝術裡，欣賞者不是被動的接收者，而是一件作品能不能成功的重要關鍵。在將部分作品的成敗關鍵交與欣賞者後，藝術創作不再全由藝術家來控制，也不再是屬於少數人的。在拉近藝術與欣賞者間距離的同時，互動藝術提供欣賞者一個即興、自由表達的機會。

候車乘客與〈延伸〉的互動和即時性，就像是一場即興的爵士樂演出；在毫無預設的過程中，音樂家依據當時與其它音樂家之間的對話，產生獨特的音樂。即興的爵士樂和固定的建築是兩種完全不同的思考模式，將兩者結合，正是精通建築、爵士樂和環境藝術的堅尼的創作主旨。每一場爵士演出都帶有一些不確定性，甚至存在著些許危機感。但正因為爵士樂表演總是充滿無限可能，每一次演出也都是全新的紀錄。當候車的地鐵乘客牽動〈延伸〉，便展開了宛如爵士樂表演的歷程，各自與藝術、空間和其它乘客間對話。這段對話或許沒有主調、缺乏章法，甚至有些混亂，但卻是最直接的表現。

聲音具有的親密性，恰巧與都市的疏離感形成強烈的對比。在一個擁有八百萬人的紐約大都會中，越多人聚在一起，越讓人感到個人的渺小與孤立。因此，每個人都以嚴肅、拘謹的外表當作自己的防護罩，和外界保持安全距離。在人潮匯集的地鐵月台上，堅尼的〈延伸〉成了人與人互動的媒介；突如其來的清脆樂音、模仿大自然的回聲，使人放鬆，暫時褪去自己的保護色。這時，完全不相干的陌生人可以共同演出一段即興音樂，然後在下一列火車進站時各自離去。這段音樂沒有清楚的開始，更沒

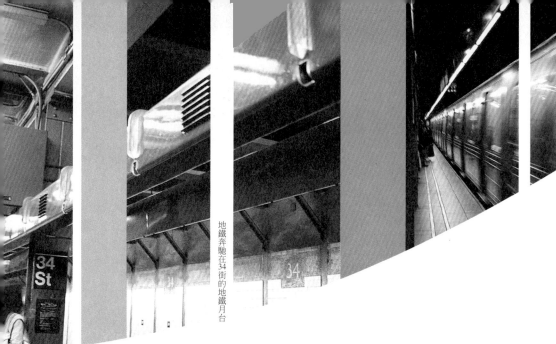

地鐵奔馳在34街的地鐵月台

有明確的結束，就像永不停息的大自然的聲音一樣，在34街的地鐵月台上迴響著。在繁忙的都會裡，當每個人不斷地重複自己的例行事物時，〈延伸〉讓人們紓解生活壓力、暫時喘口氣，沈醉在一個藝術家刻意營造的自然中。

「Reach」除了「延伸」之外，還有「抵達」、「連結」的意思。堅尼的〈延伸〉因為同時位於往上城和往下城的地鐵月台上，月台兩側的候車乘客都可以同時與〈延伸〉產生互動。兩邊的陌生人聚在綠色的橫檻前共同參與一場即興的音樂演出，〈延伸〉因此拉近了人與人之間的距離，達到連結的目的。在與〈延伸〉互動之後，人們的防護罩可能並沒有因此而解除，這個大都會也不會馬上變成一個親切的城市，但它至少提供了陌生人一個交流的機會，也許藉由這個經驗，人們會開始展開對話。

〈延伸〉不僅是肢體、更期望是心靈的延伸。堅尼的互動裝置為紐約這個都會創造了一個祕密空間，在人們啓動他所設計的聲音裝置後，立即被傳送到一個空曠的森林裡，在風聲、鳥鳴的環繞下，展開與大自然的對話。在紛擾嘈雜的都會中，其實並不一定要大老遠跑到鄉下才能享有片刻寧靜，或到美術館才能有美的感受，34街地鐵月台上的互動裝置藝術，提供每日匆忙趕路的地鐵乘客一個短暫的慰藉，讓美感經驗成為日常生活的一部份。即使身處擁擠的空間裡、努力站在個人的崗位上執行例行公事，當一個小小的鈴聲響起時，內心深處那座沈寂已久的大鐘也會被喚醒，再度傳出悅耳的回音。

堅尼的多媒體作品是心靈的延伸，讓陌生人有機會互動

作品名稱：延伸：紐約（Reach: New York）

藝術家：克理斯多福・堅尼（Christopher Janney）

材質：烤漆不鏽鋼板、紅外線、電燈、蘋果電腦、擴音器、電線等

完成日期：1996年

作品位置：中城；N／R地鐵站月台兩側，六大道、34街

作品類型：互動藝術

委託人：紐約大都會運輸系統（MTA）

贊助廠商：Origins Natural Resources地鐵站：N、Q、R、W號地鐵至34 St站

相關網站連結

藝術家克理斯多福・堅尼的網站：www.janney.com

關於〈延伸：紐約〉的短片（55秒，4 MB）：www.janney.com/qt/reachNY_mov.html

舞動的滾球
Dancing in the Street

你可能也曾在機場、車站、購物中心或自然科學博物館看過這樣一座雕塑：方形的塑膠玻璃櫃內一座色彩鮮豔的金屬組合成的大型雕塑，在馬達的傳動下，齒輪、槓桿等零件開始運轉，並且牽動連接它們的機械零件；一顆顆排列整齊的球在鐵鍊的牽引下緩緩上昇，到達頂端時，就像拖韁的野馬似地、沿著設計好的軌道往下衝，有的鐵球很快地結束行程，再度回到雕塑底部，有些球在滑下的途中，不僅經過彎曲的軌道、階梯般的鐵片，還不時發出清脆的鈴聲、鐘響等。

這樣一座音樂動力雕塑（audio-kinetic sculpture）似乎蘊含著無比的催眠作用。記得第一次在波士頓機場的C航站看見音樂動力雕塑時，足足在前面站了二十分鐘。旁邊有兩位兒童將臉貼在雕塑外圍的塑膠玻璃上，觀察每顆球經過的路線，摒息期待由上而下的球發出不同的聲響。

在搬到紐約前，有一天一大早我由波士頓搭乘灰狗巴士趕到紐約的學校去面試。經過四小時車程終於到達紐約後，拖著遲緩的步伐，準備走出42街的公車終點站（Port Authority Bus Terminal），這才發現四周的每個人都正以加倍的速度行進著，自己的腳步也不由自主地跟著加速起來。就在穿梭於熙來攘往的人群中時，隱隱約約聽到了熟悉的金屬碰撞聲。循著聲響走去，在一座長、寬各八英呎的方形透明塑膠玻璃櫃內，果然看見了一座動力雕塑。拎著行李、逕自站在雕塑旁，看著金屬球在軌道上飛舞，原有的

42街公車終點站的電動動力雕塑

THE PORT AUTHORITY OF NY & NJ

疲憊也在悅耳的敲打聲中逐漸消失。

這些座落在波士頓和紐約的音樂動力雕塑，都是現在已經七十多歲、目前住在紐約上州的喬治‧洛德（George Rhoads, 1926-）的創作。洛德從傳統油畫、素描開始他的藝術生涯，當一九六〇年油畫市場需求銳減後，他開始尋找其它出路。因為自小對機械有興趣，還曾在十二歲時製作一座機械鐘，洛德開始著手學焊接、製作噴水池與動力雕塑（kinetic sculpture）等，並將球運用在自己的雕塑作品上。後來洛德搬到紐約上州，與當地的 Rock Stream Studios公司合作，接受委任設計大型雕塑的計劃。他總共設計了兩百五十多座音樂動力雕像、動力噴水池，作品遍佈加拿大、日本、澳洲等地。紐約42街公車終點站的〈42街舞池〉（42nd Street Ballroom, 1982）音樂動力雕塑，正是洛德為公共空間設計的第一件大型雕塑。

紐約著名的中央車站、時代廣場、克萊斯勒大樓等觀光景點，以及火車、地下鐵、市公車、長程公車、遊覽車都聚集在42街上。不但有大批觀光客、紐約客、轉車乘客在此短暫交會，然後趕往各自的目的地，每天共有近十八萬五千名旅客進出三層樓的42街公車終點站。〈42街舞池〉捕捉的正是這種繁忙的氣氛和川流不息的人潮。行人敏捷的步伐、高超的閃躲技巧，就像舞池內絕妙高手輕盈的舞步一樣。

結合聲音的〈42街舞池〉吸引了趕車的乘客停下腳步

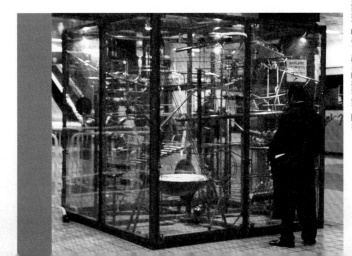

洛德的動力雕塑承襲了二十世紀動力雕塑始祖卡爾德（Alexander Calder,1898-1976）設計的造型風趣的雕塑——Mobile，複雜的結構又接近戈爾登伯格（Rube Goldberg, 1883-1970）漫畫中所描繪的牽一髮接近全身的趣味發明。〈42街舞池〉的金屬球首先像坐滑雪纜車般由下升到雕塑的頂端，接著，蓄勢待發的鐵球就像坐著事先設計好的溜滑梯一樣，往不同的方向滑下。這時，軌道因為球的運動，開始像蹺蹺板一樣改變原先的平衡關係，和下一段軌道連接在一起。球和軌道的互動影響了整座雕塑的運作：有些軌道因為球經過頻繁而常被啓動；有些軌道卻一直維持著同一個姿勢，直到偶而被球推動，或軌道連接在一起後，才展開特別的揮動、搖擺等動作；有些球迅速完成了旅途，到達雕塑底部後，靜靜地等待鐵鍊再次啓動、引領它們到雕塑的上方；有些眼看著就快要到達雕塑底部的球，又因為遇到像旋轉梯的裝置，延長了運動時間；有些球在滑行途中被彈到一個大鐵盤後，便由鐵盤的邊緣呈螺旋狀往下轉，一直到了盤中央的出口，才掉到雕塑的底端。忽上忽下的動力雕塑，像是洛德為彩色鐵球設計的驚險刺激的雲霄飛車之旅。

除了綜合溜滑梯、蹺蹺板、旋轉梯等遊戲的動作原理，藝術家還應用鑼、鈸、木琴、鼓等音樂玩具。洛德在球經過的軌道上安排了鐵板、木片、銅片，當鐵鏈敲打木片，或金屬軌道碰撞在一起、或球急速滑過一連串鐵片、或在鐵盤內旋轉時，雕塑便發出深遠、響亮、清脆的回音。就像雕塑有急有緩的運動，藝術家設計的聲音也有高有低：以金屬軌道的敲擊聲作為基調，配合著特別安排的鑼鈸聲、風鈴聲、音階等。在馬達的傳動下，洛德的音樂動力雕像是由各式兒童遊戲齊聚一起組成的樂團。雖然軌道

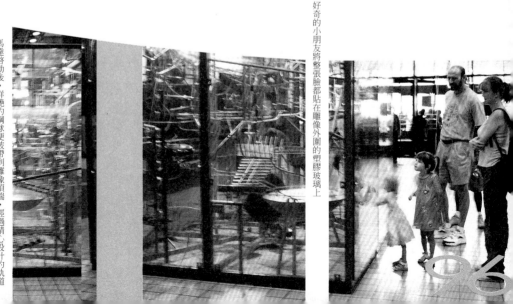

好奇的小朋友將整張臉都貼在雕像外圍的塑膠玻璃上

馬達啓動後，鮮艷的鋼球便被帶到雕像頂端，經過精心設計的軌道

是固定的，球的運動卻充滿變化，並影響整個雕塑的運作。
精心規劃的視覺與聽覺刺激，加上規律與變化結合的機械，
旁觀者皆爲洛德的音樂動力雕塑深深著迷。二十多年來，除
了偶而發生機械故障讓〈42街舞池〉停止運轉外，並沒有
人蓄意破壞這件大家都喜愛的作品。

結構複雜的動力雕塑其實不需要特別的科技，除了電動
馬達外，任何十八世紀的機械工匠也都能以當時的技
巧，完成一座二十世紀的動力雕塑。和用數位科技創
造的作品比起來，洛德的音樂動力雕塑看來雖然十
分落伍，但當欣賞者面對炫麗的影像，不知道作品
是如何完成、也分不清楚參觀者與作品間的互動關
係時，以機械啓動的動力雕塑的確令人耳目一
新。現代人在享受新科技所帶來的便捷時，逐漸
受制於科技，對於內部運作常是一無所知，然
而洛德卻讓每個機械零件毫不保留地呈現在
觀眾眼前，讓欣賞者明瞭雕塑的運作過程。
科技在洛德的作品中，完全沒有實際的功
能，僅用來提供欣賞者短暫的歡樂與驚喜
而已。我們雖然清楚地看到球的動作，
卻無法預測每個球的運動方向。看似
簡單的滾球運動，其實需要精準的
計算，否則當它們從軌道上滑出
時，就會像〈42街舞池〉內散
落一地的鐵球一樣，再也無
法回到軌道上。一旦卡在

每個球都有機會像坐雲霄飛車般展開一場驚險刺激之旅，並不時傳出悅耳的聲響

軌道中，整件雕塑還可能停擺。

洛德稱自己結合了玩具、機械、物理原理的雕塑是一座「球機器」（ball machine），他常選擇「馬戲團」、「丑角棒」、「魔術鐘」等輕鬆主題爲作品命名。或許因爲與科技結合，或許因爲像兒童的玩具般充滿趣味，動力雕塑在偏重概念的藝術史上佔有不明確的地位，長久以來並不爲藝術所重視，美術館也很少舉辦動力雕塑特展。雖然洛德的部分作品會在美術館內展出，但大多數作品還是陳列在科學博物館、機場、購物中心等公共場所。不過欣賞者倒不介意藝術界的偏見，他們可能只花幾秒鐘欣賞美術館內的繪畫、雕刻等，卻會在洛德的作品前仔細觀察好一段時間。不論任何年齡的觀眾，都會爲洛德的音樂雕塑所感動，露出會心一笑。

雖然藝術家聲稱並沒有特別的創作理念，有些欣賞者卻曾以哲學的角度——尤其是「再生」的概念——詮釋他的作品。雕塑中的球被認爲是靈魂的象徵，而雕塑軌道則代表人生必經的路程，其中包括了早已安排好和無法預料的突發事件。不論每個球是直接或歷經曲折才到達雕塑終點，每個靈魂遲早都會走到旅途的盡頭。但當靈魂像滾球般走到盡頭後，總還有機會再度回到頂端，重新開始另一段不同的旅程。如同雕塑中每個軌道都與下一段有著密切的關係，〈42街舞池〉反映著編織在一起、息息相關的城市中的人際網路。

人潮往來的車站總是彌漫著緊張忙碌的氣氛，當人潮散去，空盪的車站又像是一個被忽略的角落。有一次在深夜抵達42街公車終點站，見到車站通道上盡是以街道爲家的遊民時，立刻神經緊張

由大鐵盤中傳出深遠的聲音

洛德的〈42街舞池〉提供疲憊的旅人短暫的安慰

起來；後來又有一次同樣在夜間到達此地，發現地下出口已被鐵欄杆圍住，遊民無法進入。近年來，紐約的42街經過重整，不但街道變整潔，有大型知名商店進駐，連無家可歸的人也很少見了。紐約市政府希望給初到紐約的觀光客一個安全的印象，並設法讓42街公車終點站不致成為遊民的人生終點站——雖然那些遊民可能只是被趕到其它的城市角落。

42街車站裡行人匆匆來去，人與人之間完全沒有交集，洛德的〈42街舞池〉卻像磁鐵，吸引群眾圍繞在它的身旁。規律、突發、任意的動作和與聲音結合的音樂動力雕塑，為乏善可陳的公共空間提供一場精采的視覺與聽覺饗宴。急著趕到下個目的地的乘客，因為〈42街舞池〉而放慢腳步，或聆聽雕塑傳來的聲音，或駐足觀看雕塑的運轉，城市也因此多了些許歡樂的氣氛。當觀眾因洛德的雕塑而感到喜悅、對站在身旁的陌生人露出微笑時，即使只是短暫發自內心的善意，冰冷的人際關係也在瞬間融化了。

作品名稱：42街舞池（42nd Street Ballroom）
藝術家：喬治‧洛德（George Rhoads, 1926-）
材質：金屬、木材、球等
完成日期：1982年
作品位置：中城，42街公車終點站，42街與八大道交叉口
作品類型：動力雕塑
委託人／出資者：紐約港務局（Port Authority）
地鐵站：A、C、E號地鐵至42 St/Port Authority Bus Terminal站
相關網站連結
洛德的網站：www.georgerhoads.com

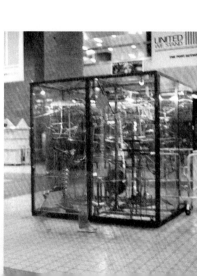

〈42街舞池〉為乏善可陳的空間提供一場精采的視覺、聽覺饗宴

坐在飽滿的錢袋上啃著銅幣的土撥鼠

地下生活
Life Underground

為了讓紐約的地鐵乘客能在每日的通勤過程中獲得此許視覺刺激，並減輕通勤壓力，地鐵月台內畫是些五花八門的設計。其中大多是最新電視節目、電影、商品的宣傳海報，或是連燈泡壞了也沒人更換的燈箱廣告，另外就是如洛依・李奇登斯坦（Roy Lichtenstein, 1923-1997）等知名藝術家特地為地鐵站創作的作品，以及配合車站所在位置而製作的磁磚拼貼等等。在人潮往來的當下，有人專注自己的路徑，絲毫不為這些裝飾所動，更多的人在驚鴻一瞥的瞬間，對眼前所見也沒有留下深刻印象。可能只有在當列車遲遲未進站時，人們才會開始觀望月台四周的環境。

這就難怪當我一進入地鐵站，看見14街月台上一個個小型的雕像時，突然有不知身在何處的感覺。A／C／E線的地鐵車站裡，包括了地鐵入口、地下一樓及二樓的樓梯旁，往上城與下城方向的月台、欄杆上，大約有三十多座銅製的人物、動物雕像。眾多一英呎高的雕像群，構成了湯姆・奧特尼司（Tom Otterness, 1952- ）的〈地下生活〉（Life Underground, 2001/2002）。

〈地下生活〉是想像與寫實的人物與動物的組合。即使是快速經過它們的地鐵乘客，也會為忽然出現在眼前的一座座造型簡單、卡通化動作的雕像所吸引。例如，一隻蠍子用它的大鉗子夾著兩個小人，其中一人的手中還抱著一個小孩；一隻綁著領結的鱷魚由人孔蓋中出現，嘴裡還咬著一個正要逃跑的人。人孔蓋裡的鱷魚呼應著流傳已久的下水道內住滿鱷魚的都會傳說。

月台的磁磚地板上有一對大腳丫，站在大腳旁的高台上的分別是一隻長頸鹿和一隻大象，他們像一對護衛般站在兩旁──但這兩位可不是一般動物園裡的動物，它們穿著高跟鞋、戴著高帽。此外，還

地鐵站內奧特尼司的銅雕人物與候車的人們

有一隻土撥鼠坐在一袋錢幣上，手中拿著一個一分錢銅幣，津津有味地嚼著。生動的表情、戲劇化的動作，藝術家捕捉了動物活動的瞬間，並呈現了人物的即時性。

除了卡通化的動物，〈地下生活〉主要的主人翁是一個個圓頭的小人。造型簡單的圓頭人物，正是奧特尼司創作的特徵。藝術家綜合了幽默、寫實、批判的手法描繪〈地下生活〉：一群表情嚴肅的警察；一個有啤酒肚、正在展現肌肉的人物；一個頭與脖子分開、卻仍面帶微笑的小人；一對手牽手行走的男女，女人的手中拿著一個現在已成歷史的紐約地鐵代幣；還有一個人正從一座擬人化的公共電話退幣口中流出。部分人物的圓頭為錢袋所取代，似乎金錢是他們唯一關心的事物。不論寫實或抽象，這些雕像都充滿變化，人物的喜、怒、哀、樂溢於言表。

既使只有一英吋高，欣賞者仍可以由銅雕身上的配件、手中拿的物品等細節，辨認代表不同階級的人物。例如一個拿著榔頭、螺絲釘的工人；兩位拿著掃把與鏟子、試著將地上一堆錢幣收集起來的清潔人員；一位腰間配槍的警察，他

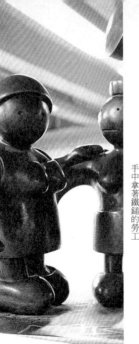

手中拿著鐵鎚的勞工

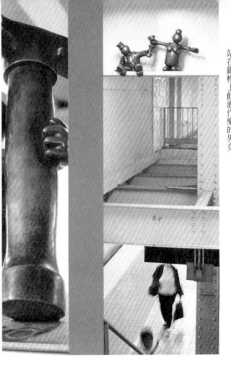

站在鐵樑上飲酒作樂的男女

將手放在身後，或站在高台上觀察四周、或看守著一袋錢、或察看一位倒在路旁的婦人。還有一位西裝革履的男子和一位手戴首飾的婦人，舉起酒杯、把酒言歡，其中坐著的男子看來似乎頗有醉意。另一個光腳的婦人，右手緊握著身上僅有的財物，另一隻手枕著頭，躺在路邊。以及一名紳士，正由一大袋錢中拿出一分錢給伸手向他要錢的小女孩。

奧特尼司善用地鐵站的鋼樑、欄杆、磚牆、樑柱、座椅、地鐵門等建築元素，將銅雕放置在這些地點後，地鐵站便成了藝術家說故事的最佳場景。例如一個站在地板上、雙手倚著欄杆的人，臉對著迎面而來的列車，露出了笑容，像在玩躲迷藏似的。銀色欄杆與站在上面的銅雕，形成強烈的對比。此外，兩位坐在樓梯橫樑上飲酒作樂的人物、佔據鋼樑頂端的工人、坐在候車椅上微笑的人、靠在柱子旁的婦人，都與地鐵站結構充分結合。其中最戲劇化的是放置在鐵門下的三人組，其中一人的身體在鐵門內，雙腳卻在鐵門外，他身後的同伴手中拿著一個地鐵代幣，而鐵門的另一頭，一位警察正準備逮捕這個想偷進地鐵站的人。當地鐵內真正的乘客和地鐵站的雕塑人物一同出現時，更呈現了既幽默又超寫實的情境。

無論從任何角度，欣賞者與奧特尼司的雕像幾乎都沒有任何距離，隨處都可仔細地觀察、碰觸它們。只有人孔蓋下的鱷魚、掃錢幣的工作人員、把酒言歡的兩個人、站在鋼樑上的工人等，因為

手中拿著螺絲、謹慎地站在地鐵鐵樑上的人物

位於欄杆內或在過高的樑柱上，欣賞者只能觀看而無法碰觸。也因此，由陳列在地鐵站內的雕像表面，就可以看出哪些是最受歡迎的作品——大象閃亮的鼻子和長頸鹿發光的嘴巴，說明了它們經常被人觸摸的事實。

〈地下生活〉的創作者湯姆・奧特尼司出身堪薩斯州，現居紐約的布魯克林區。不僅紐約市許多公共場所內都有他的作品，美國的其他各州和歐洲等地，也都能見到這些造型可愛的雕塑人物。自八〇年代起，奧特尼司就開始設計一英呎高的石膏人形，將它們放置在公共空間內。後來他用石膏製成模型，送到鑄鐵廠製成銅雕，如此便開始大量製作銅雕人物，並接受公共藝術計畫委託。

奧特尼司常藉由每次委任公共作品的機會，發展新的主題與人物，然後在以後的作品中繼續使用這些人物。在〈地下生活〉中，警察和倒在路旁的婦人等人物一直重複出現，雖然有似曾相識的感覺，但或因為不同的排列組合、或因所在位置不同，欣賞者仍會有不同的印象。即使不斷重複使用某些銅像，所有的作品都是為特定場所製作，因此，每件作品都有其特色，對欣賞者而言，也都是獨特的經驗。

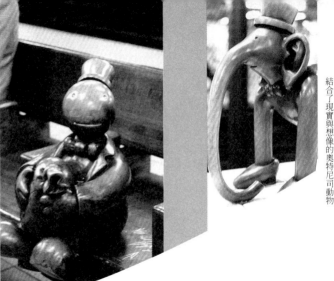

結合了現實與想像的奧特尼司動物

抱著錢袋的人物與地鐵乘客一同坐在月台的座椅上

月台上寫實、奇幻的人物與動物，提供了許多想像空間；人們可以走過單一的銅雕，然後將所有的人物、動物連接在一起，自由建構人物間的關係和故事。有的銅像本身就具有十足的戲劇效果。將所有的主人翁都聚在一起後，可以發現〈地下生活〉中重複呈現的主題是金錢與貧窮。藝術家刻畫時尚的動物：飲酒作樂、遠離人群的富人；咬人的蠍子、鱷魚；吃錢的土撥鼠等⋯⋯都反應了豐富的財富。相對應的是倒在路旁、沒人理會的婦人；接受施捨的小女孩；無法負擔車費的貧苦人家。奧特尼司將代表富人與窮人的雕像放在同一件作品中，表達了對富人的批評，也呈現社會的貧窮面。

〈地下生活〉提供每天從這一站趕到下一站的通勤者一段奇幻之旅。月台上的銅雕及其所構成的不合理的人物與空間關係，使得原本熟悉的地鐵站變得新鮮起來。奧特尼司利用幽默的雕塑，敘述社會中邊緣、無助的一群人；可愛的人物與時尚的動物組合，更反照了現實中荒唐、殘酷的一面。雖然卡通化的雕像人物簡化了真實問題的嚴重性，藝術家卻提供觀賞者一個環境，讓人思考什麼是真實與虛幻，也思考人與人之間的關係，和對他人的關懷。

常在紐約的地鐵站內看到一堆紙屑，卻從沒見到有人在清掃。只見地鐵軌道上堆積的垃圾越來越多，似乎只要是發生在地下的事物，都可以被埋藏起來。奧特尼司利用戲劇性的人物，在〈地下生活〉中表達一個恆久不變的主題：在社會進步、變革的過程中，總有一些被忽略、甚至被犧牲的一群。施捨其實很容易，如何表達對他人的關懷卻是更重要的課題。初看這些銅雕，也許還無法連貫其中的意義，但是藉由每日接觸，及與雕像面對面的機會，或許勿勿走過的通勤者，也會開始關懷那些不那麼幸運的人，和他們所遭遇的困境。

一英呎高的銅雕人物遍佈在人們穿梭的14街地鐵月台內

作品名稱：地下生活（Life Underground）
藝術家：湯姆・奧特尼司（Tom Otterness, 1952~）
材質：銅
完成日期：2001/2002年
作品位置：雀兒喜區；八大道、14街的Ａ／Ｃ／Ｅ地鐵站月台
作品類型：雕塑群
委託人：紐約大都會運輸系統（MTA）
地鐵站：Ａ、Ｃ、Ｅ、Ｌ號地鐵至14 St站
相關網站連結
奧特尼司網站：www.tomostudio.com

05

童話世界

Kids Space

愛麗思夢遊仙境
Alice in Wonderland

《哈利波特》第五集初版就印了八百五十萬本，足供全世界四分之一講英文的兒童閱讀。但是，書中描述的魔法世界雖然深受成人與兒童喜愛，卻引起衛道人士以反對怪力亂神、擔心青少年沈迷法術爲理由，禁止羅琳（J.K. Rowling）的《哈利波特》書籍在學校或圖書館內陳列。

許多兒童確實無法明確地辨別現實與虛構的世界。像我那剛念小學的姪兒，兩三歲時看到電視中的影像，總以爲那全都是真實的。我自己幼時也曾在看完電影後想像電影情節是否遲早會發生？在讀《魔衣櫥》時，每晚都去碰衣櫥的內部，看看是否會通往另一個世界。或是讀完《保姆包萍》後，想像自己的母親也許會變法術。

還好當時並沒有人禁止我閱讀這些描述魔法的童書，也沒有人告訴我幻想世界並不存在。只是在逐漸成長、漸漸學會分辨真實與虛擬後，不再相信單靠法術就可以解決所有的問題。

在紐約，最像童話世界的地方應該就是中央公園了。起伏不平的綠地上，高聳濃密的大樹將公園分成好幾個神祕的森林：城堡、劇場、噴水池、小木屋、池塘、花園、旋轉木馬、動物園、雕像……；遍佈在公園各個角落；精雕細琢的各式小橋橫跨在大大小小的湖面上，連接成祕密通道；小舟、遙控玩具船、天鵝、小鴨……邀遊在波光粼粼的水面上。當陣陣微風吹起，大樹隨風灑下片

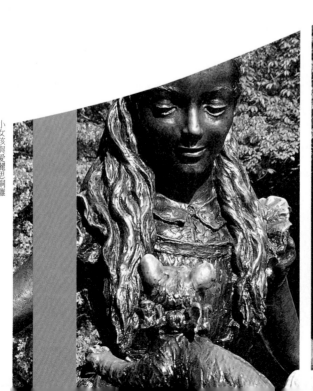

小女孩與愛麗思銅雕

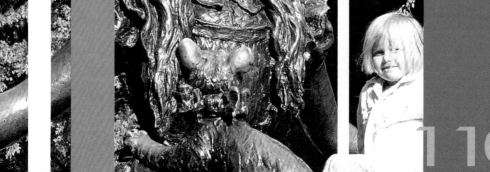

片落葉沙沙作響，剛好搭配著拖著馬車的達達馬蹄聲。

中央公園內最受兒童喜愛的是《愛麗思夢遊仙境》（Alice in Wonderland, 1959）銅雕，無論何時，總有一群小朋友在雕像上攀爬。雕像中央的愛麗思坐在一個大蘑菇上，張開雙手歡迎大家；她的右前方站立著一隻穿著禮服、手裡拿著懷錶的兔子；左手邊是戴著高帽、裂嘴大笑的帽商，和他前面那隻坐在小蘑菇上、咬著點心、隨時準備逃走的膽小老鼠。愛麗思前面是經常陪伴在她身邊的貓咪，棲息在她身後樹上的正是那隻永遠面帶詭異的笑容、不知何時會出現或消失的「柴郡貓」（Cheshire Cat）。同一根樹幹上，有一隻毛蟲仰著頭、望著天空，蘑菇下方還有一隻蜥蜴伏在地上，準備伺機而動。在另一顆蘑菇下方，一隻小蝸牛剛好停在藝術家的簽名旁。

造型古典的《愛麗思夢遊仙境》雕像十分適合十九世紀中葉建造的浪漫的英國式中央公園，但雕像卻是一九五九年起才豎立在中央公園內的。創作《愛麗思夢遊仙境》雕像的藝術家是與畢卡索同期的西班牙現代雕刻家約瑟‧得卡夫特（Jose de Creeft, 1884－1982）。他依據《愛麗思夢遊仙境》（Alice's Adventures in Wonderland, 1865）書中的原版插圖構思，以自己的女兒Donna作為愛麗思的模樣，並將雕塑中的帽商塑造為出資建造雕像的喬治‧德拉誇特

白雪中略嫌孤單的《愛麗思夢遊仙境》

（George Delacorte）。德拉誇特把這座雕像當作他的老婆瑪格麗特（Margarita Dedicated）的紀念碑。雕像所在的大石基座周圍旁刻著他的獻詞：「獻給喜愛所有兒童的愛妻」。地面的大塊銅板上還刻有瑪格麗特最喜愛的、出自另一本愛麗思遊記《愛麗思鏡中奇遇》（Through the Looking Glass, 1872）中的〈無意義詩〉（Jabberwocky）。

得卡夫特在構思〈愛麗思夢遊仙境〉雕像初期，便計畫創作一個兒童可以攀爬的空間；他將構成雕像的蘑菇設計成高低不等的層次，兒童可以由小蘑菇爬上大蘑菇，還能夠一路爬到愛麗思的頭頂，或由其它動物身上爬到大蘑菇。因為兒童經常在雕像上攀爬，〈愛麗思夢遊仙境〉雕塑的某些部位如兔子的耳朵、蘑菇表面、愛麗思的手臂等，都因為常被觸碰而變得越來越光滑，並呈古銅色。在夏日炙烈陽光的照射下，〈愛麗思夢遊仙境〉閃閃發光，銅雕熱的像個燙手山芋。這時，不能攀爬在雕像上的兒童，便坐在蘑菇下乘涼。

對於掉入白兔洞後，不論身體如何變化，總是一心一意想要拿到金鑰匙、進入花園的愛麗思來說，環繞在綠樹、池塘中的〈愛麗思夢遊仙境〉是雕像最理想的棲息場所。雕像中面帶微笑、溫和的愛麗思與圍繞在她身旁表情生動的動物們平靜地相處在一起，藝術家利用三角結構塑造出一幅和諧、安穩的景象。〈愛麗思夢遊仙境〉雕像本身完全看不出愛麗思在奇幻世界裡經驗的焦慮、無助、不安。

《愛麗思夢遊仙境》書中描繪的小女孩確有其人。她是作者劉易

圍繞在雕像周圍的〈無意義詩〉

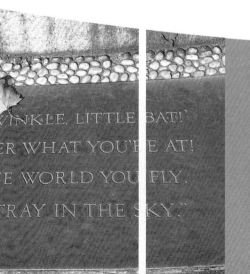

雕像下方，一隻蝸牛剛好停靠在藝術家的簽名旁

斯・卡洛爾（Lewis Carroll, 1832-1898）在牛津基督教會學院任教時的院長李道爾（Henry Liddell）的第二個女兒愛麗思（Alice Pleasance Liddell）。本名查爾斯・道奇森（Charles Lutwidge Dodgson）的卡洛爾因為經常與李道爾的三個女兒相處而開始為兒童說故事。他的童書中經常出現數學、邏輯等問題。原來卡洛爾的真實身份是牛津基督教會學院的數學教授；為了維護學術權威，他只得用「卡洛爾」作為筆名，發表童書創作。卡洛爾一生並未發表任何突破性的學術論文，卻因為寫了《愛麗思遊記》而名流千古。

在卡洛爾為兒童塑造的瑰麗的奇幻世界中，人的身體可以因為吃了餅乾和蘑菇而變小或變大，人類不但能與所有的動物溝通，動物們還會與你猜謎、和你跳舞，並邀你一同喝茶。除了我們熟悉的動物外，奇幻世界裡還有人們從未見過的魚人、素甲魚、鷹頭獅等獨特的動物。這是一個違反人類熟悉的自然慣律、法規的地方，但只要你想像得出的事物，都可能在這裡實現。就連撲克牌也能組成軍隊，而紅心王后更可以從紙牌中走出，決定你的命運。

卡洛爾筆下十歲的愛麗思是個不喜歡讀純文字書籍的小女孩。她在奇幻世界中十分聽話、順從，但似乎也很膽小、容易生氣、喜歡妄下斷語。尤其是當遇到困難時，愛麗思總是缺乏解決問題的能力，更是動不動就掉眼淚。即

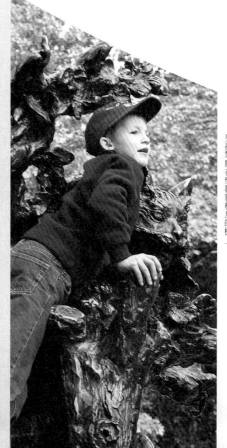

男孩攀爬在柴郡貓棲息的樹上

使是在自己的幻想世界裡，愛麗思似乎仍要聽從他人的指揮，她的行為舉止不但遵循嚴謹的社會禮儀，更扮演著十九世紀社會期待女性扮演的角色。

除了像愛麗思這樣乖巧又擁有母愛的女孩，奇幻世界裡還充滿著不懂得如何照顧小孩的公爵夫人、歇斯底里的女廚師，和不按牌理出牌又邪惡的撲克牌紅心皇后。故事中其它人物與這些女性的互動，似乎也只有指使或被使喚的方式。他們以吆喝的方式對待無知的愛麗思，卻十分畏懼紅心皇后，因為她有權力在尚未審判前就粗暴地宣布處決的命令。

因此，卡洛爾的奇幻世界是想像與現實的結合；他一方面創造了完全違反自然、邏輯的神祕空間，一方面又塑造守舊的維多利亞時期人物。似乎唯有在自己營造的想像世界裡，卡洛爾才能自在地抒發對當時社會的想法。想像力雖然能營造出一個無限可能的空間，但它並不完全存在於夢想的世界裡；如果缺乏對描繪事物的瞭解，想像力反而會造成負面的影響。只有當同理心伴隨著想像力時，我們才能見到以為不可能存在的事物，並讓想像力發生最大的效應，讓美妙的事物發生。就像哈利波特的魔法之所以能有如此大的影響，主要還是因為她為青少年創造了一個巨大的想像空間，在那裡，青少年可以從哈利波特身上看到自己，成為故事中那個勇於面對困境、解決問題的主人翁。

童話故事往往讓兒童的世界永遠充滿希望。然而同樣的想法在成人世界中卻往往被視為不切實際，我們總是提醒自己要面對現實，卻

綠樹環繞下的〈愛麗思夢遊仙境〉

逐漸忘了想像空間的存在。

冬天時，被白雪圍繞的《愛麗思夢遊仙境》顯得格外寂寞。只有當兒童在雕像周圍活動或攀爬時，愛麗思和她的伙伴才又有了朝氣。它不僅帶給兒童歡樂，不論任何年齡的人看到《愛麗思夢遊仙境》雕像，也總會露出驚喜、愉快的表情。想像並不是兒童的專利，只要我們運用同理心、想像力，就能看到現實生活的另一面，發現解決問題的方式，甚至能夠讓自己與環境更和諧。

作品名稱：愛麗思夢遊仙境（Alice in Wonderland）
藝術家：約瑟‧得卡夫特（Jose de Creeft 1884－1982）
材質：銅
完成日期：1959年
作品位置：中央公園，由72街、第五大道入口進入
作品類型：雕像
委託人／出資：喬治‧德拉誇特（George Delacorte）
鄰近地鐵站：6號地鐵至68 St站

相關網站連結
中央公園網站：www.centralpark.org
藝術家約瑟‧得卡夫特網站：www.askart.com/Biography.asp
劉易斯‧卡洛爾網站：www.lewiscarroll.org/carroll.html
〈無意義詩〉全文：www.jabberwocky.com/carroll/jab-
berwocky.html

兒童們從小蘑菇一路爬到愛麗思的頭上，沿途迎接他們的有帽商、兔子，和膽小的老鼠

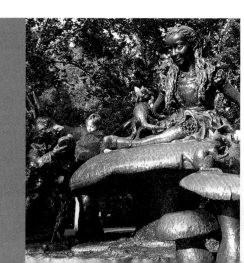

坐在地上，專心聆聽故事的兒童

引領而望、等著聽故事的醜小鴨

安徒生與醜小鴨
Hans Christian Andersen & the Ugly Duckling

每次從紐約回台灣度假，都會花很多時間陪六歲半的姪子。除了各式大大小小的汽車之外，兼具聲光效果的電視和電腦是他的最愛。每當電視上演卡通，他便緊盯著電視螢光幕，眼睛眨也不眨一下。小姪子高竿的電玩技巧更令我望塵莫及。其他事物似乎都無法分散他的注意力，只有當我開始說故事的時候，他才不甘心地將目光由電視、電腦螢幕上移開。這時他會流露出和打電玩時一樣專注的神情，迫不及待地想知道故事的發展。他不時打斷我的敘述，加入自己的想法，直到他滿意故事的結局為止。

說故事與藝術創作一直是人類文明的重要部分。流傳久遠的神話、歷史故事、民間傳說揭示了人類的過往，讓我們瞭解前人生活的點點滴滴。每個人說的故事取決於個人的選擇，卻也反應了一群人共同生活所累積的經驗與智慧。對懵懂無知、多用知覺感官認識世界的兒童來說，聽故事是他們得以領悟周遭環境的一種方式──故事的陳述方式幫助兒童將抽象的概念連結在一起。在這個過程中，他們學習建構意義，並抒發個人情感。即使是所謂的神怪故事，也有助於兒童分辨虛擬、現實的世界。童話故事為兒童開啟一扇窗，讓他們的世界充滿希望。

夏天的紐約中央公園內，每到週六早晨，就有一群人聚在公園的特定角落聆聽故事。從十一點到十二點的一個小時中，說故事的人拿著麥克風，或唱作俱佳、或語調平和地講述安徒生童話和其它國家的兒童故事。雖然敘述的是兒童故事，聽眾卻不侷限於兒童，陪伴在兒童身旁的成人似乎比兒童更投入那些似曾相識的故事。徐徐微風吹來，在陣陣樹葉的摩擦聲中，近百位大小聽眾坐在預先安排好的臨時座椅上、地上，

兒童們迫不急待地爭相爬上〈安徒生〉銅雕

或公園的木椅上，共同浸淫在一個想像世界中，展開一段時空之旅。當然也有些年幼的孩子對安靜地坐著聽故事興趣缺缺，他們迫不及待地想要爬到說故事的人身後的雕像上。

位於說故事者後方的石台上，有一座面戴微笑的老人銅像。老人坐在長方形石椅上，左手捧著放在腿上、同樣是銅鑄成的一本書，右手微微扶著石椅。老人的右手後方放置著一頂高帽，前方站立著一隻小鴨。由小鴨專注的神情看來，老人家似乎正對這隻引領而望的鴨子讀著書本上的故事。老人手中的大書刻印著《醜小鴨》（The Ugly Duckling）故事的內容。原來這座雕像所刻畫的，正是著名的十九世紀兒童文學作家──安徒生（Hans Christian Andersen, 1805-1875），和他故事中最為人所知的主人翁──醜小鴨。

丹麥出生的安徒生家境清寒，並未受過高等教育，但他從小聽當地和其它國家流傳的民間故事長大。他在一八三五年出版了《童話故事，第一集》（Fairy Tales, Told for Children, First Volume），雖然初期並未獲得好評，他還是繼續發表新的童話故事。就憑著這股鍥而不捨

穿著十九世紀服裝說故事的爺爺

銅雕上刻有〈醜小鴨〉的故事內容

的決心，安徒生終於成為一名家喻戶曉的兒童文學作家。他的《安徒生童話》不僅被翻譯成一百多國語言，在世界各地廣為流傳，「安徒生」更成為童話故事的代名詞。在為兒童書寫的一百六十多篇故事中，安徒生描繪了不可能的現實世界中的可能性，提供小讀者們一個充滿希望、溫暖、擁有無限想像空間的奇妙世界。

不同於傳統以來上對下、教條式的兒童故事，安徒生以兒童的觀點思考，用平等的角度對待他們，描述他們關心的事物。故事中誠實、勇敢、善良的主人翁，就像是純真兒童的心靈。結合幻想與趣味，安徒生編織著並非永遠充滿陽光的世界，所有的故事也不全都有完美的結局。在敏銳觀察、動人筆觸的包裝下，安徒生童話隱藏著對現實社會的諷刺、批判。雖然是為兒童書寫的故事，安徒生的作品蘊含著諸多層面的情感，貼切地反映真實的人生。或許作者更希望對兒童講故事的成人，也能聆聽他所敘述的故事。

面對波光粼粼的湖水，和湖面上點點閃耀的船隻，濃密樹蔭下的〈安徒生〉銅像置身在車水馬龍的市區內一個寧靜的角落，就像是安徒生在現實社會中為兒童精心營造的童話世界。尤其是夏日的夜晚，當一隻隻螢火蟲從草叢中緩緩升起，〈安徒生〉銅像與中央公園也呈現一幅如夢似幻的景象。為了維護原始設計，並使公園不至於淪為政治人物爭奪一席之地的場所，兩位中央公園的設計者沃克斯（Calvert Vaux）與奧姆斯特（Frederick Law

118

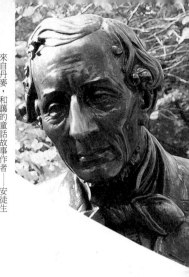

來自丹麥，和藹的童話故事作者——安徒生

Olmsted）早在一百五十年前便立下規定：除了林蔭步道（The Mall）兩側和芭瑟達噴水池（Bethesda Terrace）周圍外，園內的其他地區都不准設立任何雕像。

儘管如此，〈安徒生〉銅像還是於一九五六年、安徒生誕生一百五十週年慶時，豎立在中央公園的保護水域（Conservatory Pond）旁。事實上，自一九五〇年起，就有一位丹麥伯爵夫人（Baroness Alma Dahlerup）計畫在紐約市內建立一座安徒生紀念碑。當有人提議設立安徒生雕像時，伯爵夫人的女兒（Ida-Gro）便建議在銅像的四周放置座椅，藉以營造一個露天的說故事場所。為了達到這個夢想，伯爵夫人開始為耗資七萬五千美元的雕像募款，其中一大部分的建造經費還是由美國和丹麥兩地學童共同捐贈他們的零用錢而來的。在〈安徒生〉銅像正式揭幕的同一年，「安徒生說故事中心」（Hans Christian Andersen Storytelling Center）也正式成立。自此，每個夏天的週六早晨，〈安徒生〉銅像前的說故事活動便成為中央公園的傳統。

接受委任製作〈安徒生〉銅像的是出生美國密蘇里州、與安徒生同樣為丹麥裔的雕刻家——喬治‧洛伯（Georg Lober, 1892-1961）。不同於人們熟悉的年輕的安徒生肖像，洛伯選擇年邁、

夏天的週六早晨，《安徒生》雕像前的說故事活動已有近五十年歷史

慈祥的安徒生作為他的銅像主人翁。延續傳統紀念雕像的寫實風格，洛伯所刻畫的安徒生栩栩如生，面部表情、手上的細紋都清晰可見。就如同安徒生使用兒童熟悉的語言，輕易地打動了天真的兒童一樣，藝術家設計的雕像與欣賞者之間也完全沒有距離，兒童可以隨意攀爬、依附在雕像身上。

除了作家手中的大書，陪伴在安徒生旁的醜小鴨也是兒童最喜歡攀爬的對象，每年還有特別為慶祝醜小鴨生日而舉辦的說故事活動。一般認為《醜小鴨》其實是作者的自傳，藉由醜小鴨，安徒生述說自己成長過程中所經歷的困難與痛苦，以及他追求理想的決心。作家提醒小讀者們用心看美的本質，而不以世俗眼光判斷事物的外表。大概是醜小鴨雕像太可愛了，也可能是有人惡作劇，醜小鴨雕像竟在一九七三年的一個夜晚不翼而飛。經由媒體披露、在全市展開一番地毯式的搜尋後，紐約市警察才在皇后區的一個垃圾場內發現了被遺棄在破紙袋內的醜小鴨銅像。就像故事中的醜小鴨經歷千辛萬苦才成為優雅的白天鵝一般，遺失的醜小鴨銅像終於又回到了原地，讓這個小插曲有個童話般的完美結局。

記得姪子還不滿兩歲的時候，有一次帶他去台北新公園玩，當一片落葉飄到他身上時，他仰起頭，看看天空，想了一會兒，緩緩地說：「天上有樹葉。」當時並不訝異他說出完整的句子，卻受到細微的外來刺激，照著自己的心意，天真地說出他的想法──一個小小的孩子，受到細微的外來刺激，照著自己的心意，天真地說出他的想法。直覺、不顧既定規範，是兒童特有的表達方式，但當過多的視覺刺激遮蓋其他感官的靈敏度，強加的成人期望縮短了兒童的摸索過程後，兒童的想像力也就跟著消失了。

媒體的聲光效果讓現代人眼睛所見都被視為理所當然。不斷重複的影像如過眼雲煙般，由我們眼前掠過，卻無法深入腦中。事實上，只要稍加練習，即使不使用視覺，我們依然能在腦中塑造影像，

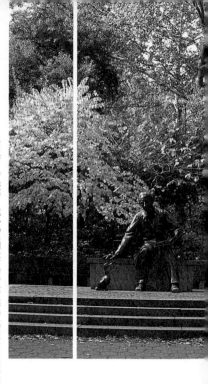

當沒有人打擾時，醜小鴨與創造它的安徒生靜靜地享受自己的世界

而聆聽故事正好提供兒童一個非憑藉視覺刺激便能營造想像空間的機會。安徒生運用創造力與關懷，在同時反應個人成長和社會中種種不平等的故事中，造就一個結合了現實與理想、多采多姿的童話世界。夏日的週六早晨，中央公園的說故事時間，不僅讓兒童有機會接觸安徒生的童話世界，也使得成人能夠重溫兒時舊夢，喚醒曾有的夢想。在娓娓道來的故事聲中，欣賞者從〈安徒生〉銅像中和藹的老人和可愛的醜小鴨身上，再度感受到安徒生童話中樸質、敦厚的哲理。

作品名稱：漢斯‧克理斯坦‧安徒生（Hans Christian Andersen）
藝術家：喬治‧洛伯（Georg Lober, 1892-1961）
材質：銅、大理石基座
完成日期：1956年
作品位置：中央公園，由72街、第五大道入口進入
作品類型：雕像
委託人：安徒生說故事中心
（Hans Christian Andersen Storytelling Center）
鄰近地鐵站：6 號地鐵至68 S站

相關網站連結
安徒生說故事中心網站：www.hcastorycenter.org
安徒生雕像網站：homepage.mac.com/pollyshows/andersen.html
安徒生生平簡介：www.dlps.tcc.edu.tw/book/Newbook.htm

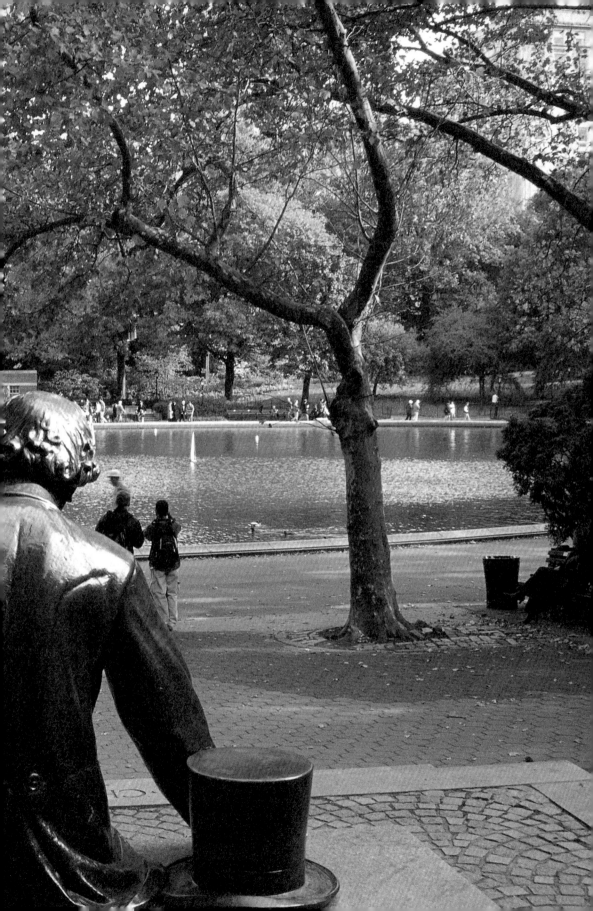

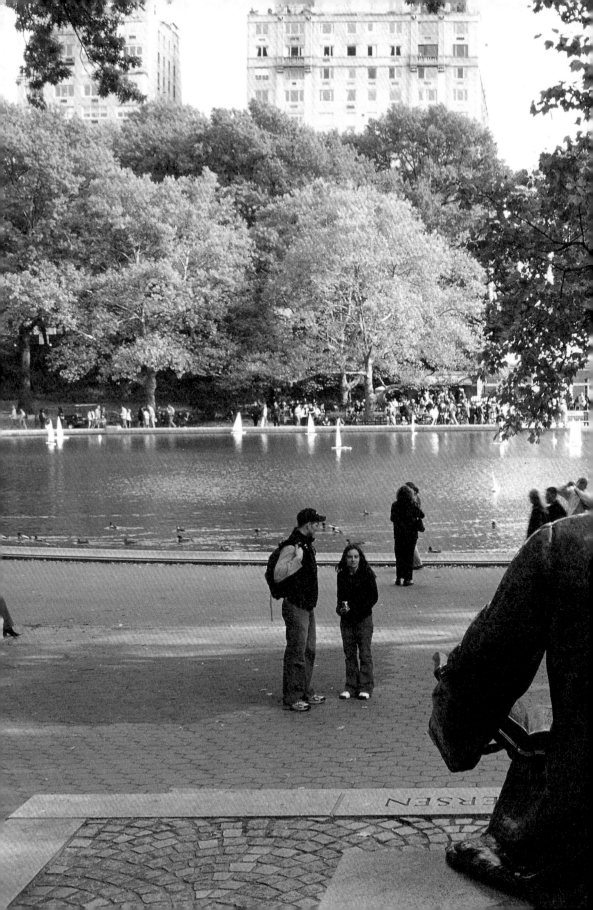

祕密花園
The Secret Garden

二〇〇三年美東的第一場雪整整下了兩天，超過三十公分的積雪使得陸空交通大亂，汽車被陷在積雪中動彈不得。行人也不好過，除了要抵擋迎面而來的刺骨寒風，還要留心不要摔個四腳朝天。過馬路時尤其要特別謹慎，因為即使疾行而過的車輛沒將你噴的滿身污泥，堆在路邊深及腳踝的融雪也隨時準備將你吸入。

但這正是紐約市最美麗的時刻。都市的垃圾、灰塵都被白雪所覆蓋，就連與紐約形影不離的噪音、人潮都消失了。身體感官在此時變得分外敏銳，空氣也特別清新。紐約成了一個和善、魔幻的白色城市。特別是聖誕節即將來臨之前，街道兩旁一棵棵等著被人帶回家的聖誕樹，和街燈上多彩的聖誕燈飾，都因為灑在上面的白雪而顯得格外明亮。路邊穿著聖誕老人衣服的救世軍慈善團、陳列著狄更斯聖誕故事的櫥窗設計、大樓與教堂前的聖誕花環……都讓紐約看起來好像是剛由童話書中跳出來似的。

當樹木、草坪、道路都被鐙鐙白雪覆蓋，下雪後的中央公園便成了一個北國仙境。大型車輛因為馬路積雪而無法進入，只有馬車在園內緩緩前進。人們在公園裡滑起雪來，家長用雪橇拖著小朋友，兒童、青少年也拿著滑板，急速從小丘上滑下。有人在空地上堆起雪人、打雪仗，也有人躺在雪地上，手腳來回擺動作出天使的圖案，甚至連小狗都盡情地在雪地裡翻滾。城市裡經人車踐踏、稀泥般的積雪令人頭疼，公園的白雪卻讓人感到平靜。這或許就是中央公園在一百五十年前經歷第一場雪的模樣。

高達二十英呎的白色水柱位在綠草如茵的義大利式花園中

保育花園入口處的鐵雕花門

124

迂迴的小徑、精緻的路橋、忽高忽低的山丘、廣大的平原、大小湖泊、濃密的樹林……構成如詩如畫的空間。中央公園是自然與人為的完美組合。這原本是為了提供那些沒有經濟能力遠離塵囂的人們一個接近自然的機會，但是在曼哈頓南端工作的勞工，和公園有一大段距離，無法隨時使用人造的自然公園；倒是名流、紳士淑女們充分利用新興的公園，爭相展現他們最新的時尚。公園兩旁興起了豪宅，住址上的「中央公園」字樣，更成為身分地位的表徵。

巨大的公園讓人隨時都可能迷失方向。若只是走馬看花，大概也只能看到風景明信片裡的景緻。這公園畢竟是屬於全市居民的，就像都市本身一樣，端看人們如何找到自己的角落。

我在這裡發現了一座祕密花園。穿過一扇雕花鐵門，首先進入眼簾的是一片綠油油的草地，和兩旁蟹蘋果樹及修剪整齊的矮樹叢。草地盡頭、兩排矮樹叢交會處有一座噴水池，白色的水柱高達二十英呎。階梯式的紫杉和繡線菊樹籬座落在噴水池的正後面，登上樹籬旁的台階，便進入一個佈滿紫藤蔓的鑄鐵涼亭。走到涼亭盡頭，步下台階，轉入一狹窄步道，左邊的紅磚矮牆上有一排樹籬，沿著密密的樹籬、以為已經走到庭園盡頭時，連續的樹籬忽然間斷，此時眼前出現了一個入口，探頭望去竟是一個種

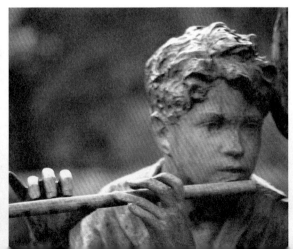

在水池中央吹笛子的男孩是《祕密花園》故事中的Dickon

滿各式花朵樹木的花園。這當然不是柏納（Frances Hodgson Burnett，1849-1924）書中描述的祕密花園，但當自己第一次見到這座花園時，也像《祕密花園》（The Secret Garden，1911）的主人翁在知更鳥指引下用鑰匙打開藤蔓掩蓋的入口後、首次看到園中景緻時，一樣地驚喜。

由外到內交疊的樹木、花朵、灌木和蜿蜒的小徑，構成了萬花筒般的英式花園。花園小徑的座椅上有人在閱讀、寫作、繪圖。花園中央的木蘭花樹下、佈滿蓮花與金魚的水池中央，有一座吹笛子的男孩和站在他身旁、捧著水盆、傾聽笛聲的小女孩雕像。雕像描繪的正是《祕密花園》裡的Dickon和Mary。雖是反映二十世紀初的兒童故事，雕像主人翁飄逸的薄衫、輕盈的體態，更接近悠閒地享受無憂無慮田園生活的希臘神話中的人物。人們可以靜靜地坐在水池邊緣的座椅上，望著池裡的金魚，享受片刻的寧靜。身處一個結合古典與自然的空間時，現實生活中的焦慮也暫時被隔開了。

這座英式花園和旁邊的法式、義大利式花園，三座花園構成了佔地六英畝的保育花園（Conservatory Garden）。和柏納所描述的祕密花園一樣，她們也曾被荒廢、為人所遺忘，經過藝術家的重整，才又擁有如今動人的模樣。一八九八年完工的保育花園原是一片樹園和一座玻璃溫室，後來因為沒有足夠的維修經費，溫室成了一片殘屋破瓦，終於在一九三四年被拆除。

當時正值經濟蕭條的年代，填不飽肚子的藝術似乎應該是最不受人重視的，但羅斯福總統的「新政」中，特別成立了「聯邦藝術

輕薄的衣衫讓雕像看來像是悠閒地倘佯在陽光下的希臘神話人物

被白雪覆蓋的鑄鐵迴廊

工作計劃〕（Federal Art Project），提供藝術家工作機會。藝術家利用個人的創作才能，換取微薄的薪水，也讓自己的作品有機會呈現在群眾面前。失業的人們因而不用仰賴救濟，也不至於因失去工作而喪失自信心。三座造型不同的花園便是在當時改建，祕密花園的蓮花池與青銅雕像於一九三六年由文諾（Bessie Potter Vonnoh, 1872-1955）設計完成。原是紐約著名的范德比爾特家族（Vanderbilt）在58街上豪宅的鐵雕花門（Vanderbilt Gate），也成了保育花園在105街的大門入口。

新種植的花草樹木取代原本凋零的溫室後，卻又在缺乏管理、無專人照料下，再度雜草叢生。紐約七〇年代的財政危機，讓市政府無暇兼顧保育花園。直到一九八〇年代，非營利的保育委員會提議重新整理花園，並委任藝術家米勒（Linden Miller）規劃。慈善家Doris與Jack Weiler-Arnow夫婦提供了一筆整建與管理經費，讓保育花園有專職的園丁照料，才能一年四季都呈現美麗的模樣。《祕密花園》書中雜草叢生的花園，在三位兒童的齊心照料下，變成一個神妙的地方；中央公園的保育花園經歷一段慘澹時光後，如今在社區的同心協力下，也再度展現生氣。如果人們願意多付出一些心力，也許整個世界都會成為一個神祕的花園。

由於隱藏在濃密的樹叢中，沒有

迴廊的鐵柱旁，一位長髮披肩、帽上還插了一根羽毛的男子

大批人潮聚集，保育花園內異常安靜，只聽見淙淙流水和專業攝影師按快門的聲音。每次造訪此地，總能看見一對對拍婚紗照的新人；尤其是寬闊的法式花園，更是經常同時有好幾對新人等著同一個角度取景。不像自然的英式花園，法式花園展現精巧的人工設計：花園入口的拱門、細心擺設的花朵、修剪整齊的漩渦狀矮樹叢……彼此爭奇鬥艷。當春天的鬱金香、秋天的雛菊盛開時，花園就變成一幅令人目眩、美到令人窒息的圖畫。花海中簇擁著一座噴水池，中央是三位雙手圍成圓圈、歡欣舞蹈的〈三個跳舞的少女〉（Three Dancing Maidens, 1910）銅雕。原本靜態的雕像因流水而動了起來，旁邊一位穿著禮服、像天使般穿梭在花叢中的少女，也像銅像中的少女一樣翩翩起舞。充滿神話傳統的花園，成了現代版成人童話的最佳場景。

歐洲宮廷以花園表現人和自然的關係，並搭配水池與雕像，延續千百年來的神話傳說。春天時，修剪整齊的義大利花園內，粉紅色、白色的花朵綻放在蒼翠的綠地毯上，站在鑄鐵涼亭上眺望整個花園，還可以看見石板地上刻著殖民時期北美十三州的代表圖案。坐在涼亭的座椅上休憩，看著三三兩兩的人群由眼前經過，就像是在舞台邊看著戲劇上演。一個初秋的午後，一位西裝筆挺的年輕人在我們面前踱步，他留著長髮，帽子上插著一根白色羽毛，看來很像那不按牌理出牌的演員強尼戴普。不知道他是不是為了配合這座浪漫的花園，才將自己裝扮成優雅的宮廷人士。義式花園內並不像另外兩座花園有人物的雕像，卻因為這位年輕人忽然出現，花園裡像是多了一件作品。我們坐在椅子上，遠遠地端詳好一陣子，心裡想像著那位男子是不是正在為誰寫怎麼樣的詩句。

中央公園的柏納紀念噴水池是新人們中意的婚紗攝影場地

中央公園的設計者創造了一個寧靜、平等的都市伊甸園。站在具原始風貌的公園中，四周的高樓正面迎向著我們；起伏的地景、人造的自然，刺激人們思考個人與環境的關係。雖是十九世紀建造的古典風格空間，豐富的設計感仍然能夠讓現代人找到自己的位置。就像一首一百五十年前就完成的詩歌，中央公園的意義隨著物換星移、四季更疊，以及接近她的人而改變。當行走在這座百變的公園裡，身體的運動喚起了個人的記憶，獨特的經驗由累積的日常經驗中延伸，同樣的景緻帶給每個接近它的人不同的感受。如同藝術一般，精心設計的自然公園不僅有助於人們達到更高的境界或洗滌心靈，藉由與自然、藝術面對面的機會，每個人都能聆聽內心的聲音，找到自己的祕密花園。

作品名稱：柏納紀念噴水池（Burnett Memorial Fountain）

藝術家：文諾（Bessie Potter Vonnoh, 1872-1955）

材質：銅

完成日期：1936年

作品位置：中央公園，第五大道與105街口進入

作品類型：雕像

作品名稱：三個跳舞的少女（Three Dancing Maidens）

藝術家：史考特（Walter Schott, 1861-1938）

材質：銅

完成日期：1910年

作品位置：中央公園，第五大道與105街口進入

作品類型：雕像

鄰近地鐵站：6號地鐵至103 St站

相關網站連結

保育花園網站：www.centralparknyc.org/virtualpark/northend/conservatorygarden

雪地裡，法式花園中《三個跳舞的少女》盡情歡舞

06

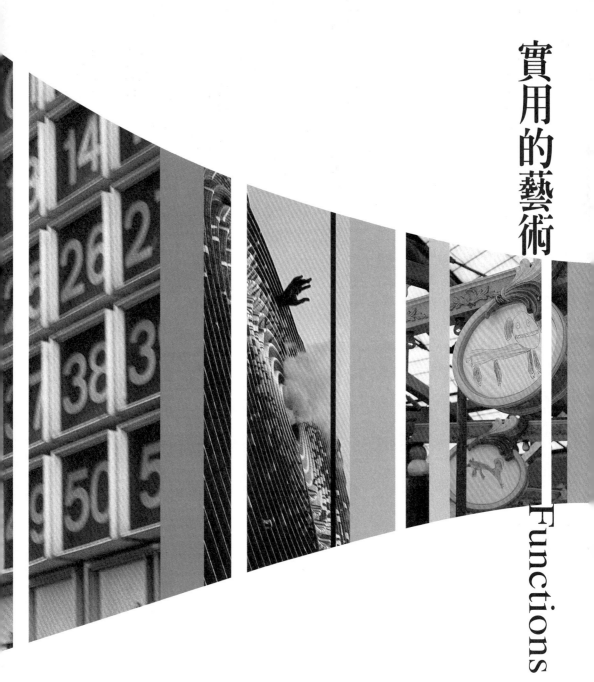

實用的藝術

Functions

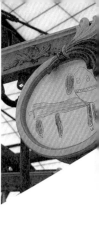

兒童的動物素描被保存在旋轉木馬上方的畫框內

兒童總動員
The Totally Kid Carousel

每當走在路上，看到路旁一些體積龐大、不知主題為何，且與周遭環境極不協調的公共藝術時，總感到十分困惑。那些突兀、佔據大片公共空間的作品，不僅無法定義空間、加強人與環境的互動，反而強佔了人們活動的範圍。但除非像是曾經豎立在紐約聯邦大樓前塞拉（Richard Serra）的〈傾斜的弧〉（Tilted Arc, 1981）引起群情激憤、成功地被要求拆除，一般人對公共藝術多半是睜隻眼、閉隻眼，或接受，或視而不見。好像藝術跟蔬菜一樣，就算難吃，但總是對我們有幫助。

但面對那些「擺在自家環境的作品，居民便常有強烈的個人意見。社區藝術正需要民眾的參與，藉由居民與藝術家的討論，達到公共藝術凝聚社群關係的目的。否則，一件作品從天而降進入社區，居民沒有機會表達自己的看法，作品便難得到社區的青睞。

要公共藝術得到每位社區居民的同意自然是費時又費事，藝術家本人的創作理念也可能因此無法充分傳達。但如果藝術家與社區兒童合作，會開出什麼樣的花朵？結果可能是像哈林區的州立河岸公園（Riverbank State Park）內那座既實用又造型新穎的旋轉木馬。作品設計初期便網羅了社區兒童的意見，它不僅是人們喜愛的作品，也是世界上唯一一座兒童設計的旋轉木馬。

由145街的地鐵站出來往西走，穿過一座高架鐵橋後，便到達哈德遜河上離河面六十九英呎的河岸公園。因為缺乏可利用的空地，紐約市政府仿效日本屋頂花園，在哈德遜河岸邊的圓形劇場，以及漁船和遊艇停靠的碼頭上方，設立了一座多功能的公園。佔地二十八英畝的河岸公園有五棟休

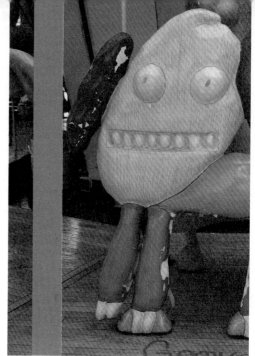

兒童的素描放大成立體雕塑，最後變成了旋轉木馬的一員

開大樓，裡面包括室內游泳池、溜冰場、劇院、餐廳；外面則有戶外游泳池、網球場、籃球場、壘球場、田徑跑道、足球場等運動設施。公園內還設有野餐區、花園、兒童戲水區、遊樂場等。多功能的河岸公園提供哈林區的青少年一個休閒育樂的好去處，夏日午後，更有許多居民在此嬉戲、烤肉。

由於這是一個為各年齡層設計的多功能休閒育樂中心，同時有一大群人在打球、烤肉時，難免讓人覺得公園內沒有一處清靜之地。在公園的最北端，與遠方的喬治華盛頓橋遙遙相對的地方，一座位於彩色帳棚下的旋轉木馬，正隨著音樂轉動著。寬廣的視野，湍急的河流，遠方蒼鬱的森林……使得這裡不像擁擠的紐約市，倒像是和旋轉木馬一樣，來自一個神祕、遙遠的地方。除了偶而傳來兒童的嬉鬧聲和旋轉木馬的音樂，此處分外寧靜。

旋轉木馬是藝術家米樂・蒙托拉（Milo Mottola）的構想。庫柏聯盟大學（Copper Union）畢業的蒙托拉以製作鮮豔的雕塑聞名，他曾為博物館設計展覽，並為每年在格林威治村舉行的萬聖節大遊行設計服裝道具。當他在一九九三年接受委任設計河岸公園的旋轉木馬後，立即決定邀請哈林區的居民參與創作。

他邀請了哈林區內四到六歲的兒童，請他們畫自

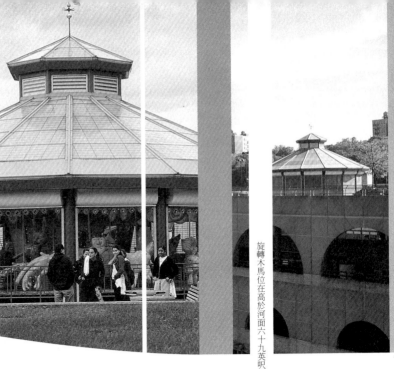

兒童、青少年們聚集在《兒童旋轉木馬》周圍

旋轉木馬位在高於河面六十九英呎的河岸公園

己最喜歡的動物。藝術家並不強加自己的想法，只鼓勵兒童運用個人的想像力創作。蒙托拉還將自己打扮成中古時期的歐洲騎士，告訴兒童旋轉木馬的由來。眾多兒童創作了一千多件結合想像與寫實的動物，藝術家從中挑選出了三十六件作品。

蒙托拉首先將選出的素描放大到一般人可以乘坐的大小，然後再用保力龍製成與素描相同的模型。接著在保力龍模型外噴上玻璃纖維，製成與兒童素描一模一樣的立體雕像。最後，他依照兒童繪製的顏色，在雕像表面塗上鮮豔的色彩。就這樣一直重複相同的步驟，藝術家和助手們花了近兩年的時間，才完成三十六座獨一無二的動物雕像。

平常我們熟悉的獅子、老虎、猴子、兔子、火鶴、恐龍，在兒童生動的筆觸下，呈現出令人耳目一新的模樣。兒童們發揮了充分的想像力，使用鮮豔的顏色，表現趣味的造型和獨特的表情──大概也只有總是直接表達對外在事物看法的兒童，才能繪出如此自然的結果。

四至六歲的幼童對顏色或任何事物，都沒有如成人般的既定概念，他們的繪畫既不用來呈現與真實事物相似的程度，用色也不具有成人所認為的象徵意義，完全只是藉由與媒材接觸的機會，傳達自己對所見事物的感覺。

木板上印有三十六位參與創作旋轉木馬的兒童們的簽名

旋轉木馬的機械部分，是由另一家專門製作旋轉木馬的公司負責。當機械部分就定位、地板拼裝好、中央部分的鏡子掛起來、頂端的帳棚也架起後，一件件由兒童素描製成的彩色動物雕像便被安置在旋轉木馬上。有的雕塑成了單獨乘坐的立體木馬；有的素描被複製成兩塊相同的平面板，構成可供兩人共乘的木馬座椅的兩側。原先的兒童素描就放在圓形、方形的表框內，直接掛在雕塑動物的上方。此外，旋轉木馬的木頭地板上、每一座動物雕像旁，還有創作者的簽名。如此便完成了兒童設計的〈兒童旋轉木馬〉（Totally Kid Carousel, 1997）。二○○○年，為考慮行動不便的兒童，旋轉木馬旁又添加了方便輪椅滑行的步道。

不僅有造型多樣的動物，〈兒童旋轉木馬〉的音樂也是自成一格。設計初期，蒙托拉就構想製造一座視覺、聽覺都獨一無二的旋轉木馬。他邀請了一位哈林區的音樂家創作幾首曲子，音樂家更找了社區兒童共同參與演出和錄製音樂。

特殊的動物造型對兒童很有吸引力。付了五十分錢後，兒童們就可以坐上自己喜歡的動物雕像，並且在音樂啓動前，仔細觀察其他動物雕像及其頭上懸掛的素描。鈴聲響起之後，旋轉木馬開始隨著音樂旋轉；坐在動物雕像上，可以同時欣賞平面、立體和不同質材做成的動物模樣。蒙托拉與三十六位兒童為乘坐旋轉木馬的兒童和成人，創造了一個充滿希望的地方。在這裡，人們可以盡情運用自己的想像力——如果黃色的恐龍、藍色的斑馬，都是旋轉木馬的一員，那麼還有什麼是不可能的呢？

平均每天有一百人來坐旋轉木馬，天氣好的假日甚至有近千人等著進入〈兒童旋轉木馬〉。不論男女老少，似乎都對旋轉木馬持有浪漫的幻想；當音樂響

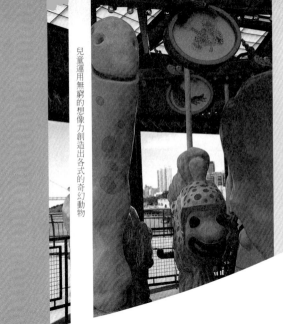

人們可以利用河岸公園的望遠鏡眺望河對岸

兒童運用無窮的想像力創造出各式的奇幻動物

起，在旋轉的短暫片刻，人們彷彿進入了一個魔幻世界。臨時搭建的旋轉木馬總是粗製濫造，一般遊樂場內的大型旋轉木馬又多是大同小異，即使有華麗的裝潢，也鮮少讓人對旋轉木馬留下深刻的印象。但蒙托拉與社區兒童合作，創作出獨一無二的旋轉木馬，或許在這樣一個有兒童設計的旋轉木馬的社區中，居民們的想像空間也變得豐富起來。

兒童是社會上真正的弱勢團體，很少人站在他們的立場說話。人們擔心兒童的發展與成長，卻鮮少探究他們心裡想的到底是什麼。各式競賽成了挑選「有天資」的兒童的途徑，讓父母能夠依據比賽成果，決定子女的發展。兒童也是社區內沈默的一群，所有兒童使用的空間，都以成人認為適合兒童的活動、美感的標準而設立，我們可能並不知道他們真正想要的是什麼。因為無法放入所有兒童的創作，〈兒童旋轉木馬〉也不免有遺珠之憾。但藉由兒童參與、設計與他們遊憩有關的旋轉木馬，並且不給名次，只選出部分作品，也算是兒童參與社區建設的創舉。

哈林區的非洲裔與拉丁裔的兒童，生活在紐約最惡劣的社區中，他們是社會中最不受重視的一群。藉由〈兒童旋轉木馬〉的製作過程，當地兒童有機會參與、學習並認識社群關係，瞭解即使只有小小的一己之力，還是能夠對社區環境造成影響，甚至創造奇蹟。尤其，〈兒童旋轉木馬〉還包括了原創者的素描與簽名，讓兒童有機會在自己的生活環境中留下個人的記號。

社區兒童的幻想在藝術家的手中實現了。前來乘坐旋轉木馬的兒童，在〈兒童旋轉木馬〉的帳棚下，看到一個集合三十六位小朋友想法的自由想像空間。只可惜現實還是悄悄地潛入〈兒童旋轉木馬〉中。當我們靠近動物雕像時，不難發現許多動物表面的顏料開始剝落。負責管理旋轉木馬、本身是一名傳教士的Uriel Charles El感嘆社區成人在作品完成後，不

哈林區的兒童生活在紐約最惡劣的社區中，〈兒童旋轉木馬〉卻提供了兒童與成人一個想像空間

盡心維護兒童的心血結晶，任其惡化。他的助手 Edwin Nieves 更表示當部分參與製作的兒童親眼目睹自己的作品現況時，是多麼地失望與痛心。缺乏專人照料的〈兒童旋轉木馬〉讓兒童提早明瞭，自己創造的幻想世界有時到底還是無法打敗現實的成人世界。

每年十月中、天氣轉涼後，〈兒童旋轉木馬〉便停止轉動，一個個想像的動物只得被鎖在鐵門之後。寒風中，少了兒童陪伴，靜止的〈兒童旋轉木馬〉呈現一片蕭瑟的景象。只能期待來年，當天氣回暖、兒童再度進入後，〈兒童旋轉木馬〉又會重新展現活潑歡樂的氣氛。

作品名稱：完全兒童旋轉木馬（The Totally Kid Carousel）

藝術家：米樂·蒙托拉（Milo Mottola）與三十六位兒童

材質：混合素材（保力龍、木頭、玻璃纖維、鋼材、油料等）

完成日期：1997年

作品位置：哈林區，河岸公園，145th街與Riverside Drive

作品類型：旋轉木馬

委託人：紐約市藝術委員會（The Art Commission of the City of New York）

出資者：環境保護部（Department of Environmental Protection）

鄰近地鐵站：1號地鐵至145 St站

相關網站連結

藝術家與兒童旋轉木馬網站：www.hoopla.org/Carousel/index.htm

河岸公園網站：nysparks.state.ny.us/cgi-bin/cgiwrap/nysparks/nysparks.cgi?p+146

地上、地下
In Direct Line with Another & the Next

來美國的十幾年中，雖然遊遍了美洲大陸，卻從未學會如何開車。很喜歡坐在車裡看風景，尤其是躺在敞篷車的後座遙望天上的星星，看著北斗七星隨我們一同旅行。車內是個安全舒適的空間，你可以調整適合自己的溫度，選擇自己喜愛的音樂；可以和旁邊的車輛保持一定的距離、遵守共同的規則，但卻和那些車內的人毫無關係。自己不開車一方面是為了環保，另一方面也不喜歡掌控一切和被限制的感覺。所以我也只能住在擁有大眾運輸系統的城市，每天和城市居民擠在一起，共同呼吸嚴重被汽車污染的空氣。這些可能都不是舒服的經驗，但是讓人感覺自己是團體的一份子。

除了大眾運輸系統，最適合紐約的交通方式當然就是步行了。走在紐約街頭就像是在尋寶似的。這個城市似乎到處都佈滿線索，只是你可能並不知道到底要尋找什麼，也不確定會遇上什麼事物。第一次看見華盛頓廣場公園南端地上的一個人孔蓋（man-hole cover），上面寫著「直接和另一個及下一個連成一線」（iN DiRECT LiNE WiTH ANOTHER & THE NEXT）。站在它的旁邊思考了好一會兒，不僅搞不懂它所指的「另一個」或「下一個」是什麼，也看不到任何與它連接在一起或呈一條線的東西。要字眼好像在傳達特別的訊息，卻更像令人摸不著頭緒的謎題。要不是圓形口蓋的內側邊緣寫著「公共藝術基金會」字樣的話，根本不會想到這個圓形鑄鐵蓋也是一件公共藝術。

被塗上油漆的人孔蓋

138

紐約的街頭、人行道、公園等地遍佈著各式各樣的人孔蓋。這些鑄鐵蓋下連接著電線、水管、電話線、瓦斯管線、光纖電纜，有的是通往地下排水系統的入口，有的甚至曾經作為傳送郵件之用。當我們在享受現代都市所帶來的便捷時，大概很少想過隨手可得的水、電是如何傳送到家裡的；即使只有幾吋的地表之隔，地上與地下卻是兩個截然不同的世界。只要城市能夠維持正常運作，居住在地面上的居民很少會關心那些不在視線範圍內的事物，只有在發生停水、停電、電話斷線等突發狀況時，才會想起地底下那些維繫城市生活的重要脈絡。那時，能夠連繫地面上與地面下的就只剩下這些人孔蓋了。

蘇活、格林威治村、哈林、布魯克林區等街道上的部分人孔蓋都有近兩百年的歷史。它們由碳、矽、鐵合金的鑄鐵構成，有些鑄鐵蓋上還裝飾著半透明的玻璃珠。這些人孔蓋多由老字號的鑄造工廠生產，許多工廠到現在還延續著一百多年前古老的製造方式。紐約的人孔蓋不單只有大小不同的圓型，外表還有放射狀、幾何圖形、雪花狀、螺絲狀等設計。

人孔蓋上多有電力、瓦斯、水利公司的標記，至於鑄鐵蓋表面凹凸紋路的設計，主要還是為了安全考量——避免馬匹或行人走在平滑的鑄鐵表面上時滑倒。許多人孔蓋因為年代久遠，

存在日常生活中、卻常被我們忽視的人孔蓋

原先的設計已逐漸模糊，位於道路中央的人孔蓋也因長期經車輛駛過而凹陷在道路下，表面的設計也被磨平了，還有一些人孔蓋則在整修馬路時被漆上油漆，或完全被柏油覆蓋後由地面上消失。

本以為這個出現在華盛頓廣場公園南端的人孔蓋不過是一個新的人孔蓋設計，後來才知道它是出自於著名的概念藝術大師──羅倫斯‧韋納（Lawrence Weiner, 1940-）之手。他的作品曾出現在二○○二年台北市立美術館舉辦的雙年展。韋納與紐約的電力公司合作，以他的設計取代部份電力公司的人孔蓋。他總共製造了十九個一模一樣的人孔蓋，遍佈在聯合廣場、格林威治村、東村、西村的街道上和公園內。

沒有特定的地點、也不用大型的物件，韋納利用既有的人孔蓋位置展示他的概念藝術。直徑近一百公分的人孔蓋周圍是一圈約兩公分見方的小型方格，蓋子內部由菱形的方塊組成，菱形方塊的四周則依序雕鑄著公共藝術基金會（Public Art Fund）、贊助的電力公司（Con Edison Co.）、鑄造公司（Roman Stone），以及藝術家的姓名縮寫與作品完成的日期（LW2000）。除了小寫的 i 之外，菱形方塊中央是大寫英文字母寫成的「直接和另一個及下一個連成一線」字樣。

「概念藝術」（Conceptual Art）主張藝術理念比質材、製作技巧更重要，認為繪畫或雕塑不過是用來表達觀念而已。去除了一般創作用的形式與物質後，概念藝術家的觀念可以不被物質化、有形化，因此文字是他們最直接的表達方式。藝術成了自由的形式，

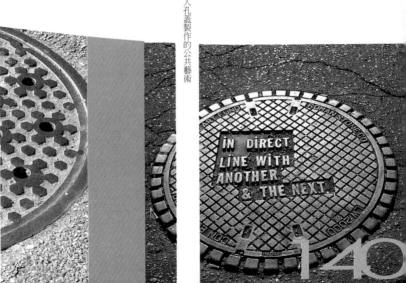

韋納利用人孔蓋製作的公共藝術

雪花圖案的人孔蓋

欣賞者由藝術家的表現中尋找意義，而不爲藝術的表達方式所限制。就像看到韋納的人孔蓋上的字眼時，我會想到「直接連接」指的是埋在地下的各種管線，或認爲他所指的「下一個」可能是公園內一百公尺外另一座相同的人孔蓋。欣賞者雖然仍受到文字符號本身的指示作用的影響，卻不再受限於藝術家具像的表現方式。

相對於現代的概念藝術以自由方式呈現，人孔蓋是十九世紀工藝技術的精心產品。在機器逐漸取代人工之際，強調樸質手工藝與材料美感的十九世紀藝評家羅斯金（John Ruskin, 1819-1900）曾形容：「沒有勞動的生活是一種罪惡」（Life without labor is guilt）。而工匠們精巧的技術證明了用手也可以製作出和機器生產一樣精緻、準確的成品。紐約街頭的人孔蓋並非由機器大量生產，而是經過設計、用模具一個個鑄造而成的。對於一切講求速成、即時反應的現代社會，紐約街頭的十九世紀工藝產品，提醒人們在不斷追求進步的過程中所失去的一些事物。

藝術家以細微的觀察，重新詮釋和呈現一般人所忽視的生活細節與情感。概念藝術提供了欣賞者一個思考的機會，觀者藉由自己的解讀方式得到作品的意義。例如，在全部大寫的英文字體中，所有的「i」皆是以小寫的英文字母表達，大概是特別凸顯小「我」與周圍人、

鵝卵石道路中的人孔蓋

事、物的關係。另一方面也因為相同的人孔蓋分佈在聯合廣場以南共十九處地方，藉由在城市中重複出現，不斷地提醒欣賞者思考相同的問題。有人認為韋納的文字、設計指的是紐約市的棋盤式街道，但作者在創作宣言中說明了自己的製作理念：

即使星星本身具有亮光，當城市居民抬頭看到星星時，也無法用它們來辨認自己的位置。

作品本身的物質性，讓每個人孔蓋都提供給人們一個恆久不變的道理：那就是當我們站在圓形的人孔蓋中央要決定自己的方向時，能夠瞭解人與物質及人與人之間的關係。

——LW

這個城市總是太多人，街道總是太擁擠，尤其是在近攝氏四十度的夏日裡。但她卻彷彿擁有永不止息的活力和夢想，好像一切都有可能。對某些人而言，紐約提供的孤獨與隱私是種恩賜，但對其它人來說卻可能是一種折磨。在這裡，人與人之間的關係正如地面上與地面下的關係一樣：看似永遠沒有交集的兩個平面，其實卻是息息相關，因為沒有人能夠真正在曼哈頓島上成為自己的孤島。韋納的文字、紐約街頭的人孔蓋，提醒了我們在累積物質、建構自己的城堡時，也不應該忽視周遭的人事物。

部分紐約的人孔蓋已有超過兩百年的歷史

人孔蓋表面謎樣的文字：「直接和另一個及下一個連成一線」

作品名稱：紐約市人孔蓋（NYC Manhole Covers）

藝術家：羅倫斯・韋納（Lawrence Weiner, 1940-）

材質：鑄鐵

完成日期：2000年

作品位置：格林威治村；聯合廣場以南共十九處

作品類型：人孔蓋

委託人：公共藝術基金會（Public Art Fund）

贊助廠商：Con Edison 和 Roman Stone

鄰近地鐵站：A、C、E、F 號地鐵至 W 4 St站；N、Q、R、W、4、5、6 號地鐵至 14 St/Union Sq站

相關網站連結

韋納的《紐約市人孔蓋》網站：www.publicartfund.org/pafweb/projects/weiner_f00.html

《紐約市人孔蓋》創作宣言：www.publicartfund.org/pafweb/projects/weiner_f00_statement.html

不只有圓形，更有方形的人孔蓋

聯合廣場上，盡情揮灑生命的滑板少年

都市的節奏
Rhythm and Time

戴了一年多的手錶終於停了。不過在紐約似乎沒有必要在手上戴個計時器，因為市內的大樓、車站、教堂前，多能見到不同大小、造型的時鐘，就連路口也常看到立鐘。平時我就特別留意出現在自己上班、上學途中的時鐘，好決定是要加快腳步，還是繼續漫遊，所以即使沒有手錶，還是可以計算好時間，準時赴約。只有在趕時間、急著想立即知道幾點時，才會注意到自己沒戴手錶。這時想要找個人問問，才發現許多紐約客和我一樣，並不用手錶來隨時提醒自己時間。

每天上班從地鐵站走出後，總會回頭看看位於六大道與10街交口，曾經是法院、監獄，現在是圖書館的傑弗遜市場（Jefferson Market）。維多利亞風格的建築頂端有一座被暱稱為「老傑夫」（Old Jeff）的鐘塔，每天早上看見它，就知道還剩多少時間就要遲到；下班後、進入地鐵前，它彷彿在路口向我道別。每到整點時分，老傑夫的鐘聲響起，迴盪的鐘聲立刻將格林威治村變換成一個古老的小村莊。

同樣是整點報時，中央公園的〈德拉跨鐘〉（Delacorte Clock）則帶領人們進入一個奇幻世界。在公園的動物園附近，拱門上方有座蕾絲銅邊裝飾的機械鐘，每到整點時分，鐘塔頂上的兩隻猴子就會來回敲打鐘鈴，周圍的大象、山羊、企鵝、犀牛、大熊、袋鼠、兔子等銅雕動物也隨著音樂起舞。好奇的人們會停下腳步，仰望機械鐘和童話般造型的動物，駐足聆聽由〈德拉跨鐘〉飄出來的樂音。

隨處可見的時鐘使市民不至感到失序或茫然失措，滴答聲更像是

維多利亞建築頂端被暱稱為「老傑夫」的鐘塔

在催促人們跟上步調。但在悠閒的公園裡，人們並不需要被告知時間，時鐘的裝飾意義大於它的實際功能。百貨公司內也多看不到時鐘，因為消費者必須在一個沒有壓力的場所才能盡情花費所有的時間與金錢，而一分一秒往前進的時鐘總令人緊張。二○○三年末才宣佈倒閉的紐約最大的玩具店──FAO Schwarz，店外有一座正常運轉的時鐘，但一進大門，迎面而來的卻是一座笑容滿面的時鐘，分針與時針以特快速前進和後退。和公園內的時鐘一樣，玩具店裡的時鐘沒有實際作用，它們像是和現實平行的另一個宇宙，引領人們進入一個沒有時間的世界。

越來越像主題樂園的42街上有另一座玩具造型的時鐘。像是要被一群卡通人物推下地面的時鐘，是希爾頓飯店前〈時間與金錢〉（Time + Money, 2000）的一部份。拿著相機、舉頭觀望的雕塑人物，呼應了時代廣場上充滿好奇眼光的群眾們。很難想像不久前，這條街上還盡是毒販、遊民、特種行業人員；現在，觀光客佔據了寬廣的街道，緩慢地踱步，像和雕塑人物一樣在抗拒時間，當然也不在意所處位置的歷史。但在每年的最後一晚，齊聚在時代廣場倒數計時的人們，

145

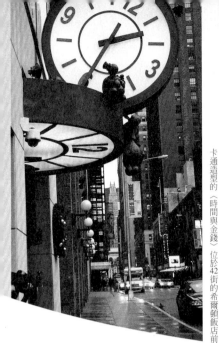

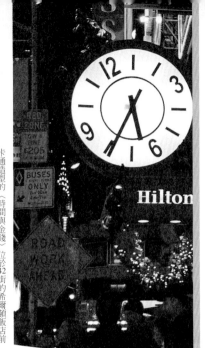

卡通造型的〈時間與金錢〉位於42街的希爾頓飯店前

卻特別計較每分每秒的流逝——頂著酷寒、等上一整晚，就為了在水晶球從天而降、點燃燈光的瞬間，迎接新年的到來。

有時為了打發時間，我會坐在曼哈頓南邊的砲台公園裡看書，面對我的是河對岸一座全世界最大的時鐘。位於紐澤西州、高露潔工廠原址的〈高露潔鐘〉（Colgate Clock），從一九二四年起開始向紐約市民及過往車輛報時。五十英呎高的〈高露潔鐘〉，分針就長達二十五英呎；八角型、透明的鐘面上，只有簡單的黑色刻度、黑色的時針分針，與紅色的Colgate字樣。黑白分明的大鐘讓人即使在河的對岸，也能清楚地見到時間一分分地前進。到了黃昏時刻，太陽如探照燈似地由臉上拂過，天空也由炫爛轉為黑暗，時光不再只是抽象的概念，而是活生生地在眼前產生變化。此時，〈高露潔鐘〉的邊緣和時針、分針上的燈泡亮了起來，讓夜晚搭著渡船穿過哈德遜河的旅人知道剩餘的航行時間。

十月底、日光節約時間調回的第一天，心情總是特別低落，白天忽然變得很短，不到五點就天黑，好像一天也跟著結束了。每次為配合日光節約時間撥快或調慢時鐘時，總有些時鐘來不及被調回來。於是，遍佈都市各處的時鐘像規律的節拍器，讓人們穩定地行進，而那些落後或領先正常步調的時鐘，就像是忽然和都市脫節似的。

也有些時鐘乾脆和我的手錶一樣停下來，拒絕與

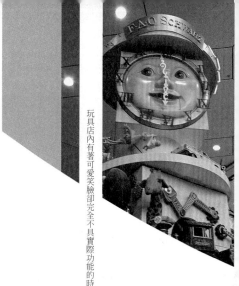

其它的時鐘一同前進，而想要走進另一個時空。停留在5、6之間的時鐘，大概和我一樣在計算著還有多久才下班；停在12與1之間的時鐘，則讓我想到午餐吃些什麼。人習慣在某些時刻作某事，靜止的時鐘竟也能掌控我們的思維。

分秒必爭的曼哈頓金融中心裡，就有一座停止的時鐘。一連串連續的數字掛在一棟三十二層樓房的兩層樓房側邊，正方形、黑底白字的數字板，配合著旁邊單色、方正結構的高樓窗戶。從它旁邊經過、坐在下方一排鮮豔座椅上休息的行人，或是從它身旁疾駛而過的車輛，可能都沒注意到這些數字，或不瞭解這些數字的意義。這個由七十二個塑膠燈箱組成、面積四十五乘五十英吋的電子鐘，是平面設計師哈拉克（Rudolph de Harak, 1924-2002）的作品。電子鐘頂排有1到12連續十二個數字，下方是00到59、十二個一排的數字組合；1到12代表時針，00到59指示著分鐘，當燈箱內的紅燈亮起時，上面的數字便顯示著當時的時間。但是，不知從什麼時候開始，電子鐘停止了正常運作。顯示時間的功能消失後，故障的電子鐘成了金融中心內的裝飾品，彷彿是在提醒想要功成名就的人們停下疾行的腳步。

傳統時鐘的指針由12出發，總會回到原點，時

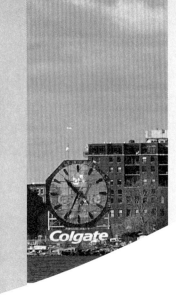

位於紐澤西州、高露潔工廠原址的〈高露潔鐘〉是全世界最大的時鐘

〈節拍器〉試圖囊括天文、物理、歷史等時間概念

間是延續、甚至輪迴的，也沒有明確的開始與結束；但數位時鐘的數字由0開始漸續增加，我們只能看見時間的片刻，而感受不到它的流動過程。斷續的數字呼應了現代社會間斷、跳動的時間概念。談到紐約的電子鐘，很多人馬上想到聯合廣場南邊、佔了整層樓房牆面的時鐘。耗時十八個月才完成的電子鐘不僅負責報時，兩位藝術家Kristin Jones與Andrew Ginzel更企圖將天文、物理、歷史等時間概念都囊括在作品當中。

〈節拍器〉〈Metronome, 1999〉有三部分，從左至右分別是玻璃製的電子數字顯示板、波紋般的紅色磚牆，及鋁製平面上一個半黑半金、代表月球運轉的圓球。〈節拍器〉共有十二個元素，每件元素都有獨特的名稱：數位數字顯示是「過程」〈The Passage〉，潑灑金色塊的波紋磚牆是「旋渦」〈The Vortex〉。最右方的鋁製平面是「階段」〈The Phases〉。其中高達一百呎的「旋渦」〈The Infinity〉，當中伸出了一隻代表「遺跡」〈The Relic〉的手，而斜跨「旋渦」的「焦點」〈The Focus〉是一支六十七英呎長、魔術棒般的銅桿，它的左下方有一大塊被稱作「實體」〈The Matter〉的石塊。

所謂「遺跡」的手是仿聯合廣場中騎在馬上的華盛頓銅像的手。因此，〈節拍器〉傳達了過去、現在、未來的線性時間概念。藝術家用無限表示抽象的時間概念、大石頭代表地質時間、圓球象徵地球與月球的運轉關係，並利用代表十九世紀銅像的手，連接過去與現在作品的所在地，象徵歷史的傳承。

看著〈節拍器〉從無到有，剛開始我以為如唱片波紋般的磚牆是新成立的唱片公司用來作宣傳的，而噴出煙霧的旋渦似乎象徵宇宙起源的大爆炸〈Big Bang〉，那隻手也讓我想到米開朗基羅在西斯汀〈Sistine〉大教堂頂繪製的手……花了好一段時間才終於搞清楚那一連串數字是什麼意思，原來由左至右十二個數字板分別代表當時的時、分、秒，

連續的數字板原來是座已經停止運轉的電子時鐘

以及距離當日午夜時分還剩下的時、分、秒數。

耗資三百萬美元製造的〈節拍器〉是大樓建商送給紐約市的禮物，不過我卻覺得六層樓高的作品更像個不時噴出蒸氣、發出巨吼的怪獸。當〈節拍器〉的電子數字漸續增加或減少的時候，它就像往來聯合廣場、不時鳴按喇叭的車輛一樣，準備淹沒過往的行人。經常有一群年輕人聚在〈節拍器〉對面的廣場邊，利用附近的階梯嘗試各種滑板技巧。在某些人眼裡，他們或許是在浪費生命，但對那些完全投入自己喜愛活動的青少年而言，他們並不擔心過去或未來，現在才是最重要的。一般人總是急著出頭、緬懷過去、擔心未來，或想著隨年齡增長而想要累積某些東西，無法像這些年輕人一樣自由地活在當下。

人類發明了計時器掌握渾沌的時間，時間雖然連續、恆久，卻不是絕對的。好像是愛因斯坦說的吧，「站在美女身旁，短暫的片刻也像是永恆」。童年光陰似乎特別漫長，回憶歷歷在目好像昨日一樣，成長後，時間卻變得飛快，那些去年、甚至上禮拜才發生的事竟沒留下任何印象。在創作、快樂時，時間不知怎地就消逝無蹤，而感到悲傷時，時間似

〈高露潔鐘〉旁新建的高塔大樓

玩具店外正常運轉的時鐘

乎也跟著停滯不前。每當在面對功課或工作期限時，我都會想像事情完成後那放鬆的時刻，這時原有的壓力似乎便減輕不少。原來我們是可以處在多元的時間裡的。

現代都市節奏明快，人際網路複雜，為保持和諧、減少衝突，精確與統一的時間成了社會運作必備的條件。人們常說時間是公平的，因為每個人一天都只有二十四小時。金錢的確買不到時間，但金錢能請人幫我們解決需要花時間完成的事情，所以時間並非貧賤不分的。而當我們與他人有交集時，時間也不再是屬於自己，不能全由個人支配，而是與公司、家人、親友所共有。在都會生活中，我們只能期待在那些能夠完全掌控的片刻，百分之百地擁有自我。

作品名稱：德拉跨鐘（Delacorte Clock）
材質：銅
完成日期：1965年
作品位置：中央公園；65街口進入
作品類型：機械鐘
委託人/出資：George Delacorte
鄰近地鐵站：6號地鐵至68 St站

作品名稱：時間與金錢（Time＋Money）
藝術家：奧特尼司（Tom Otterness, 1952-）
材質：銅
完成日期：2000年
作品位置：中城，42街上，介於第七、第八大道間

作品類型：雕塑
委託人／出資：希爾頓飯店
鄰近地鐵站：A、C、E號地鐵至42 St/Port Authority Bus Terminal站

作品名稱：電子鐘
藝術家：哈拉克（Rudolph de Harak, 1924-2002）
材質：塑膠板、燈光
作品大小：45×50英呎
完成日期：1971年
作品位置：金融中心，200 Water Street
作品類型：時鐘
鄰近地鐵站：4、5、6號地鐵至Fulton站

作品名稱：節拍器（Metronome）
藝術家：Kristin Jones與/Andrew Ginzel
材質：磚、水泥、不鏽鋼、鋁、銅、金、蒸氣、燈光、聲音、L.E.D.
作品大小：98×200英呎
完成日期：1999年
作品位置：聯合廣場，位於14街上，位於第四大道與Broadway間
作品類型：牆壁裝置
委託人／出資：The Related Companies
鄰近地鐵站：N、Q、R、W、4、5、6號地鐵至14 St/Union Sq站

相關網站連結
〈高露潔鐘〉網站：
www.njcu.edu/programs/jchistory/Pages/C_Pages/Colgate_Clock.htm
〈節拍器〉網站：www.jonesginzel.com/Metronome.html

IRAQ NATIONAL MARKET

BUT YOU AND I KNOW THAT
WAR WILL HAVE NO REAL VIC
AND THAT, ONCE IT IS OVER
HALL STILL HAVE TO GO ON
IVING TOGETHER FOREVER
HE SAME SOIL.

ALBERT C

07

藝術家與城市

Artists and the City

街頭公務員
Drawing 12 to 6

馬修‧克尼（Matthew Courtney）今年四十多歲，是一位蘇活藝術家。但是他的作品並不在蘇活的藝廊內展出，也沒有驚人的天價。他的作品陳列在關閉店家的玻璃窗上、外牆邊，一張張畫在舊報紙、厚紙板、木板上的人物畫像，售價由美金十元到二十元不等。

當二十世紀中，紐約的商業中心漸漸往曼哈頓北部遷移後，蘇活區內只剩下幾家布商、成衣廠和一大片空屋。低廉的房租和偌大的廠房吸引了需要創作空間的藝術家，他們從一九五〇年代起進駐蘇活，將空廠房改裝成工作室及生活空間。專業的藝術經紀人接著跟進，利用一樓店面介紹新進藝術家的作品。隨著越來越多人來此參觀藝術家的新作，餐廳、商店回籠，蘇活區也跟著又活絡起來。

藝術家重新帶動蘇活的生機，但商家與房東卻不得不投靠誘人的商業利益。當蘇活成為嶄新的觀光景點後，傳統的商家、藝廊、藝術家也只得在三級跳的房租壓力下，陸續遷出蘇活。剩下的藝廊成了吸引買主、為觀光客服務的藝品買賣中心。

第一次遇見克尼時，他正在一間剛關閉的店家門前作畫。他先將一張張報紙用膠帶貼在店家的玻璃窗上，用黑色奇異筆畫上主題輪廓，再用彩色蠟筆填上顏色。單色、方正編排的報紙，與藝術家鮮豔的顏料、流暢的線條，形成強烈對比。造型簡單的人物搭配接近一致的表情，陌生的面孔讓克尼的人物看來像外星人。當正在整修的商店內部燈光亮起、室內光線穿透薄薄的報紙時，這些作品開始

蘇活區內待租的店面門口成了藝術家的作品展示中心

發光，蘇活街道成了克尼的個人畫室與展示空間。

不論晴天雨天，只要不是太寒冷的日子，大約由十二點到六點，幾乎都能見到克尼在蘇活的Spring街或Prince街附近作畫。兩年多來，克尼與他繪製的主人翁成了蘇活的固定景象。地上殘餘的蠟筆屑，就是他創作時留下的痕跡。每天看到克尼就像見到上班的同事一樣，只是同事間可能只是禮貌性的寒暄問暖，克尼卻會直截了當地告訴你，他今天過的是真的好或不好。

如果是忽然下起大雨的午後，你會看到克尼站在屋簷下邊擋雨、邊咒罵今年過多的雨水。如果剛好一陣大風吹起，你會看到他忙著拾起散落一地的作品，臉上滿是被擊敗的表情。而當暖暖的冬陽俯照在街上，克尼也許會深深地吸一口冷空氣，指著周圍的紅磚牆、鵝卵石街道和碧藍的天空，告訴你在蘇活的街上作畫是一種如何無價且無法取代的經驗。不論是在觀光客眾多、而能有幾百元收入的週末，或是只有參觀者卻沒有購買的人潮，克尼最珍惜的，都還是在蘇活街頭作畫的經驗。

常有人聚在克尼作畫的地點與他聊天，藝術家總是善意回應。若有年輕人與他討論繪畫技法，或是向他請教如何成為藝術家，他也從不吝惜分享個人經驗。克尼還會試著記住他的顧客的名字，他甚至會告訴你有一位蘇活的藝廊經紀人，雖然在二十年前得了癌症，卻從不放棄創作，到現在還繼續經營藝廊的小故事。

藝術家利用商店丟棄的厚紙板作畫，勾勒出腦海中的圖樣

每天早上，克尼便拾著畫板、奇異筆與蠟筆畫具，從布魯克林乘地下鐵到蘇活。他會在地鐵上讀當天的報紙，等到達目的地之後，報紙就成了他的畫紙。除了奇異筆與蠟筆素描，克尼也會利用路上丟棄的木板作為油畫材料，不過他都是在家裡完成油畫後才帶到蘇活展示。素描雖具有即時性，一般人還是會認為那不過是習作，油畫才是真正完成的作品。正因為人們較重視油畫，克尼的油畫通常能賣到比素描好的價錢。

一些看到他作畫的地鐵乘客，有時會當場購買正在畫的人物速寫。有位義大利藝術經紀人認為克尼和二十世紀初義大利的未來主義（Futurism）畫家巴拉（Balla Giacomo, 1871-1958）與卡拉（Carlo Carrà, 1881 - 1966）相似，他們都是因為沒有錢購買素材便直接在報紙上創作。這位經紀人還為克尼在義大利辦了一場作品展。但也有位同樣來自義大利的經紀人，認為報紙並沒有什麼價值，他試著說服克尼以批發價格將作品賣給他們，然後他們再用十倍的價格賣給一般顧客。

克尼表示自己動作很慢，一天只能畫十到二十張小的作品，或兩幅大型作品。除了報紙，他也充分利用路上丟棄的厚紙板，就連印有Louis Vuitton字樣的包裝紙箱也成了克尼的材料。街頭藝術家與同一條街上的LV名店、造型簡單的人物與複雜的股市數字，都共同出現在克尼的作品上，似乎在諷刺當初趕跑藝術家的商家與房東。利用當天的報紙與丟棄在蘇活街上的紙盒做媒介、反應曾經見過的人物，克尼的素描綜合了過去、現在與未來，他的創作更與地區的歷史和環境有著密不可分的關係。即使是地下孔內忽然傳來的惡臭、大卡車馳騁而過產生的噪音，也都是影響克尼創作的外在刺激。

乍看之初，風格一致、線條精簡的人物全都大同小異，甚至有點像是藝

紐約的建築、人物，都是克尼的創作靈感來源

尼克不厭其煩地與人們交談

術家的自畫像；其實克尼的作品因時間累積，已越來越多樣，人物造型也越形豐富。克尼的創作靈感來自紐約街頭、地鐵上看到的人物，及幾何形狀的建築。他並非一見到某人便馬上將其畫下來，而是像個敏銳的旁觀者，將周遭人物與環境影像，像照片似地存放在記憶裡，當這些影像又重新浮現在腦海時，再將它們呈現出來。克尼表示他最重視眼睛，他認為那是靈魂所在。所以他畫的人物也和藝術家本人一樣，有著炯炯有神的目光。

克尼繪製的人物、建築，令人想起插畫、漫畫和連續圖片構成的影片。出生於奧勒岡州的克尼原本想從事電影創作，所以進入波特蘭電影學院。他於一九八三年搬到紐約，追求他的電影夢。當時，少有白人頂著大光頭，克尼憑著自己特殊的外型贏得不少演出機會。又因為他擁有深沈、磁性的聲音，一九九○年代起，克尼也開始爲MTV、Sci-Fi等電台做幕後播音的工作。

除了繪畫、表演藝術，克尼對新詩創作也很有興趣，並且他十分關心藝術家與社區的關係。當他還住在東村時，便與友人創辦了「ABC No Rio」，定期舉辦展覽、讀詩會和表演活動。多用途的空間提供社區藝術家一個交流的場所，大家藉此聯絡感情、交換創作心得。克尼對社區的熱情蔓延到蘇活

失業後的尼克決定成爲一名蘇活藝術家，蘇活街道也成了戶外的藝廊

街上，他雖然和旁邊賣首飾的日本女子、對面便利商店的韓國老闆語言不通，卻彼此互相幫忙。附近還有一家BBQ餐廳，兩年多來都不介意克尼每天使用他們的洗手間。街頭藝術家與商店相互關照、與路人互動之際，重新建立起早已盪然無存的蘇活社群關係。

和其他尚未大紅大紫的藝術家一樣，克尼在創作之餘還有一份固定工作維生。他曾在紐約現代美術館的圖書館與書店打工，但也先後被解雇兩次。第一次是因為圖書館的上司覺得他動作太慢；後來是因為連鎖書店接管了美術館書店，像克尼這樣對藝術書籍頗有研究、但並非專業銷售人員的業餘藝術家，便被解雇了。一直認為繪畫具有治療功用的克尼，在沒有了固定工作之後，決定到蘇活街頭作畫。於是自二〇〇一年四月起，克尼成了蘇活的街頭藝術家。在屬於他的角落，置身自己的作品之中，被美術館解雇的克尼在蘇活的街頭，建立起屬於個人的小型美術館。

即使只在街頭的角落作畫，克尼在蘇活的活動仍然屢受執法單位的關注。想控制公共空間的市政府，似乎認為街道只為企業與商家所擁有，或以維護人行道路暢通為名，而限制街頭藝術的活動。雖然每個人都享有美國憲法賦予的言論自由權，但因為克尼是利用已關閉的店家作畫，執法人員顧慮克尼可能妨害他人的財務所有權，而試著挑戰克尼的創作自由。紐約的新法雖然規定街頭藝術家不用申請許可證，但還是要報稅。二〇〇二年，克尼還因為稅務號碼過期而遭到監禁。藝術家們需要遵守規則，別說一舉成名了，就連只是在街頭作畫，都得要小心翼翼。

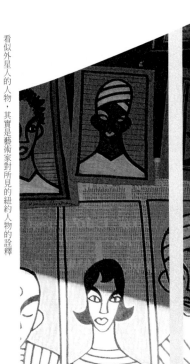

看似外星人的人物，其實是藝術家對所見的紐約人物的詮釋

這個城市可能無法讓每位滿懷理想的人都實現自己的願望，當城市與藝術家交戰時，藝術家常常是輸家。由蘇活遷出的藝廊後來搬到了雀兒喜區（Chelsea）──一個單純的展示中心，但藝術家並不住在那兒。許多以打零工維生的藝術家，現在聚在布魯克林橋下舊工廠改建成的工作室。地產開發商看準藝術家所在地常帶來商機，於是將廢置的舊廠房改建成高級公寓，原本低廉的房租也跟著水漲船高。

由東村搬到布魯克林，克尼無法選擇自己的住所，高漲的房租壓著他透不過氣來。最近更因為遲繳房租而遭到被房東趕走的命運。由於健康狀況一日不如一日，克尼表示他累了，想離開這無情的城市，只是遺憾未曾在紐約留下一幅壁畫。後來市政府提供他一個住所，讓他能留在城市繼續作畫。最近，他將自己的一幅作品送給蘇活區內為愛滋病患服務的公益團體「住房工作計劃」（Housing Work）。克尼終究希望自己的作品能留在紐約，在世界流傳，或有一天會到達地球的某一端，那些不知名的國境。

藝術家：馬修・克尼（Matthew Courtney）
材質：鉛筆、蠟筆、報紙、厚紙板
作品類型：素描、油畫

相關網站連結
ABC No Rio：www.abcnorio.org

在街頭角落，專心作畫的馬修・克尼

161

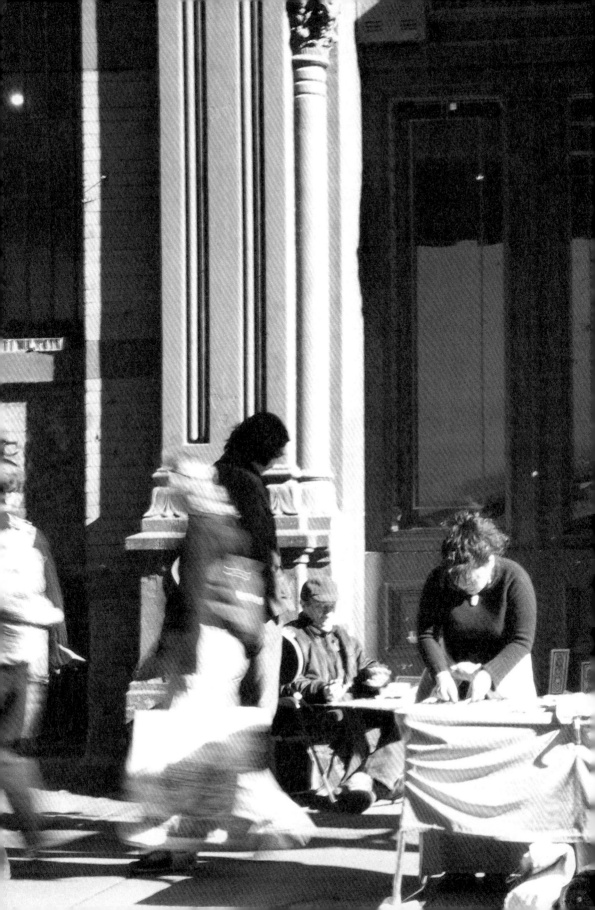

東村的字母城內有好幾十座附近居民共同維持的社區花園

老人與高塔
The Old Man and the Tower

大概是從小看父親種花的影響，我有人稱的「綠拇指」（green thumb），照料的盆栽也多長得很茂盛。並且因為偏愛植物，所以在紐約也很喜歡逛市內大大小小的花園。尤其是每次經過東村，特別是A、B、C等大道組成的字母城（Alphabet City）社區花園時，總有意想不到的驚喜。

東村的字母城原是低收入的中南美洲裔居民的社區。一九七〇年代的能源危機使得房價跌至谷底，無法負擔電費和房屋稅的房東便將房子燒掉、趕走租戶。紐約市內頓時多了一堆毀損的空屋，毒販與遊民就聚在這些空屋內，垃圾和贓車變成了空地上的永久住戶。因為沒有多餘的經費，市政府決定拆除空屋，留下潰散的建材，再用鐵絲網將空地圍住。但自一九八二年起，不堪自家環境繼續惡化的字母城居民開始清理社區的空地，然後在上面種植花草、樹木，原本無人管理的空地不僅成為都市叢林中難得一見的綠洲，更有提供居民娛樂、休憩之用的功能。現在，社區花園是附近居民重要的活動中心，紐約市政府還每年提供種子和經費，協助社區維持。

在第6街與B大道的交叉口，一排兒童手掌圖案裝飾成的欄杆內，有一個由一百二十五塊四乘八英呎的小花圃組成、佔地一萬七千平方英呎的「第6與B花園」（6th & B Garden, 1982）。側身走在花圃間的迂迴步道內，就像是置身於一座森林或迷宮般，幾乎被與人齊高的花草隱藏起來。兒童或在花園裡的遊樂場、小沙灘上嬉戲，或拿著木棒揮打樹上的無花果，居民們坐在涼亭、葡萄架下閒聊，人們靜靜地觀賞池塘裡的金魚和烏龜，或坐在座椅上欣賞萬花筒般的花園內的變化，或在小劇場前吟詩、賞樂、觀戲、看電影等。結合藝術、音樂、園藝的第6與B花園成了園

花團錦簇的第6與B花園，與角落的高塔

藝愛好者的天堂，更是一個兒童冒險、尋寶的樂園。

花園的焦點是角落一座由木材堆積、掛滿填充布偶、塑膠玩具的高塔。在高塔附近，我遇到了今年已經七十二歲的愛德華・柏若司（Edward Boros, 1922-）。銀白色頭髮、脖子上還戴著一串珍珠項鍊的柏若司，常坐在花園裡與大家閒聊。有時他會扮演起維持秩序的警察角色，制止外人帶狗進入。附近的居民都認識他，多會跑來和他打招呼。雖然已上了年紀，柏若司的活動力仍然很強，記憶力也不錯。當他見到我比預定時間遲了兩天才來拜訪時，還對我說：「我已經等了妳兩天了！」

自十三、四年前開始，柏若司就在第6與B花園內創作他的作品。因為土地有限，只得朝上發展。高塔的主體是一座大型的木頭支架，它是柏若司用釘子將一塊塊木條交叉釘製而成的。原本他使用的是一般的木頭，但沒幾年就因為日曬雨淋而腐蝕，於是便在原地重新製作了更大、更高的木架。柏若司說他的高塔是一件未完成的作品，即使已達五十五英呎，他還想要在頂端再增加五英呎，如此一來，高塔就會成為這附近最高的建

165

因爲少有馬造型的玩具，柏若司便用保力龍作了一匹馬掛在高塔上

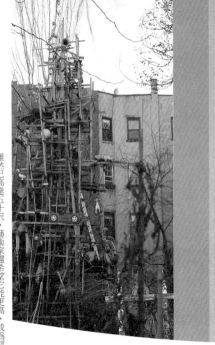
雖然已高達五十呎，藝術家還希望它能更高，成爲這區最高的結構

築，他也可以站在高塔上眺望四周的景緻。

柏若司常在字母城的Ｄ大道上閒逛，找尋被人丟棄的物品。於是高塔上掛滿了塡充布偶、塑膠玩具、木馬、嬰兒鞋和其它不知名的物品。但他並不是什麼垃圾都收藏，只有當腦中有個聲音告訴他那是他要的物品，或是對他有特別意義的東西時，他才會將它們收集起來。

除了尋找被人丟棄的物品，柏若司也會在家裡完成掛在高塔上的物件。他原是位木工，以幫人油漆爲生，所以家中有各式工具。在製作木頭作品前，他會先在木頭表面上描繪圖案，如果對結果很滿意，就照著圖案刻下來，不然就放棄，重新再畫。柏若司特別喜歡馬，但他發現很少見到馬造型的塡充動物，所以他用保力龍作了一匹很大的馬掛在高塔上。他也製作腳踏車，最近更開始創作飛機造型的玩具。他完全不用鐵來創作，一方面是因爲他對金屬過敏，另一方面是因爲他曾因爲焊接時用火不當，而幾乎釀成火災。

高塔上的作品都是柏若司這十幾年來陸續用繩索、鐵鍊將它們掛上的。隨時興起，他便徒手爬上高塔、更換上面的塡充玩具。唯有高塔下方兩隻綁在一起的小熊，是從高塔開始建造時就綁在上面的。高塔頂端有一隻長頸鹿——柏若司認爲只有長頸鹿才能居高臨下觀望。在所有懸吊的物品

在懸吊的玩偶中，柏若司最中意這個魔鬼般造型的玩具

中，他最中意的是一個像魔鬼的玩具——雖然有人認為那活像隻青蛙。除了填充玩偶，柏若司還放置了銅鈴、喇叭在高塔上，當他高興的時候，便會爬上高塔頂端吹吹號角，盡情演奏一番。

除了藝術家本人經常出沒在高塔中，也有些動物似乎把高塔當成一棵大樹，時常在塔上徘徊。由於不時可見松鼠在高塔中穿梭，柏若司還特別放了一些花生供松鼠們食用。盤旋在高塔附近的還有蜜蜂，它們曾在保力龍馬中作巢。蜜蜂似乎知道柏若司是高塔的主人，從未曾叮過他。只有一次柏若司在高塔上餵食動物時，松鼠以為柏若司的手指是一棵花生，而咬了他一口。

由於看見高塔上有各式各樣的玩偶，許多人會拿家裡不要的填充玩具——特別是玩具熊，請柏若司掛上。但他通常都會很嚴厲地拒絕，因為那些並非他自己找到、或對他有意義的東西。他擔心一旦接受別人給予的物品，那麼每個人都想在高塔上放置自己喜歡的東西，這麼一來，他不但無法控制懸掛在上面的物品，高塔也將不再是屬於他個人的創作。

每位居民都對社區內的作品有自己的意見，但柏若司完全不理會他人的看法。因為附近有眾

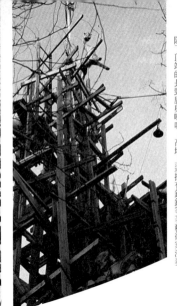
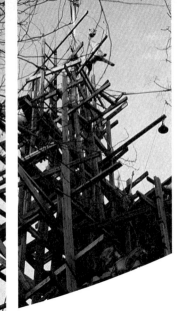

除了頂端的長頸鹿與喇叭，高塔上還掛有銅鈴等著藝術家演奏

多的波多黎各裔居民，柏若司便在高塔上插了一面波多黎各旗幟。當有人向他反應旗幟的位置太低、不夠顯著時，藝術家很光火，表示乾脆把旗幟拿掉算了。也有人認為柏若司將一個假女人頭與木馬連結在一起是對女性的歧視，他表示根本沒想這麼多，只不過是將兩件美的事物放在一起罷了。同樣不予理會。

前段時間柏若司曾因爬到高塔上而了受傷，動了手術之後，現在仍需要坐在輪椅上。他最掛念的還是他的高塔，一心想著要如何增加塔的高度、要在上面放置什麼樣的物品。不過他也沒閒著，由於高塔與字母城的歷史和社區的關連緊密，紐約市政府正準備與柏若司合作，商議如何加強高塔的結構，讓它能屹立不搖。

不過，藝術家心裡想的卻是：高塔並不一定要留在字母城內。他表示如果有人願意收購他的高塔，他很樂意見到高塔被搬到像日本之類的地方。他認為來花園的群眾都是來看他的高塔，而不是來逛花花草草的。和其它藝術家一樣，柏若司希望藉自己的作品名留千古，而博物館似乎是他認為最佳的保存場所。

如果高塔像他的孩子，花園就是柏若司的家。自認是花園擁有者之一的柏若司，時常與花園的管理委員產生衝突。柏若司認為園管理委員視他為眼中釘，而他則認為委員會都是虛偽的一群，當他們禁止外人在園內喝酒時，自己卻呼朋引伴在裡頭飲酒作樂。所以，原本會制止外人在園內抽煙、喝酒的柏若司，現在就算有人在此吸大麻也不過問了。他還指責管理委員有種族歧視：他們在花園旁的餐廳窗口前加設圍欄，讓餐廳裡的人無法直接看到社區花園，只因為餐廳老闆是回教徒。柏若司更不滿委員會利用兒童在園內賣檸檬汁，所得卻歸花園擁有。而當他提議以高

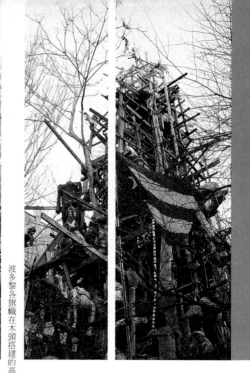

波多黎各旗幟在木頭搭建的高塔中飄揚

塔圖案製作運動上衣時，也遭到了委員會的反對。看來一片和諧、與社區結合的花園的表面下，其實正是一個現實社會的縮影。

柏若司出生東村，七十二年來，他一直住在自小長大的房子內，至今仍保有父母親在時家中所用的電話號碼。除了曾拜訪波多黎各，他從未離開美國本土，甚至紐約。他知道自己追求的是什麼，他相信字母城社區就可以滿足他的需要。因此，他不認為自己需要出國旅行，或向外探索。多年以來，他從早先被警察禁止在園內播放音樂，到現在爲附近居民所敬重、成爲第6與B花園的固定成員，高塔一直是他與社區對話的媒介。或在家裡製作、現場拼裝，或直接將街上的丟棄物掛在高塔上，藝術就是柏若司的生活。

訪談結束後，柏若司給我他的電話號碼，告訴我可以隨時打電話給他。在離開花園前，我又看到了意志堅強、固執、敏感、懷舊的藝術家。有了他在社區的作品，城市多了些人情味。和他的高塔一樣，柏若司想要遠離塵囂、高人一等。他表示自己並不畏懼死亡，或許那未知的期限，正是督促他繼續創作的原動力。柏若司用創作記錄生活，藝術成就

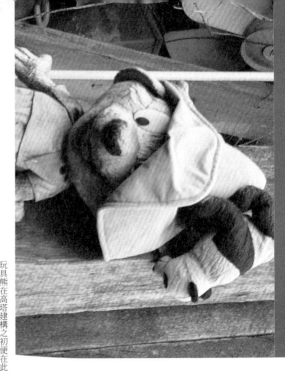

玩具熊在高塔建構之初便在此

了他生命的意義，高塔正是他愛恨交織的結果。

當初隨手建蓋的作品，如今成為紐約市政府設法保存的公共藝術。

骯髒的填充、塑膠玩具在空中搖晃著，隨著時間流逝，有點像一

般人眼中的垃圾，但它們卻在藝術家的手中獲得重生。柏若司的

作品也許有一天終會倒塌，但老人與高塔的故事，藝術家的執

著與決心，希望能夠隨著社區一直流傳下去。

作品名稱：高塔

藝術家：愛德華・柏若司（Edward Boros, 1922-）

材質：混合素材（木頭、釘子、繩索、填充動物、塑膠玩具、木馬、保力龍、旗幟、

喇叭、鈴等）

完成日期：1988-89年開始興建，未完成

作品位置：東村，6街，B大道轉角

作品類型：雕塑

作品大小：高55英呎

鄰近地鐵站：F號地鐵至Lower East Side/2 Avenue站

相關網站連結

第6與B花園網站：www.6bgarden.org

170

夕陽餘暉中，老人與高塔的故事或許會隨著作品不斷地流傳

功成名就
Almost Famous

每逢週末，在觀光客聚集的南街海港、博物館大道、蘇活、格林威治村、中央公園等地，都能見到藝術家在街頭擺攤子，賣自己的作品。不像其他紐約攤販需要向市政府申請數量有限的營業執照才能在街頭做生意，藝術家不用許可證就可以在街頭賣藝術品。有人便利用這個對藝術家的美意，以低價進口國外的工藝品，然後假借藝術之名，在街頭販賣起由大到小的蘇俄娃娃、耳環首飾、現成的照片等——那些當然都不是他們的作品。

你也可以用低廉的價格請街頭藝術家幫你畫素描、速寫，或是請人用毛筆將你的英文名字翻譯成中文，寫在白紙上。近來最流行的是用多彩顏料在白紙上書寫英文名字，每個英文字母都由花俏的裝飾圖案組成，並且作品就在購買者眼前完成，很受大家歡迎。於是越來越多人在街頭幫人畫起英文字母，削價競爭的結果是作品越來越粗糙。但是觀光客因此能以比棒球帽、運動衫還便宜的價格購買到紐約的街頭藝術，做為城市之旅的紀念。

當所謂的藝術家在街頭不斷向人們兜售大同小異的作品，或是如機器般在短時間內畫出一張張素描時，讓人不禁搖頭感嘆這個商業與藝術不分的年代。所以，當我在蘇活區看見一位捲髮的年輕人仔細地將顏料擠在畫布上，專心埋頭作畫，旁邊還放一塊厚紙板，上面用黑色奇異筆寫著「我在尋找一名有錢、飢渴的德國藝術經理人，將我的畫作賣給全世界」時，心中不覺莞爾，至少這是位誠實的藝術家。

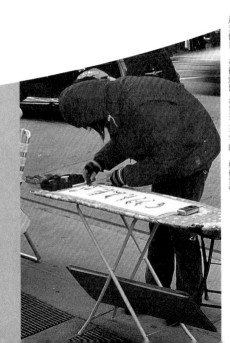

週末假日，在街頭幫人寫英文名字的「藝術家」

這名街頭藝術家常出現在同一地點，有時相同的油畫住路旁擺了好一陣子也沒人買。不過他仍悠閒地倚在人行道上的台階旁，自在地抽著菸，享受片刻的寧靜和午後的陽光。延續七○、八○年代的紐約藝術家追求創作自由、夢想的精神，以及自己想要的生活態度，這位年輕藝術家似乎才是蘇活的主人，從他身旁經過的觀光客、上班族倒像是走錯了舞台的配角。

紐約出生的羅森柏格（Ernest Rosenberg）是一名非裔畫家。他的創作主題大多是綜合抽象與寫實的人物畫像，反應瞬息萬變的紐約客與城市風貌，作品中有些童趣，也有些豪放不羈。大膽的色彩、簡單的線條，和加諸於圖像上的文字，他的作品傳達了藝術家個人的內心世界。對事物沒有預設的印象，羅森柏格表示他從不考慮顏色、線條是否協調，而完全憑感覺創作。藝術對他而言是感官的直接反應，而不是思考的結果。

除了幼時曾上過繪畫課，羅森柏格從未受過正規的藝術訓練。他並不認為藝術教育對他會有什麼幫助，學校對他而言，「就像去教堂一樣，只讓你感到心安而已」，其實都是騙局」。他認為創作天分是與生俱來的，如果不是天生，任何教育也沒有用。羅森柏格說他不特別崇拜某位畫家，但欣賞所有藝術家的作品，博物館、藝廊展示的畫作，都是他學習的對象。直接與素材互動的結果成了羅森柏格累積的創作語言，再加入個人的情感、外在環境的刺激，他的創作忠實地呈

蘇活的鑄鐵建築外搭起了鋼架，特別的造型吸引了藝術家的眼光

現出內心對外在世界的看法。

羅森柏格創作的人物包括饒舌歌手Jay-Z、流行樂明星大衛‧鮑伊（David Bowie），也有腦海中呈現的影像、曾在街頭見過的陌生女子，或是自己在街頭隨意創作的圖像。繪畫之餘，羅森柏格還從事文字創作，寫些浪漫、驚悚的小說。他常在畫作上添加文字，而寫作的主角也與繪畫的人物有關。他最欣賞的作家是擅長驚悚小說的史蒂芬‧金（Steven King），還表示特別崇拜李小龍，想要寫些關於他的故事。

問羅森柏格為何在路旁作畫，他表示因為租不起畫室，家裡又沒有足夠的空間，所以就利用人行道，在街頭創作起來。警察有時也會來「關照」一下。遇到那種情況，他通常會反問警察：「你是要一位年輕黑人到你家附近搶劫、偷竊、闖空門，還是讓他安心地在街頭作畫？」他有時打趣地說，乾脆把自己的作品送給警察打通關好了。羅森柏格的油畫作品有大有小，問他如何每天搬動這些作品，他說他每晚都會將自己的油畫作品寄放在Mercer 街上的一棟樓房內，然後再回到位於布魯克林的家中。

羅森柏格從四年前開始固定在Mercer 街上作畫，展示自己的作品。他表示其實只有心情好的時候才會在街頭創作。有時依據照片為朋友的小孩畫畫肖像；有時畫著兒時曾經夢想的紅色車子；有時看著對街的樓房架起鷹架，特殊的形狀吸引住他的目光，羅森柏格便拿起隨身攜帶的素描本，描繪眼前所見的景象。

即使是嚴寒的日子，也能看見羅森柏格在蘇活出沒。如果不是在他的

文字、圖案綜合在羅森柏格的作品中

174

地點作畫，就是幫其他人蘇活的街頭藝術家搬運大型畫作。他總是儘可能地幫助他人，因為他們共同在蘇活街頭討生活，宛如生命共同體。經常有路過的人和他打招呼、握手致意，這才發現那些都不是印象中打扮光鮮亮麗的觀光客，而是真正在這裡生活的人。蘇活不僅是羅森柏格的創作地點，更是他的社區環境。

曾有一家蘇活藝廊對羅森柏格的作品感興趣，但他覺得他們的品味太通俗、只為討好觀眾，所以予以拒絕。他表示完全是為自己創作，不為其他人、也不為錢。雖然有時經過他的畫作時，他會問我要不要買他的新作。若有人告訴他，他的作品看來有進步，他也不稀罕。那些聽似鼓勵的話語，卻更像是不把他當作專業藝術家看待、或只是對他施惠與恩惠而已。他當然知道自己的作品有進步，但他並不需要不切實際的言語，而要實際的支持，讓他有錢能購買顏料、畫布，和過生活。

羅森柏格的作品售價由一百五十到五百元不等，每月的賣畫所得足夠他創作和勉強維持生活。附近一位義大利老闆偶爾會資助他購買材料，甚至給他一些創作上的建議。當我表示對某件成品有興趣時，他說可以算我便宜一些，看來他還是位不錯的推銷員。

第一次和羅森柏格交談的時候，我注意到他身旁有一位專業攝影師。這位攝影師表示很欣賞羅

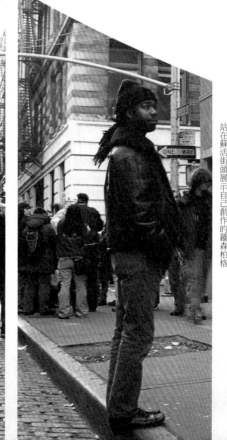

站在蘇活街頭展示自己創作的羅森柏格

森柏格的作品，不但自願將他的作品翻拍成照片、轉製成畫冊，然後提供給畫廊、藝術經紀人參考，還計畫拍攝羅森柏格的紀錄片，名為《藏在衣襟上的寶石：羅森柏格的夏天》（A Diamond in a Ruff: A Summer In the Life of Ernest Rosenberg, 2003），羅森柏格的作品、生活都呈現在影像中。他本人也很滿意拍攝的結果。

活潑的羅森柏格輕易地吸引了他人注意，成為大家總想知道在創作背後，藝術家那憤怒、受傷、焦慮的內心世界。一位年輕黑人在街頭作畫，不用和一般人一樣為生活忙碌，個人與畫風又不受社會拘束，自然地讓人聯想到另一位曾經活躍在蘇活街頭、生平被拍成同名電影《Basquiat, 1996》但卻早逝的藝術家——尚·米榭·巴斯奇亞（Jean-Michel Basquiat, 1960-1988）。我問他是否知道巴斯奇亞的作品，羅森柏格表示其實在他年幼的時候，他的母親就曾告訴他關於巴斯奇亞的故事，不但鼓勵羅森柏格成為一名藝術家，更認為他總有成功的一天。原來羅森柏格兒時的藝術啟蒙，竟和巴斯奇亞由母親開啟藝術大門的成長經歷類似。

畫畫成了羅森柏格從小最喜歡的活動，他從來沒有間斷過這項興趣，藝術是他存在的意義，生活也完全為了創作。他期待有朝一日能遇見欣賞他的人，讓他成為家喻戶曉的人物。然而這位伯樂遲遲未曾出現，等得不難煩的羅森柏格有時會興起放棄繪畫的念頭，想要將所有作品賤賣。只是到了第二天，他又會拿出新的作品，在街頭陳列。

不像從前只有少數人才有機會接受藝術訓練、成為藝術家，現代藝

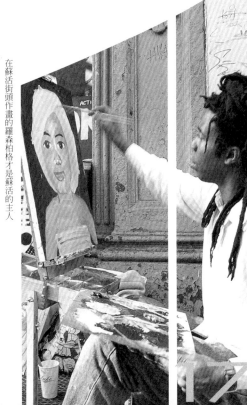

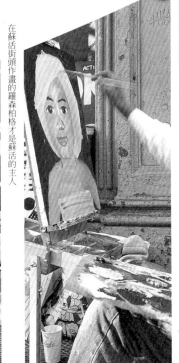

在蘇活街頭作畫的羅森柏格才是蘇活的主人

術家可以自由選擇創作主題、表現風格，並且不再受制於教會、王室等贊助者的影響。但藝術與金錢、權利、政治仍是密不可分的，少數藝廊、媒體、收藏者決定了大眾的品味，藝術家常要面臨堅持理念、爲自己創作，或迎合市場、以金錢爲出發點的抉擇。藝術家其實也分好幾種，像是爲藝廊展示、博物館收藏，或爲街頭販賣、家庭擺設、大量複製的藝術家。問羅森柏格想要成爲哪種藝術家，他表示只要有足夠的金錢讓他好好地過生活、支持他繼續繪畫，他不介意當任何一種畫家，最重要的是能夠創造出自己滿意的作品。

將平淡無奇的世界轉換於畫布、劇場、文字、影像，藝術家呈現了一般人前所未有的經驗，或是未曾察覺的感情，讓欣賞者重新審視自己的生活。藝術的創作過程是孤獨的。對眞誠的藝術家而言，個人與素材、理念、價值掙扎的階段，才是創作的原動力所在。才能、熱誠和毅力都是創作的條件，但勇氣才是貫徹理念、不達目的絕不休止的關鍵。才能可能是與生俱來，創造力或許需要努力，只有那些三有勇氣、能夠淋漓盡致發揮上天賜予能力的人，才是眞正的天才。

藝術家：羅森柏格（Ernest Rosenberg）

材質：畫布、顏料

作品類型：油畫

相關網站連結

羅森柏格的作品網站：www.newyorkartistseries.com/ernest_rosenberg.htm

隨身攜帶速寫本的羅森柏格，將眼前所見轉換在畫紙上

08

城市的表面

Surfaces

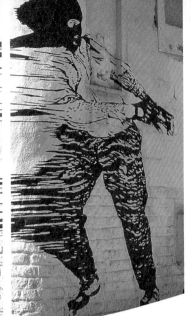

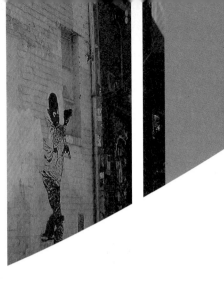

激烈的黑白槍戰片正在蘇活街頭上演著

黑白狂想曲
Rhapsody in Black & White

蘇活的Lafayette街和Prince街交叉口，一間已經停止營業的修車廠外牆上，一部黑白槍戰片正上演著。修車廠的三面鐵捲門被漆成了白色，上面寫上「解救」（Rescue）字樣，並標示1、2、3數字，每個數字下方分別貼著一輛武裝軍車圖案。捲門右方狹窄的入口門上，畫著一位西裝革履的人，像是受到了極大的衝撞力而向後傾倒。沿著另一面維持原色的鐵捲門和旁邊的白磚牆上，則有兩位蒙面人上，一位正朝著前方開槍，另一位則急著向前跑、還不時回頭察看他的同伴。如果由街旁走過，可能會忽略了屋頂牆上也有一齣精采的戲劇正在上演，其中有一位髮絲飛揚的女子。整件作品流動、拉長的線條，令人想起二十世紀初義大利的未來主義藝術家，以連續線條呈現動感的表現方式。

看漫畫或蒙太奇影像時，讀者能由一格格連續出現的畫面，拼湊出完整的故事。藝術家利用人們總會試著找到自己的解讀方式的心理特性，因而不表現所有的細節，卻選擇呈現不完整的片段，讓觀賞者依據眼睛所見，在腦海中建構一個合理的情節。在修車廠的壁畫中，藝術家打破傳統線性式的敘述方式，呈現一個沒有特別順序、不知道從哪邊開始又在哪裡結束的故事。但是他又提供我們足夠的線索，讓欣賞者不至於誤解他的主題。尤其標示的「解救」字樣讓我們知道，壁畫主題是描繪一隊特別任務小組的救援過程，屋頂上那位不停搖頭的女子，可能就是要被解救的對象吧！

二○○二年暑假第一次看到這面壁畫時，並不知道它是誰的作品。直到同年暑假回台灣，讀到一篇平面設計雜誌

已經停止營業的修車廠外牆上，一位等待救援的驚慌女子

的報導，才知道原來它是PopArt新貴WK Interact的傑作。三十出頭的法籍藝術家WK Interact，本名Eddy Desplanques，目前住在紐約。Desplanques在學校學的是平面設計與建築，曾為電影《大鼻子情聖》（Cyrano de Bergerac）、《碧海藍天》（le Grand Bleu）設計場景。因為感到法國藝術中的和諧氣氛，與他所追求瞬息變化的藝術表現並不符合，因此轉往紐約發展。

如同所有塗鴉作者一樣選擇代號，Desplanques在自己的作品上都署名「WK」。修車廠壁畫中，屋頂女人的右下方，和其中一位蒙面客旁，都有一個指紋，指紋下方寫著WK。相較於塗鴉作者用多彩、幾何圖形，將字體裝飾成幾乎無法辨認的狀態，Desplanques的黑色英文大寫字母WK，清楚地像個正式標誌。創作者明顯地期待自己的作品能夠在觀者心中留下深刻的印象。

WK大約從十多年前開始在蘇活街頭塗鴉。他的作品特色是黑白相間，以及大膽、充滿動感與活力的人物，並且都有特定的主題。在創作前，WK會先思考題材、設計構圖，然後從決定創作主題

停車場牆上的壁畫像是叫我們不要靠近他

軍事主題像是特別配合紐約這個都市叢林

開始，拍攝各種人物動作的照片，再由其中挑選適用的圖片。接著他用幻燈片投影機將圖片投射在牆上，決定最後的構圖。投影機也可以用來放大人物的輪廓與動作，WK將放大的投影人物輪廓剪下後，再用黑色顏料繪製人物細節。等作品完成後，便趁著夜黑風高將作品貼在紐約街頭。

WK作品的另一個特色是充分利用城市所提供的場地。塗鴉人物與城市建築、行人組合的結果，讓他的作品有如一個定格的電影畫面，戲劇效果十足，同時也讓原本一致的都會建築多了另一個層面。修車廠旁的停車場牆上，有另外一件WK的作品：白色的磚牆上，WK用黑色油漆描繪了三個表情激動、痛苦的人物。其實這是另一位人物的連續動作變化，人物圖像停在大街上，伸出雙手、檔在面前，像在警告車主、行人不要靠近他。WK的黑白人物，與磚牆上方、靜態的彩色廣告看板形成強烈的對比，更為停滿車子的停車場添加了幽默的趣味。

其實早在七、八年前，WK就已經利用修車廠頂的牆面，繪製一位當時還未成名、如今卻已是一名超級模特兒的法國女子人像。原來WK和修車廠主人是舊識，所以他才有機會利用並完全控制這樣一大片空間。尤其是只有修車廠內部的樓梯才能到達屋頂，WK不需要擔心自己的作品會被其他人的塗鴉所取代。所以他的作品能持續停留在修車廠牆上，多年來一直保持完好的模樣。

WK具個人特色的作品在紐約闖下知名度後，便開始致力商業創作：他曾為一家直排輪公司繪製佔滿整片牆的壁畫，也曾在日本設計師山本耀司（Yohji Yamamoto）的紐約服飾店內展示他的作品，並為知名運動廠牌設計海報。WK努力為自己打知名度，更自創「WK Interact」品牌——「WK Interact」的WK是人名簡稱，Interact（互動）則代表動作，人物與動作的結合正是WK創作的訴求主旨。動感、充滿都會風情的WK設計深受年輕人喜愛——特別是日本青少年——的青睞，因此在日本也能買到WK圖案的T恤和商品。

WK也曾為著名的英國Maharishi品牌設計服飾。Maharishi最著名的是結合鈕扣、索繩、橡皮筋和拉鍊的功能褲，運用天然或循環再造的布料，並以迷彩、軍服圖案設計具機能性、持久性、堅韌性的服飾。配合嘻哈音樂、舞蹈、滑板、直排輪等街頭活動，Maharishi服飾滿足了年輕人追求兼具個人風格與實用性的要求。在與塗鴉藝術家Futura和WK Interact合作設計圖案、並限量供應產品之後，Maharishi服飾更是造成搶購風潮。

二〇〇一年，WK在紐約下東區開了一家Studio 101的店。遠遠地看見屋頂牆上的黑白壁畫，就知道Studio 101近了。綜合關於WK的書籍、海

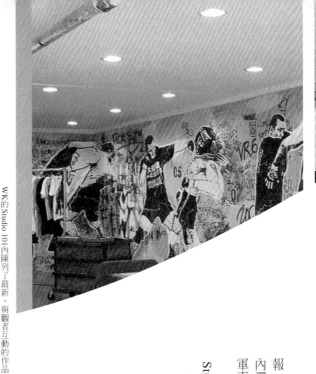

WK的Studio 101內陳列了最新、與觀者互動的作品

報，以及曾經在紐約出現的街頭作品，Studio 101是WK的個人作品回顧。店內還陳列以迷彩圖案設計的WK服飾、商品等，吸引來自各地的觀光客，好像軍事用品也是在都市叢林中求生所必備的。

Studio 101還展示了WK的早期作品，商店宛如WK的個人藝廊，定期展覽他的新作。有時他會邀請群眾參與製作：首先在商店外放置一塊大型的黃色木板，鼓勵過往行人留下字句，等到木板上佈滿了文字與圖案後，WK再將木板搬進店內，開始另一階段的創作。他會將事先設計好的、和其他作品一樣充滿動感的人物，貼在木板上。目前在店內展示的最新作品是正在打拳的兩個人，三個連續動作，以行人留下的字句為背景，WK的人物好像在一個充滿文字、思想的奇幻世界中征戰。多樣的塗鴉圖案，成了WK創作的最佳裝飾物。

Studio 101內的商品讓欣賞者聯想到修車廠外的壁畫，因為兩者都有相似的軍事主題。二○○二年的暑假，WK特別製作的〈解救2002〉（Rescue 2002）是一件從裡到外整體的作品，他不僅設計整個修車廠的外牆，連內部都佈滿和軍事主題相關的人物、軍車。〈解救2002〉展覽開幕當晚，不但準備了盛大的酒會，還有穿著迷彩軍服的人物與迷彩車出現。創作與現實結合，WK也順便為自己的專賣店造勢。他販賣的不只是個人設計的商品，更是一個印象，一個由影像和幻想建立起來的世界。

成名之後的WK，和其它品牌一樣飽受被仿冒的困擾。A大道、6街角落的轉角咖啡廳的外牆上，有兩幅黑白色壁畫，壁畫上的人物騎著摩托車，露出

缺乏WK創作中貫有的活力，這間餐廳外牆的壁畫原來是仿WK

悠閒的微笑、和諧的表情，像是電影《逍遙騎士》（Easy Rider）中的人物。壁畫右上方有一個指紋及WK二字。除了黑白的外觀和WK兩個英文字母，略嫌侷促的壁畫缺少WK作品中慣有的活力、衝擊，似乎只有裝飾作用而已。經詢問WK 101商店的日籍店員後，才知道那其實不是WK本人的作品。

仔細比較一下，餐廳壁畫中的WK簽名與真的WK不同，真正的WK字母位於指紋的下方，而仿冒的WK是在指紋的中央。原來只要成名、豎立個人風格之後，連街頭藝術都有人模仿。

藉由同樣沒有邊界的網路宣傳、連結，不受限制的塗鴉成了新風格設計的靈感來源，它打破語言隔閡，成為全球的藝術。街頭藝術和音樂、舞蹈、運動結合後，不但成為反應年輕人的都會藝術，更為大型國際企業提供重要的商機，延伸出許多周邊商品。藉由媒體傳達出「酷」的形象，年輕人爭相收集塗鴉大師設計的商品。而媒體與商品的搭配，使得結合了藝術、塗鴉、設計、風尚的街頭藝術家如WK Interact，也成為年輕人崇拜的對象。

〈解救2002〉中的軍車

WK鮮少再以游擊式的方式作畫，而多是經過周密計畫、與社區合作完成創作。〈解救2002〉已有一年多歷史，紙貼的武裝軍車部分已漸漸腐朽或被撕毀。一年多來，修車廠的鐵捲門一直是拉下的，因為到現在還找不到新房客。只有在WK準備〈解救2002〉時，外人得以一窺修車廠的內部，大部分時候，緊閉的鐵門外，只有停放的車輛陪伴著WK的作品。

廠旁的一座小門吸引不少塗鴉創作者在此揮毫。街頭藝術原本可以拉近與旁觀者的距離，但當WK的名字成為知名品牌，以街頭藝術為風格的設計成為受歡迎的商品、作品還成為藝廊競相邀請的對象之後，WK Interact的街頭藝術與都市居民和周遭環境的關係，卻似乎越來越遠了。

作品名稱：解救2002（Rescue 2002）

藝術家：WK Interact

材質：白紙、黑色油漆

完成日期：2002年

作品位置：蘇活區：Lafayette街和Prince街交叉口

作品類型：壁畫

鄰近地鐵站：N、R號地鐵至Prince St站

相關網站連結

WK Interact網站：www.wkinteract.com

一看見外牆的黑白壁畫，就知道WK的Studio 101商店近了

飄浮地鐵圖
Sidewalk of New York

每天早晨由蘇活邊緣的 MacDougal、Sullivan、Thompson 街進入蘇活時，道路兩旁的早餐店、麵包店、洗衣店、雜貨店、波多黎各咖啡店都已經開始營業了。還沒有開門的餐廳和商店前，員工們正在用水龍頭沖洗人行道、整理桌椅。這些商店多是在蘇活區經營了幾十年的老店，每天光顧的也多是附近的居民。等一過早上十一點鐘，蘇活中心的名品店開門、觀光客湧入後，就在觀光客穿梭於一家家大型商店之際，蘇活社區變成了一座大型的購物商場。

自從在蘇活上班以來，幾乎每天都可以看到路旁有工人在挖馬路、鋪設高速網路纜線、整修店面等。許多轉角的小店改裝成大型商店，然後沒幾個月便關門大吉，不一會再變成另一家商店——就這樣商店由舊換新、再換新的循環，不斷地在蘇活上演著。偶而來蘇活參觀的人們自然感受不到變化，然而在這裡上班的人們，每天走在相同的街上，看著一家家新店開幕，幾個月後又換成另一家，也早就習以為常了。

我上班的地點 Greene 街剛好位於蘇活的心臟地帶。近三年來，同一條街上原本閒置的店面已經變成了 LV、agnis b.、Diesel、Joseph、Mont Blonc、Ferragamo、Sharper Image、蘋果電腦、亞曼尼家飾等名品商店，還有其它店面仍在繼續整建中。蘇活成了立體的《時尚》(Vogue) 雜誌、商品的活廣告，人們早就忘了在這些名店進駐之前，原先舊店面的模樣。

位於蘇活大樓前的《飄浮地鐵圖》

一條條銀色的不鏽鋼鑲嵌在灰黑色的人行道上

因為整個蘇活區都被規劃為古蹟保留區，鑄鐵建築、鵝卵石街道、古典街燈、玻璃珠人行道、畫在牆上的廣告看板等，都保留著十九、二十世紀交界時的模樣。即使商店不停地換主人，老舊房子經歷改裝與重建，許多昨天才蓋的房子、新鋪的道路，依舊沿用獨特的蘇活建築元素。來此參觀的人們，當然是衝著蘇活為「藝術家殖民地」的名聲而來，藉此親身體會藝術家是如何將荒廢的廠房改為個人的創作天地。其實大家都知道藝術家早已不住在這裡了，但為了不讓參觀者失望，殘存的藝術廊努力保留蘇活的藝術氣息。參觀者似乎也不介意這些人工的裝飾，滿意地像是經過時光隧道般，走在古意盎然的街道上，還可以順便參觀名品店裡最新的流行商品。蘇活依舊能夠滿足想沾染藝術氣息的人們的需求，仍是來紐約參觀的必要景點。

同樣在Greene街與Spring街中間的蘇活大樓（SoHo Building）前的黑灰色人行道上，有一幅由一條條銀色不銹鋼鑲嵌成的道路裝飾。黑、銀對比的簡潔線條，與線條連接的圓圈，整體看來像塊電子電路板。如果不是因為地上標示著〈飄浮在紐約人行道上的地鐵圖〉（Subway Map Floating on a New York Sidewalk, 1986），只覺得這個圖案看來有些熟悉，但並不會聯想到這些垂直、交叉的線條與圓圈的組合，原來是代表紐約的地鐵圖。

蘇活區的固定景緻：大樓改建，或乾脆整棟拆除重建

因爲雕刻家協會（Sculptor's Guild）就位在蘇活大樓內，因此我以爲人行道上的〈飄浮地鐵圖〉和旁邊另一座不鏽鋼雕塑是協會用來作爲地標用的。原來，這件作品是同一棟大樓內的一家地產公司和紐約市政府合作的，耗資三萬美元，委託比利時籍的藝術家兼建築師法蘭西斯·席安（Francoise Schein）所建造。半英呎寬的不鏽鋼線條交叉呈現在水泥人行道上，代表紐約地下鐵的路線，同一材質的圓圈圖案則代表地鐵停靠的車站位置。除了每條路線兩端連結的圓圈內部是水泥外，其他的不鏽鋼圓圈中央都鑲嵌著半透明的彩色玻璃珠。藝術家依據當時的紐約地下鐵圖，再參考古老的紐約地圖，略微簡化後，創作了〈漂浮地下鐵圖〉，圖案大致與現今的地鐵圖相吻合。但因爲受到長方形人行道的地形限制，席安只刻畫了曼哈頓島內的地下鐵圖，而未含括連接曼哈頓島的布魯克林區和皇后區的地鐵路線。

如果由南到北走完整個曼哈頓島大概要花三、四個小時，然而只要用三十秒鐘就可以走完長八十七英呎、寬十二英呎的〈飄浮地鐵圖〉。踱步在〈飄浮地鐵圖〉上，可以想像自己正走在曼哈頓島，回想曾有的地鐵經驗……席安的作品提供了一個冥想的機會。但如果你沒有想利用人行道上的地鐵圖到達目的地，可能就要失望了。因爲沒有街道和車站標誌、少了不同顏色區分不同的地鐵線路，人行步道上的地鐵圖彷彿銀色的迷宮。正如同藝術家不依據原本地下鐵的南北走向，而故意將〈飄浮地鐵圖〉的擺設位置顛倒過來一樣，輕易地會讓人迷失了方向。

由於是一九八六年的作品，我們也可以由〈飄浮地鐵圖〉看到近二十年來紐約市的變化，例如一些新增的地鐵路線、車站

銀色的不鏽鋼線條代表地鐵路線，鑲嵌著玻璃的圓圈則是地鐵車站

等。〈飄浮地鐵圖〉的西南角有一座幾年前才設立的不銹鋼抽象雕塑，可能是代表由此條街就可以看見兩棟紐約市內最高的建築。但不知是巧合還是惡兆，抽象雕塑所在位置現在剛好遮蓋了原先經過、如今已暫停使用的世貿大樓的地鐵車站。

街上熙來攘往的人潮很少慢下步伐觀察腳下的〈飄浮地鐵圖〉，這也難怪設置在地上的公共藝術是少之又少。偶而有一些小朋友經過，會露出驚喜或困惑的表情而詢問身旁的大人。人們大多將注意力集中在蘇活區內炫麗的商品櫥窗展示、藝廊內成名藝術家的作品、街頭小販販賣的多樣商品⋯⋯在尋找最新流行風潮、沾染蘇活藝術氣息時，多半忽略了牆上不知名藝術家的壁畫，或者就在我們腳下的藝術。

現在才到蘇活區的年輕藝術家、週末時在此地賣作品的藝術家，都好像是錯過了一個大型宴會的客人。在大批無法負擔高額房租的藝術家遷離蘇活後，原先藉由藝術家之間的互動而產生視覺、知性、精神刺激的藝術家社群早已不復所在。目前在藝廊展示的知名藝術家作品，或街頭的公共藝術，比較像是為了迎合顧客需求，而不是為藝術服務。藝術仍然出現在蘇活街頭，但正如〈飄浮地鐵圖〉作品裡遭破損、或因時

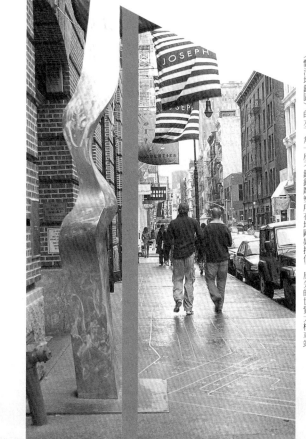

〈飄浮地鐵圖〉的左下角一座不鏽鋼雕塑所在地剛好擋住了原先的世貿大樓車站

間久遠而乏人維修的半透明玻璃珠一樣，都像是文明進步後遺留下來不完美的化石，而不再是與生活相關的創作。

就在一些等不及到期便急著想脫手的藝廊、藝術家遷移之際，蘇活作為一個舉世聞名的藝術中心注定要成為過往雲煙。但一些仍堅持信念、極力推銷個人藝術家而不找熱門藝術家的藝廊，例如利用個人資產在此地已經營了好幾十年、為了個人愛好而不停展出新進藝術家作品的帝其計畫（Deitch Project）以及結合視覺藝術和其它藝術與時尚的經紀人，在他們經營的蘇活空間裡，我們彷彿又看到了二十年前藝術活躍在蘇活的景象。紐約永遠都不缺乏新的藝術家、經紀人，真正的藝術家也永遠不缺乏機會，只是他們需要用和創作一樣的創造力，來開拓自己的天地、找尋新的契機，而不是什麼也不做地望著逝去的蘇活藝術風華歲月而感嘆時不我予。

蘇活的街頭因為白天和夜晚、夏季和冬季的區別，呈現截然不同的景象。當觀光客、拍戲的演員、路過的模特兒離去後，空蕩蕩的蘇活夜晚變得十分冷清，唯一還在當地活動的是商店門口的招牌旗幟，和滿地飄揚的紙屑。不知道這是否就是三十多年前藝術家進駐蘇活時的風貌。當夜晚商店關門卻仍保留著店內的照明時，靜止的蘇活街道呈現一幅似幻似真的景象。沒有人的冬夜裡，走在鵝卵石街道上的我，像是擁有了整個蘇活。但就像取代藝術家而佔據蘇活的商品、名流一樣，商店燈光照射下的〈飄浮在紐約人行道上的地鐵圖〉和我，又都像是與蘇活不相關的事物。城市和人一樣不斷地在改變，然而，就像不能限制個人的成長一樣，我們也不能期待城市永遠不變。我認識的蘇活不再是所

花十幾秒就可以走完整個〈飄浮地鐵圖〉中的曼哈頓島

若是照著〈飄浮地鐵圖〉乘坐地鐵，可能會因此迷失方向

謂藝術家的殖民地，而下一秒，你看到的蘇活，也將會和現在的景緻截然不同。

作品名稱：飄浮在紐約人行道上的地下鐵地圖（Subway Map Floating on a New York Sidewalk）

藝術家：法蘭西斯・席安（Francoise Schein）

材質：不銹鋼、水泥、玻璃

完成日期：1986年

作品位置：蘇活區・蘇活大樓（SoHo Building）前・Greene街上・Prince街與Spring街間

作品類型：雕塑

委託人：紐約市公共藝術基金會

鄰近地鐵站：N、R號地鐵至Prince St站

相關網站連結

法蘭西斯・席安的網站：www.francoiseschein.com

紐約地鐵圖：www.nycsubway.org/maps/route

當消費者、觀光客都離去後，夜晚的蘇活區像個無人疆界

平靜的動物園莊內，豬、牛都飛了起來

虛擬與真實
Fictionality and Reality

剛在紐約找房子時，由於預算有限，看到的公寓不是狹小，就是位在吵雜的巷弄裡。直到走進了第五、第六大道間的第10街與第9街，時間卻像是忽然滯留在寧靜的氣氛中。除了整齊的路樹和街燈外，最吸引人的是道路兩旁連在一起的、十九世紀建造的優雅的三到五層樓房。從每一家的窗戶望進去，隱約能見到屋內的擺設。昏暗的街燈中，好像詹姆斯（Henry James）或華頓（Edith Wharton）小說中的人物隨時會打開大門、走下階梯。當時我就想著：即使住不起這些樓房，只要能每天走在像這樣的街道上，也就足夠。

果真我的願望實現了。我每天乘坐的地下鐵就停在9街，下車後沿著同一條街道、同一條路走到學校，沿途可以仔細地欣賞道路兩旁的紅磚樓房。不超過十五英呎寬的樓房外表有著多樣、細緻的建築細節，例如雕花鐵門、希臘列柱、法式屋頂、羅馬式拱門等。二樓窗沿小巧可愛的花台、秋天時散落滿地的銀杏葉，和轉入學校前閃亮的地面……每天十五分鐘的路程都像甜美的夢境。

開始上班後我依然走著相同的道路，只是需要走的更遠。從格林威治村到蘇活的路程，和麥可‧康寧漢（Michael Cunningham）的小說《時時刻刻》（The Hours, 1999）中所描述住在紐約的主人翁由第10街走到蘇活去買花的路線，幾乎是一模一樣。初次踏上從未走過的道路總是感覺陌生，有時剛好遇到「慾望城市」影集在蘇活取景、或與劇中演員擦肩而過……此時站在紐約街頭，竟難以辨認現實與虛幻的分野。

每個開車的人都會忍不住咒罵紐約市凹凸不平的馬路，行人卻不得不

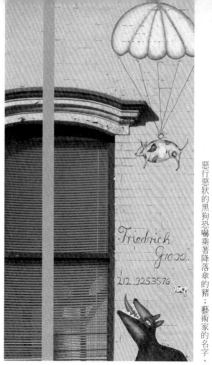

惡行惡狀的黑狗恐嚇乘著降落傘的豬；藝術家的名字、電話都在上面

讚賞整個曼哈頓島上暢行無阻的人行步道。不會有機車忽然從你身旁呼嘯而過，也沒有停放在路旁的機車堵住你的去路。紐約的道路是屬於每個人的，遛狗、推娃娃車的人不用擔心道路忽高忽低，獨自漫步時，迎面而來的陌生人也會向你微笑、點頭致意。

寬廣的人行道容許人們停下腳步，駐足欣賞對街的壁畫。這些壁畫之中，有的是為商店特別繪製的，更多的是單純地提供視覺刺激、或配合週遭環境的作品。壁畫默默地待在牆上，色彩漸漸剝落，它們不要求人們全神貫注，只等著行人抬起頭的瞬間，會看見另一個空間。這時，熟悉的街道也許會變得陌生，你將會發現自己進入了一個天馬行空的世界。

在一面天藍色的牆壁上，綁著降落傘的牛、豬、貓，和拿著一把汽球的猴子，全都飛了起來。它們的下方是一個平靜的動物農莊，翠綠的山峰上點綴著直挺的綠樹；遠方的山頂覆蓋著白雪，白雲輕飄在天空上。地上的乳牛滿足地低頭吃草，完全不知道天上發生了什麼事；只有其中一隻抬起頭，見到天上滿是動物的乳牛，兩腳抵著牆壁，好像也想嘗試飛翔的滋味；一隻黑狗張開血盆大口，朝著天上的動物們咆哮著，試圖制止牠們。

壁畫橫跨在不等高、不同窗戶形式的兩棟樓房牆上，其中一棟樓房的屋頂上還種著樹木。畫在窗戶兩側的

哈斯的壁畫與所在建築連成一氣，讓人分辨不出真實或描繪的窗

壁畫中一對喵咪坐在窗邊，望著蘇活街上來往的人潮

一頭牛像是被困住了而動彈不得，其它的動物們則在有限的牆壁空間中，或上或下地在牆上漫遊。牆上天真的動物們充滿樸質的民俗畫風，畫家也以原始的方式表現時間與遠近等概念，例如使用太陽、月亮、星星，同時代表白天與夜晚。仔細觀察，同一隻動物的重複出現，又像在述說著自己的旅途。在城市居民一天的生活還沒開始前，紐約的街道是屬於這些在天上的動物們的。不知道動物壁畫有多久歷史，只看見作品的右方有畫家克羅斯（Friedrich Gross）的親筆簽名和他的電話號碼。

藝術家表現一個幻想世界，提供欣賞者想像的空間。四腳動物飛起來了，聽起來像個傳說、神話。但是不是沒有親眼見過的，就表示它們不存在了呢？讀者正是因為相信作者，和他們所創作的人物與情節，才能被引領進入一個編織的世界，與故事的主人翁一同經歷一場結合悲歡離合的旅途。讀者也就在那個世界裡，讓眞情流露。如同莎士比亞筆下，那些與現實世界中相同的人物，讓讀者一方面懷疑藝術家所描繪的事務，同時卻又相信藝術家精心營造的世界，我們才能進入一個結合了想像與現實的藝術空間。

類似民俗風的壁畫在不遠處又出現了，看來像是同一位藝術家的作品。尤其那隻像是專門欺負弱小的黑狗，由動物農莊跑了出來，恐嚇在另一棟樓房上的動物們。狹窄的樓房窗戶緊靠在一起，並沒有足夠的位置繪製主明顯的壁畫。藝術家在有限的空間內，畫了一堆動物擠在一起，組成趣味的圖案。鑄鐵結構與繪畫結合在一起

後，建築表面在眼前產生魔術般的變化，成為令人目不暇給的色彩與圖形的組合。

空白牆面上的特殊圖案，為繁忙的都會添加了此許色彩，並且當壁畫與周遭環境結合時，形成了一幅完美的畫。蘇活區一棟一八八九年完成的六層樓房側邊，原本閒置的磚牆成了壁畫家哈斯（Richard Haas, 1936-）的畫布。平面的牆上畫有相同比例、寫實、立體、具蘇活特色的建築正面，其中的樑柱、玻璃窗、窗台、磚牆、窗簾等都畫得維妙維肖。此外，對比的光影、反射的玻璃窗、冷氣機、甚至斑駁的牆面等細節，都增添了壁畫的趣味性。其中最特殊、引人會心一笑的，當然是那對坐在窗沿邊休憩、望著街上來往行人的兩隻小貓。

哈斯首先用照片記錄城市中空白的牆面，然後在照片上畫上適合的圖案，顯示壁畫的裝飾功能，然後將小型的素描搬上超大畫布，便成了令人驚喜的作品。逼真的鑄鐵結構，讓人好像見到真實的建築表面，甚至可以一窺窗內的景緻。藝術家的壁畫不僅是特別為作品的所在地而繪製，更進而與環境結合，反映當地的歷史背景與文化傳統。原本幾乎是個廢墟，被視為髒亂、妨礙都會進步的蘇活，直到一九六〇年被定為歷史保留區後，引以為傲的鑄鐵建築才能留存至今。哈斯的壁畫反映了維護傳統的重要，所有人情冷暖似乎都看在那兩隻小貓的眼裡。

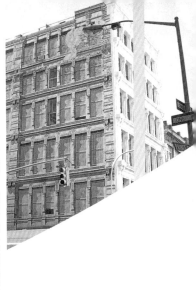

即使在有限的空間內，藝術家利用多彩的幾何圖案填滿窗間的空隙

原本單調的白色牆面因為有了壁畫而變得生動

現在的蘇活活區成了時尚中心，街上盡是拎著大小購物袋的人群。對現代人而言，逛街購物已是重要的團體活動，也是另一種社群關係。以設計首飾著稱的西佛（Bill Schiffer）在幾年前就預知這個現象，他在一面紅磚牆上，畫了沒有面孔的人物群像，壁畫和走在街上的人們共同構成有趣的畫面。獨棟建築的二樓兩側都有大膽顏色繪製成的幾何圖案，接近行人的一樓則是看來像是街道行人影子的黑色人像。顏料、夾板合成的壁畫將整棟樓包裝起來，甚至橫跨在二樓窗戶的外圍。匆匆走過這棟樓壁畫的人們或許沒有注意到牆上的圖案，但一站在街道的對面，就可以看見整棟樓壁畫與行人共同形成的獨特影像。不過，西佛可能沒料到，當隔壁的精品店不斷擴充之際，不僅部分鮮豔的壁畫為白色的油漆所遮蓋，二樓窗戶上的夾板圖案也被拆除了，他的創作空間終究要讓位給商業活動。

結合繪畫與建築的壁畫兼具教化、宣傳、裝飾的功能，並且，只要是平面，就能成為文化、政治、社會議題表達的場所。因為是有效的傳播工具，這個最原始的藝術型式至今仍是最普遍的公共藝術之一。挑戰或配合都會環境的壁畫，裝飾單調的建築表面，提供人們一個多樣的環境，甚至改變了居民與生活環境的關係。但是，現代城市中盡是帷幕玻璃、鋼鐵結構、平滑的金屬建築表面，可以描繪的平面逐漸消失，壁畫的生存受到限制，取而代之的是可隨時更換展示內容的看板和電視螢幕。

現代公寓大樓將每個人安全地放置在大小不同的方格內，人與人間的互動並不必要。相對於現代高樓，古老的建築似乎擁有較多傳奇的故事，它們的大門總是面向著街道，好像準備張開雙手擁抱行人。每當夜晚經過9街等街時，總可由窗外看見屋內的水晶燈、整齊的圖書、鋼琴、一塵不染的廚房、起居室等，站在人行道上的自己，好像乘著魔毯般進入了那些老建築內，親身經歷內部的生活點滴。

西佛用壁畫將整個建築包裝起來

吳爾芙（Virginia Woolf）形容每個人在自己家時，環繞在四周的都是自己所擁有、熟悉的事務，只有走出家門，世界才開始變得陌生。如果繼續走遠，你將不再是你自己。凝視別人家的屋內時，在短暫的片刻中，我們好像遊走於夢境中，成爲另一個人，然後再回到自己。都市提供了人們迷失自己、又再度找回自我的機會。但當每個人都住在個別的方格中，無法一探他人的生活時，我們只能借助牆上的壁畫，期待在街道上，看見一個融合眞實與虛擬的世界。

藝術家：克羅斯（Friedrich Gross）
材質：顏料
作品類型：壁畫
作品位置：格林威治村，496 LaGuardia Place
鄰近地鐵站：A、C、E、F、V號地鐵至 W 4 St站

藝術家：哈斯（Richard Haas, 1936-）
材質：顏料
作品類型：壁畫
完成日期：1975年
作品位置：112 Prince Street
出資：國家藝術獎助金（National Endowment of the Arts）
鄰近地鐵站：N、R號地鐵至Prince St站

藝術家：西佛（Bill Schiffer）
材質：顏料
完成日期：1983至1995年間
作品類型：壁畫
作品位置：蘇活區，448 W. Broadway
鄰近地鐵站：N、R號地鐵至Prince St站

波希米亞人
The Ghosts of the Village People

即使是艷陽高照的日子裡，曼哈頓島上也總有些角落永遠是陰陰暗暗的。高聳的建築將紐約掩蓋成一座鋼筋水泥的都市叢林。但沒有人能夠在空中生活，紐約的東村、西村、上西區、下東區等地，構成了我們所認識的獨一無二的紐約都會。打扮新潮的年輕人聚在東村，年輕雅痞住在上西區，有名望的世代則住在上東區。通常由路人的穿著，我們就能分辨出自己是到了哪一區。為配合不同地區居民的生活需求，各區也衍生出了獨具「地方」特色的餐廳與商店。

環繞著一八二六年建立的華盛頓廣場，藝術氣息濃厚的格林威治村（Greenwich Village）自一百多年來便是藝術家、詩人和作家活動的場所：艾倫坡（Edgar Allan Poe, 1809-1849）曾住在華盛頓廣場南端，馬克·吐溫（Mark Twain, 1835-1910）是10街的知名住戶。達達主義（Dada）始祖杜象（Marcel Duchamp, 1887-1968）與垃圾箱畫派（Ash Can School）的創始者史隆（John Sloan, 1871-1951），曾在一九一七年一月二十七日凌晨，連同另外四位藝術家一起登上華盛頓廣場的拱門頂端，宣稱此地是「自由、獨立的新波希米亞國度」。現在的華盛頓廣場附近，古典音樂、魔術與戲劇表演、棋藝等各式聲音、影像、動作齊聚，周圍的咖啡廳、酒館、餐廳、服飾店、唱片行、西洋棋社、爵士樂演奏廳等，也與住家樓房並列在一起。

由於房租飆漲，只有少數藝術家還有能力繼續住在格林威治村，

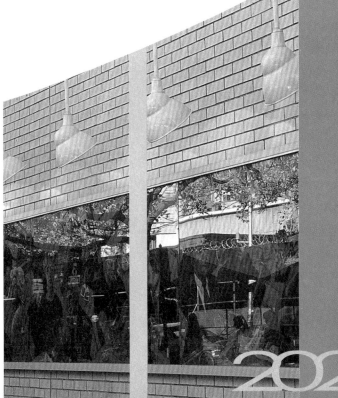

白天時，〈格林威治村波希米亞人〉反射附近的建築

但村內曾有的藝術活力依然存在社區內流動著。逝去藝術家的靈魂仍然存在於狹窄的巷道間──在個人生前的住所中，在曾經喧鬧的酒館或吟詩朗誦的咖啡廳裡。當他們重新展現在我們眼前、與我們面對面，格林威治村的藝術家便不再是僅存於現代人腦海中模糊的印象而已。

格林威治村一家超市外圍的白色磚牆上，有一幅壁畫陳列在玻璃展示櫃內，玻璃櫃上方懸掛著六座電燈，前方是一排供超市顧客用餐的塑膠桌椅。白天時陽光反射，壁畫與附近高樓的影像重疊在玻璃表面，當夜晚降臨，在略嫌黯淡的街燈中，畫作前的燈光照射在壁畫上，使得玻璃櫃內的油畫看來有如陳列在博物館內的名作一般。這時作品中的人物也像擁有了黑暗中的靈魂，清楚地浮現在路人眼前。

這幅谷珊米（Vicki Khuzami）所繪製的《格林威治村波希米亞人》（Greenwich Village Bohemorama）壁畫，呈現了近兩百年來二十五位曾經進駐格林威治村的藝術家，壁畫旁還有一張對照圖表，介紹作品中的每位人物。壁畫分為三部份，由左至右分別是曾在格林威治村活躍過的作家、藝術家和音樂家。和作品前擺設的塑膠座椅一樣，畫像中的人物也圍坐在桌椅旁，有人兩眼正視著觀賞者，有人則沉緬在自己的思索中。

燈光照射下，畫中的人物像擁有黑暗的靈魂般，浮現在路人的眼前

手中拿著小喇叭的爵士樂大師戴維斯，與身旁的查理‧帕克

二十世紀初期，激進、反抗傳統意識型態與藝術表現的格林威治村成了藝術家的天堂，來自世界各地的藝術家將紐約塑造成一個世界藝術之都。一九五〇年代的格林威治村瀰漫著波希米亞風，反抗商業文明和令人窒息的中產階級標準。谷珊米的〈格林威治村波希米亞人〉描繪的便大多是五〇年代的作家、藝術家和音樂家。除了號稱「美國波希米亞始祖」，擅長刻畫心理的艾倫坡，〈波希米亞人〉的焦點是「垮掉一代」（Beat Generation）的詩人與劇作家，如金斯伯格（Allen Ginsberg, 1926-1997）與克洛厄（Jack Kerouac, 1922-1969）。他們追求自由精神，反對絕對價值，崇尚個人意識，詩歌是他們表達反叛的媒介。

〈波希米亞人〉也紀念那些創造嶄新表現型態的藝術家：波拉克（Jackson Pollock 1912-1956）以潑灑顏料的方式創作，他與迪庫寧（Willem de Kooning, 1904-1997）等人成就了第一個在美國本土產生的藝術派別──抽象表現主義（Abstract Expressionism）。此外還有將商業與藝術混合、反抗抽象表現主義的普普藝術始祖安迪·渥荷（Andy Warhol, 1928-1987），和以調和色塊顯示內心世界的馬克·羅斯科（Mark Rothko, 1903-1970）。

直接反應內心的抽象藝術、忠實表達自由的意識流動，不僅是受存在主義的影響，更像是爵士樂大師戴維斯（Miles Davis, 1926-1991）的即興爵士樂。藝術家間的互動、腦力激盪，激發出精采的個人創作火花。五〇年代的藝術家、作家、音樂家經常聚在村內的「白馬酒坊」（White Horse Tavern）和「杉樹酒坊」（Cedar Tavern）內朗讀詩文，舉行音樂會、討論會等。那些人物包括在

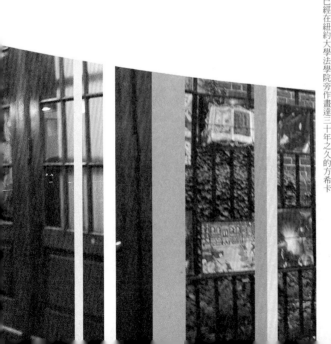
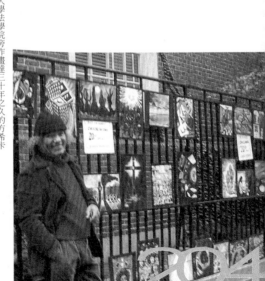

已經在紐約大學法學院旁作畫達三十年之久的方希卡

〈波希米亞人〉壁畫中的鮑伯‧狄倫（Bob Dylan）、瓊‧拜亞（Joan Baez）、派蒂‧史密斯（Patti Smith），他們的民謠被視為六〇年代反戰時期的代表音樂。

波希米亞人崇尚自由、反抗既定生活模式；谷珊米的波希米亞人卻侷限在個別的座椅上，和固定的藝術範疇內——文學、音樂、視覺藝術間並沒有互動。除了杜象面前的西洋棋、音樂家手中的樂器、克洛厄的手稿等，谷珊米的壁畫並未使用太多象徵物品。她所描繪的女性藝術家如克瑞斯那（Lee Krasner, 1908-1984）或伊連‧迪庫寧（Elaine de Kooning, 1920-1989），分別是波拉克和迪庫寧的老婆，或如斯格維克（Edie Sedgwick, 1943-1971）是渥荷的模特兒；谷珊米未選擇獨具代表的女性藝術家。雖以波希米亞人為主題，〈格林威治村的波希米亞人〉並未傳達主題人物的創意、叛逆、新奇、自我表達的特質，反倒像是創作者對傳統歷史人物的緬懷。而就像所有的歷史一樣，包含了許多被忽略的部分。

在追求秩序、物質的都市市民眼中，自由、頹廢、活在主流社會邊緣的波希米亞人，若不是反社會的危險份子，就是十分浪漫的人物。看似散漫不羈的波希米亞人，與其說是實踐一種生活方式，其實更是一種信念的選擇與堅持——不斷學習、吸取經驗、發展創造力，即使面對不確定的未來，也要忠於自己的想法與

黑夜中，酒店傳出的音樂延續了壁畫中追求自由的藝術家的步伐

目標。但在追求名利的現代社會中，要如此貫徹個人的方式生活，需要更大的勇氣。

若是三十多年來都以同樣的方式生活，就更像個天方夜譚了。一位來自祕魯的藝術家方希卡（Rico Fonseca, 1942-），在十幾歲時，便一路由家鄉搭便車抵達紐約，他在華盛頓廣場附近落腳，之後便開始在 W 4與 MacDougal街轉角的紐約大學法學院旁作畫達三十年之久。像傳教士般散佈他的創作理念，方希卡以世界和平、停止暴力，作為他的藝術與人類文明目標的最終願望。

除了在街頭展示作品，方希卡為華盛頓廣場旁的一間酒館畫了一幅如神祕宗教般的壁畫，反應宇宙的奧祕、生命的意義。結合創造力、靈魂、哲學、詩歌、歷史、眼花撩亂的作品像顆時間膠囊，對應了反叛、自由、和平、博愛的六〇年代。壁畫主題像是直接由唱片封面轉移至牆上，方希卡的人物表達豐富的情感，展現波希米亞人在生活與創作間的掙扎。藝術家將自己也融入壁畫之中，充分表達與這些藝術家為伍、延續他們步伐的願望。

和大型超市比起來，「慣例酒店」（Club Groove）的鮮紅色外牆更適合方希卡的波希米亞人，就連酒店名稱都和六〇年代常用的形容詞「妙」（groovy）十分接近。為了酒館重新開張，店主人花了七千美元，邀請在這個社區活動超過三十年的方希卡為他的酒店畫一幅代表音樂的壁畫。方希卡由唱片封套、舊照片中尋找靈感，將壁畫分為三部份，分別代表從四〇到六〇年代三十多年來的音樂演進：左邊是路易士·阿姆斯壯（Louis Armstrong）、比莉·哈樂黛（Billie Holiday）、法蘭克·辛那屈（Frank Sinatra）

六〇年代的流行音樂代表─披頭四、滾石樂團，成了藝術家的壁畫題材

等四〇年代的爵士樂手；中央有五〇年代的藍調歌手及搖滾貓王；右邊壁畫的焦點自然是六〇年代的披頭四。壁畫人物沉醉在自己的表演中，像是近百名音樂家齊聚一堂，展開一場即興演出。許多壁畫中的人物早已成為熟悉的流行文化圖像，即使作品旁沒有解說，當路人為鮮豔的壁畫吸引、站在壁畫前時，幾乎可以立即辨識出作品中的每位人物。

多彩的形式、活潑的人物，方希卡的壁畫反映出六〇年代幻覺式（psychedelic）的繪畫風格。開放、自由、充滿活力的六〇年代同時也是與毒品、酗酒、性開放密不可分的時期。雖然方希卡的主題是「愛與和平」（Love and Peace），壁畫中的許多人物卻因為使用毒品、酗酒而早逝。從一夕成名到悲劇性地辭世、從波希米亞人到流行樂手，在短暫時間內散發出耀眼光芒的藝術家，成了個人、社會、甚至商業崇拜的偶像與神話。他們的作品成了永恆，不會再產生次等的作品，他們的生平被浪漫化，不能再用一般的標準來評量。

波希米亞人重視創造力而非生產力。因為反抗既定價值與制約習俗，所以需要不斷尋找新的創作語言。他們堅持信念、持續努力，直到能對自己的成就滿意。當以真誠的感情、人性的溫暖出發時，作品當然能夠引起共鳴。創作是沒有捷徑的，對忠於理念的創作者而言，想像力與靈魂，除了以完全的藝術來表現之

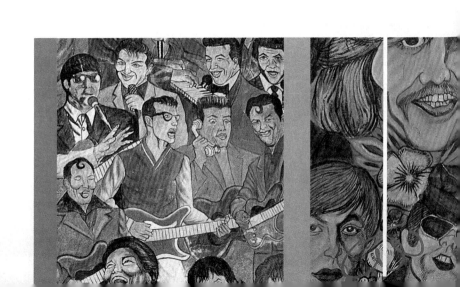

作品名稱：格林威治村波希米亞人（Greenwich Village Bohemorama）

藝術家：谷珊米（Vicki Khuzami）

材質：畫布、顏料

完成日期：2002年

作品類型：油畫

作品位置：格林威治村：Bleecker街與LaGuardia Place交叉口

作品大小：4（寬）×24（長）英呎

鄰近地鐵站：A、C、E、F號地鐵至W 4 St站；6號地鐵至Bleecker St站

藝術家：方希卡（Rico Fonseca, 1942）

作品名稱：愛與和平（Love and Peace）

外，是無法用其它方式取代的。

都市高樓與名品商店或許是都會生活水平的指標，但城市的故事和人物，才是使我們認識城市的過去、讓市民與城市連結在一起、共創未來的關鍵。由城市的歷史，我們不僅看見了人們如何生活、瞭解社區的演變，也能更親近這片土地，學習面對社會環境的挑戰。抒發感情的藝術使人心靈相通，也讓過去與未來、個人和城市、甚至與世界連結在一起。

藝術家仍然在華盛頓廣場內盡情地表現，路過的人們也偶而停下腳步，試圖為自己的生活注入新生命與活力。格林威治村或許不再是所謂波希米亞人的天堂，也許早已被崇尚物質的布爾喬亞階級所佔據，但它曾代表的精神仍存在於村子內。只要稍加注意，百年來的波希米亞精神也許會與你同在，讓人們在感受片刻溫暖的同時，有勇氣開始夢想。

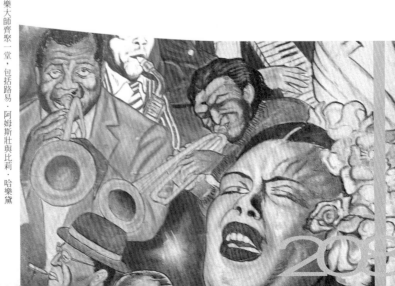

爵士樂大師齊聚一堂，包括路易．阿姆斯壯與比莉．哈樂黛

材質：顏料

完成日期：1999年

作品類型：壁畫

作品位置：格林威治村：125 MacDougal 街

鄰近地鐵站：Ａ、Ｃ、Ｅ、Ｆ 號地鐵至 Ｗ４Ｓ站

相關網站連結

〈格林威治村波希米亞人〉網站：www.khuzamistudio.com/greenwich_mural.html

方希卡的網站：www.universalartprints.com/home.php

藝術家將自己與音樂家畫在一起，傳達愛與和平的訊息

09

城市的回憶

Memory

飢荒紀念碑
The Irish Hunger Memorial

每回經過紐約市內最老的聖保羅教堂（St. Paul Chapel, 1766）和舊聖派翠克教堂（Old St. Patrick's Cathedral, 1809）時，總會特別留意這些十八、十九世紀教堂旁草地上一個個排列整齊的墓碑。最早抵達紐約的移民、美國建國之父、十九世紀文人……都葬在這裡。許多墓碑因時間久遠而毀損，但仍可辨認的墓碑上有時能看到名人貴族的名字，或曾經叱吒風雲而如今早已被人遺忘的大人物姓名。雖然紐約市內不斷有新的高樓升起、舊社區被夷為平地，一棟棟高聳入雲的大樓讓城市無止境地向上延伸，然而當我們面對前人的墓碑時，感受到的只有謙卑。在那一瞬間，我們彷彿也由無際的天邊被拉回到地面。

教堂外圍的墓碑多為紀念當地的居民，紀念碑則是對一群人或某個歷史事件的記憶。〈愛爾蘭飢荒紀念碑〉（The Irish Hunger Memorial, 2002）便是為了紀念在一八四五至一八五二年間超過百萬名因飢餓而死的愛爾蘭人，於二〇〇二年在紐約市內設立的紀念碑。一八四五年的蟲害使得愛爾蘭境內的馬鈴薯田枯萎，當地居民沒有足夠的食物，飽受飢荒之苦。為求生存，兩百萬名愛爾蘭人被迫離開家園，其中有近百萬人歷經千辛萬苦才抵達紐約。

〈愛爾蘭飢荒紀念碑〉位於曼哈頓島南端的砲台公園社區（Battery Park City）。砲台公園社區是當初蓋世貿大樓時填土而建的社區，附近居民充分利用河岸邊的公園和遊樂場，或坐在樹蔭

沒有屋頂的石屋遺跡來自愛爾蘭美由村一棟建於一八二〇年的房子

面對哈德遜河的〈愛爾蘭飢荒紀念碑〉

214

下看書，或欣賞河岸風光。由河岸望去，座落於大型水泥基座上，微微向上傾斜的〈愛爾蘭飢荒紀念碑〉，有如一座空中花園，晚上看來又像是一艘浮在空中的太空船。〈愛爾蘭飢荒紀念碑〉豎立於一棟棟大型公寓之間，只有石頭和稀疏的草將其與人行步道隔開，匆匆經過的民眾很可能會以為這是一片待整的荒地。紀念碑開放不到一年，就因為觀光客隨意踐踏園內的花草而關閉、整修，在以水泥取代原本的泥土步道，並加入鐵欄杆保護園內的花草後，才又重新開放。

〈愛爾蘭飢荒紀念碑〉是藝術家布萊恩‧托力（Brian Tolle）與庭園設計師 Gail Wittwer-Laird 合作設計的地景藝術（Earthwork Art）。自華裔建築師林櫻（Maya Lin）在一九八三年完成了外型像墓碑、沒有具像人物的越戰紀念碑後，紀念碑不再只為彰顯歷史事蹟而設，更重要的是提供一個經驗，一個思考、分享的機會。但如何在美感經驗與記載歷史間尋求平衡點，仍是設計紀念碑的藝術家不斷面對的難題。

托力的〈愛爾蘭飢荒紀念碑〉所在的石塊地上，刻著參與作品製作與贊助的單位，以及和「愛爾蘭飢荒與遷移」（Great Irish Famine and Migration, 1845-52）事件相關的人物與歷史事蹟。進入紀念碑後，首先映入眼簾的是一條狹窄的通道，略嫌灰暗的通道兩側牆上是一條條黑白相間的玻璃，玻璃下有一塊塊

紀念碑共有三十二塊大石頭，代表愛爾蘭的三十二個郡

塑膠玻璃，上面貼有絹布製版印刷、可隨時更換的灰黑色字體，記載著愛爾蘭人名、詩句，和關於十九世紀的飢餓事件，及現今仍需要忍受飢餓的統計人數。通道上還播放著愛爾蘭音樂、詩句和個人經驗的敘述。文字與錄音提供了事件的背景，也解決了某些抽象紀念碑因為完全不提紀念事蹟，而讓人不瞭解究竟為何而建的疑惑。

走到通道的底端，昏暗的通道漸漸開闊成一座石屋遺跡。石屋中的每塊石頭都是來自愛爾蘭的美由村（County Mayo）內一棟建於一八二〇年的房子。沒有屋頂的小屋，反應了十九世紀中愛爾蘭人所面臨的悽慘的生活景況，他們得選擇離開、搬到陌生的國度，或繼續留在再也無法遮風避雨的家園。

穿過小屋後，視覺豁然開朗，眼前出現由石頭圍繞著的一片平原。但這並非一般人印象中綠草如茵、一望無際的山丘和平原組成的愛爾蘭，因為〈愛爾蘭飢荒紀念碑〉呈現了些許荒涼的景象。略微上升的水泥步道引領參觀者進入一個佔地四分之一英畝的花園——托力之所以將這個花園設計為四分之一英畝，是為了反映當時英國國會規定擁有四分之一英畝以上土地的農民不得接受任何政府資助的不人道政策。

幾乎所有〈愛爾蘭飢荒紀念碑〉的建材、園內的植物等，都來自愛爾蘭。花園中央是一片馬鈴薯耕地，周圍遍佈著六十二種愛爾蘭野花、小草等。此外，步道兩旁有刻著代表愛爾蘭三十二個郡的三十二塊大石頭，以及一塊豎立在平原上、刻有十字架的古石。有些欣賞者為懷念先人而留下鮮花，剛好配合著紀念碑內處。

紀念碑呈現荒涼的景象，而不是人們印象中綠草如茵的愛爾蘭

處可見的雛菊。

沿著迂迴的步道走到盡頭，是一塊離地約二十五英呎的高地。由此地眺望，可看到遠方的自由女神像和愛麗斯島，以及在眼前閃閃發亮的哈德遜河。置身於高級公寓間，站在近乎荒蕪的紀念碑上，有一種時空錯置的感覺。想像著十九世紀的愛爾蘭移民進入紐約港時的情境，過去、現在、未來，不同的歷史、時間、地點在此緊緊地被壓縮在一起。

離開紀念碑前，沿著貫穿紀念碑的步道而下，又回到了石屋遺跡。這時視野再度變小，狹窄通道遠方的哈德遜河，有如遠方一道代表著希望的光線。對一百五十多年前被迫離開家園、移民到紐約的愛爾蘭人而言，當他們背離無法返回的家園、面對不確定的未來時，紐約就像是那道充滿希望的、在盡頭深處的陽光。

如今，愛爾蘭裔人民是構成這個城市最重要的成員之一，特別是負責城市生命、安全的警察和消防員。他們或許不求大富大貴，只為在新天地裡安身立命，重新落地生根，為保護自己的家園而盡力。〈愛爾蘭飢荒紀念碑〉與原世貿中心只有兩街區之隔；站在紀念碑上，想起為解救困在燃燒大樓中的民眾而消失的眾多愛爾蘭裔警察與消防員時，不免令人唏噓。

〈愛爾蘭飢荒紀念碑〉平原上一塊刻有十字架的古石

除了現今美國境內大批的愛爾蘭裔後代，爲什麼在一百五十年後的今天，還要紀念那些已久的事蹟？其實，隨著時間、歷史的演變，飢餓仍是現今世界上最迫切需要解決的問題之一。在國際經濟體系裡，先進國家的農民因爲得到國家的補助，可以將自己的農產品用最低廉的價格出口到其它國家，而那些無法與先進國家在國際市場上競爭的種植者，收成則一毛不值。當今國進口的便宜的農產品取代當地的生產之後，越來越少人有能力繼續耕種或保有自己的農田。就像一百五十年前的愛爾蘭，即使當地人沒有足夠的食物維持生存，英國政府爲了外銷收入，還是繼續要求農民繳交他們微薄的收成。當今那些只顧國家利益的先進國家成了無情的壓迫者，飢餓也成爲國際現象。雖然世界的距離越來越小，國於國之間的差距卻越來越大，歷史好像也離我們越來越遠了。

現在若乘船進入曼哈頓島，置身於波動的河水中，看著周圍高聳的大樓、隨視線改變的天際線，廣大的人爲與自然結合的紐約景象總是讓人感動。當船停靠在世界金融中心（World Financial Center）旁，走幾步路便可看到同樣是自然與人工結合的〈愛爾蘭飢荒紀念碑〉。和佔地廣大的地景藝術相比，精心雕琢的〈愛爾蘭飢荒紀念碑〉像個縮小的模型，尤其是站在像座舞台的平台上，走過三十二塊石頭，〈愛爾蘭〉成了一個勉強放置的、包含聲色感官刺激的作品。但是，一旦瞭解歷史背景之後，由紀念碑的高地望去，欣賞者的視野與周圍的河岸連成一體，此時再遙望遠方的景緻，想像過去的人們所面臨的生死抉擇，可能也會有像看到一望無際的地景藝術時般的感動。

十九世紀愛爾蘭移民進入紐約港時，第一眼見到的就是〈愛爾蘭飢荒紀念碑〉面對的自由女神像

砲台公園社區內的紀念碑有如一座空中花園

218

現代人總是一心一意想著如何出人頭地、如何追求更舒適的生活，卻不知道，世界上有更多的人每天只要花一美元便可維生，他們圖的不過是溫飽和有屋頂的住所而已。就像園內種植的花草需要人們細心照料才能維持生長，〈愛爾蘭飢荒紀念碑〉並非只是供人參觀的作品，它更需要人們用心灌溉。

在記載事件的同時，〈愛爾蘭飢荒紀念碑〉不僅呈現人類遭遇巨大變故時決心迎向未來的勇氣，更讓人思考個人與他人、歷史的關係。若是後人無法從中學習，當我們再度陷於困境中的隧道時，眼前所見將不是盡頭的陽光，而可能是那永遠不會靠近的火車車燈。

作品名稱：愛爾蘭飢荒紀念碑（The Irish Hunger Memorial）

藝術家：布萊恩・托力（Brian Tolle）

材質：塑膠玻璃、玻璃、石頭、草、花、水泥、石灰石等

完成日期：2002年

作品位置：砲台公園區，Vesey Street、North End Avenue交叉口

作品類型：地景藝術

作品大小：96 x 170英呎

製作費用：5百萬美金

委託人：Hugh L. Carey Battery ark City Authority（BPCA）

鄰近地鐵站：1、9號地鐵至Rector S站

相關網站連結

愛爾蘭飢荒紀念碑網站：www.allgowild.com/irish_hunger_memorlPal/a_memorial_remembers_the_hungry1.htm

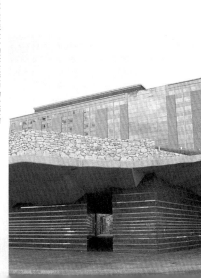

紀念碑晚上看來像是一艘浮在空中的太空船

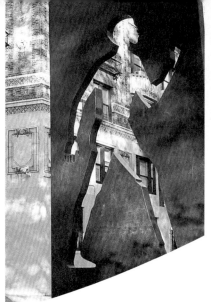

大約三呎厚，銅色的雕像配合著附近的建築外觀

見不到的人
Invisible Man

「我是一個人們見不到的人，因為人們拒絕正視我。」

——洛夫・愛力森，《見不到的人》，1952

記得第一次乘灰狗巴士由曼哈頓北方進入紐約時，看見車窗外人們三五成群地聚在人行道上：光著上身的年輕男子在街上打籃球；幼童們邊拍球邊在消防栓噴出的水柱旁戲水；年長的居民拿出椅子坐在自家門口乘涼；年輕女子匆匆由地下鐵站走回家；炎炎夏日裡便利商店門前站滿想吹店內冷氣的民眾。道路兩旁有許多待修的門面、雜亂無章的塗鴉、毀損的窗沿，以及荒廢的公寓。二十分鐘的車程內，由車窗望去盡是黑人、拉丁裔民眾，見不到一個白人。當時想著：原來這就是惡名昭彰的哈林區（Harlem）。

巴士繼續由哈林區的阿姆斯特丹大道向東轉，經過中央公園北方，再進入第五大道。街道的一邊是幽雅、保存完好的十九世紀豪宅、門戶森嚴的高級公寓，對面便是濃密的綠樹環繞的中央公園。這裡是紐約的望族居住的上東區，不時可見打扮入時的紳士、淑女，以及和主人一樣精心修飾的寵物，輕鬆地在潔淨、寬廣、綠意盎然的道路上漫步。觀光客則聚集在附近的博物館大道（Museum Mile），因為包括大都會博物館、古根漢美術館等，都在相隔不遠的同一條路上。除了當地名流、觀光客外，出沒在此區的紐約市黑人就像博物館裡的收藏一樣稀有。

位於125街以北的哈林區原是黑人、猶太人、拉丁裔、東歐裔共同組成的多元社區。一九五○年代，紐約市政府為了容納不勝負荷的車流量而決定新建快速道路、拓寬原本狹窄的巷道，因此不僅哈林區

只有簡單的線條、鏤空的外型，平常人們藉以判斷他人外表的依據都消失了

內原有的二、三層樓房被拆除，更摧毀了由來已久的多元社區。快速道路完工後，中產階級得以搬到郊區，住在獨門大院的房裡，利用快速道路往來住處與工作場所之間。沒有能力購車或搬到郊區的低收入家庭，只得住在政府在哈林區內興建的低收入公寓裡。哈林區迅速成為只有黑人居住的社區，而二次大戰時用來形容猶太人社區的「Ghetto」，更成為犯罪率高的黑人社區的代名詞。現在，如果在夜晚招攬計程車，還有些司機因為怕遇到麻煩而不願意載客到這裡。

就在哈林區西邊，沿著哈得遜河岸、兩側綠樹環繞下，是一八八〇年就開發的環河道路（Riverside Drive）。因為暫離紛擾的市中心，當地居民能享有難得的寧靜，更可眺望落在對岸的夕陽。在飛黃騰達的一九二〇年代，這裡還曾是一些富裕人家的住所。著名的黑人作家洛夫・愛力森（Ralph Ellison, 1914-1994），曾住在附近一棟八層樓的公寓達三十年之久。出身俄克拉荷馬州的愛力森依據自己的生活經驗，在一九五二年發表了《見不到的人》（Invisible Man, 1952）一書，描述一位年輕黑人在一個對黑人不友善的社會中生存、尋找自我的故事。五〇年代的美國仍是一個種族歧視、隔離風氣甚

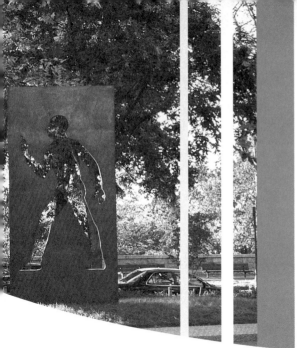

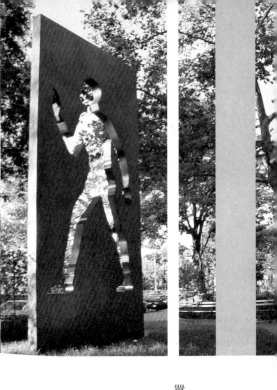

只有當我們正面面對它時，才能看見完整的〈見不到的人〉

囂塵上的時期，有色人種無法享有與白人相同的地位，也不能共乘一輛公車，某些商店更規定黑人不能與白人坐在一起、交談等。經過長期的示威、抗爭之後，黑人才獲得社會平權。

作家並不著重於種族衝突的描述，愛力森拒絕以藝術作為政治的手段，卻更重視文化層面，以及每個人不同的經歷，和個別的掙扎。《見不到的人》被譽為是二十世紀最具影響力的書之一。為紀念愛力森在文學創作上的成就，紐約市政府於二○○三年、在作家的住所前，豎起一座紀念愛力森的雕像。

不同於一般紀念雕像總不脫寫實刻畫，或將作家塑造成正在讀書的模樣，愛力森的舊識、今年已高齡八十好幾的紐約藝術家伊莉莎白·卡特藍特（Elizabeth Catlett, 1915-），由愛力森的代表作《見不到的人》出發，在一塊十五英呎長、十英呎寬的銅塊中，刻畫出一名非裔男子的側身像——男子正邁開大步，手微微抬起，嘴巴似乎還在呢喃著什麼。欣賞者無法由簡單的線條、挖空的人物輪廓中，看出我們平常用來辨認如膚色、穿著等等的人物外表特徵。雕塑的人物像個人影，也是個〈見不到的人〉（Invisible Man, 2003）。

〈見不到的人〉深藏在濃密的樹蔭中，由150街進入，雕塑便在街道的盡頭一座鋪著草皮的小花台中央等候著。站在環河道路上，或由雕塑的側面望去，〈見不到的人〉人像若隱若現，只有走近它、正面面對雕塑時，〈見不到的人〉人形才清

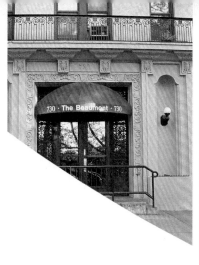

楚地呈現在我們眼前。由鏤空的輪廓望去，雕塑面對著綠樹和哈得遜河，另一面則看到一片藍天白雲，及鄰近的公寓，道路。自雕塑兩面掠過的浮雲、沙沙作響的樹葉、涓涓流過的哈得遜河……似乎未曾停歇。置身於寧靜的環境中仰望〈見不到的人〉，原本固定的雕刻線條也開始像浮動的思緒般產生變化。

不反光的深咖啡色銅質外表，配合著作品旁相同色系的公寓住宅，〈見不到的人〉與附近的樹木、建築融爲一體。雕塑前有張供人休憩的椅子，兩旁還放置了兩塊花岡岩。一塊花岡岩上刻有《見不到的人》書中發人深省的字句：「我是一個人們見不到的人，因爲人們拒絕正視我。」另一塊花岡岩的一面刻著愛力森對紐約的印象，他將哈林區比喻爲巴黎的左岸，認爲是美國境內最自由、最充滿希望的地區；另一面則記載著作家生前住在雕塑前方的一棟公寓內——環河道路730號的The Beaumont公寓。

將紀念雕塑設立在作家的住所前，〈見不到的人〉讓人們瞭解作家的創作環境，更希望藉此吸引當地的居民，重建消失的社群關係。公共藝術一向具有地標功用，〈見不到的人〉更是哈林區居民的榮耀。當你走在環河道路上，無法確定〈見不到的人〉的所在地時，隨便找一

哈林區西邊，沿著哈得遜河岸，綠樹環繞的環河道路

〈見不到的人〉的影子

位路旁的民眾間，沒有人不知道不久前才設立的〈見不到的人〉，並且他們一定會和藹地告訴你雕塑的正確位置。造型新穎的〈見不到的人〉的確是一件獨特的公共藝術。然而，對那些仍被區隔於社會某一角落的人們而言，〈見不到的人〉不僅是耳熟能詳的故事、歷史，更是他們的親身經歷。

若不是學校位於哈林區附近，並因為課業的關係需要訪問當地的青少年，我也不會親身走進這個社區，與當地人直接接觸。紐約市是大家公認的民族大熔爐，地鐵站、人行道上，各色人種以不同的語言交談著，但那畢竟只是短暫的人與人交會的過程，紐約市其實是個階級區分鮮明的地方，中產階級和富有的人有能力住在都市內比較安全的社區或郊區的小世界裡，並不需要與他們社會地位不相等的人打交道。但低收入的人們卻沒有選擇的機會，當不值錢的地產屢屢被銀行拒絕貸款後，他們也只得繼續留在城市的角落裡，待在急速惡化的環境中。

當我們把自己的生活限制在安全範圍內時，似乎就可以不用理會那些發生在周遭環境外的事物。畢竟，忽略一個問題要比正視、解決它來得容易多了。因此我們常將與自身無關的事物放在特定的地區內，隔絕起來。愛力森在五十年前描述的《見不到的人》，其實依舊存在於都市內的角落。將哈林區與罪惡劃上等號後，哈林區逐漸成為人們口中的紐約都會傳說，雖然大部分人從未、也不需要親身經歷那樣的生活環境。

歷史告知我們過去，讓人瞭解未來的可能性，但正如歷史也包括了那些未曾被記載的事物，〈見不到的人〉告訴我們：那些人們沒有見到的事務，並不代表他們不存在。和愛力森的《見不到的人》一樣，〈見不到的人〉雕塑沒有悲情、憤怒的吶喊，只有默默的沈思。作為一個觀賞者，也許我們該不斷地學習容忍異己，面對並尊重其他的族群，

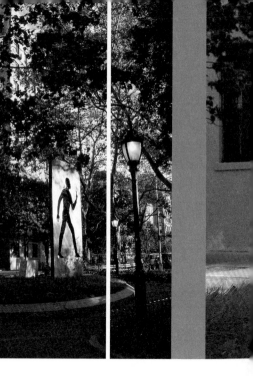

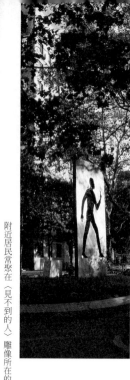

附近居民常聚在〈見不到的人〉雕像所在的小公園內

而不是將他們視爲隱形人而不予理會。

紀念的人物、創作者、社區、居民、歷史緊密地結合在一起，除去多餘裝飾的〈見不到的人〉雖是爲紀念一位知名的黑人作家而設立，它更反應了一群在社會中長時間被忽視的一群。就像唯有正面面對雕塑時，才能清楚地看見〈見不到的人〉的人形，也許當人們不再對他人視而不見，我們就會有一個像雕塑、藍天、路樹……共同營造出動人畫面般和諧的社會。

作品名稱：見不到的人（Invisible Man）

藝術家：伊莉莎白・卡特藍特（Elizabeth Catlett, 1915-）

材質：銅

完成日期：2003年

作品位置：哈林區，730 Riverside Drive與150街交叉口

作品類型：雕塑

作品大小：高15英呎，寬10英呎

鄰近地鐵站：1號地鐵至145 St站

相關網站連結

洛夫・愛力森簡介：www.levity.com/corduroy/ellison.htm

藝術家伊莉莎白・卡特藍特簡介、訪談網站：

www.sculpture.org/documents/scmag03/apr03/catlett/cat.htm

nd, simply because

,"

— *Ralph Ellison*, 1952
Invisible Man

"I am an invisible ma
I am invisible, under
people refuse to see

消失的雙塔
In the Shadow of No Towers

大概是受了在紐約拍攝的浪漫電影的情節影響，當我一看見那間公寓窗外的帝國大廈時，馬上就決定租下它。此後不但開始每天觀察帝國大廈頂上配合各節慶的燈光，連自己的時鐘也都調整到和帝國大廈十二點關燈的時間一樣。相較起來，反而不怎麼在意同在窗外的世貿大樓，也不介意後來新蓋的大樓擋住了窗外的雙塔。

從未對世貿大樓有特別的感情。相同的兩棟方正的高樓看來了無新意，而且雙塔所佔面積廣大，更吞沒了附近原有的小巷道。我也從未想要造訪樓頂的觀景台，雖然聽說置身頂層時，有一種站在世界頂端的感覺。但在曼哈頓島上似乎永遠無法逃離這兩棟高樓的視線，在華盛頓廣場的拱門下，更可以同時看到帝國大廈與世貿大樓這兩個著名的紐約地標。遠遠地站在曼哈頓島南端，世貿雙塔變成了城市的指南針。

世貿大樓倒塌當時，我正在哈德遜河的對岸，望著原本清澈的藍天瞬間被一大片濃烈的黑煙所籠罩。相對眼前驚悚的畫面，四周卻是異常地安靜，時間似乎在毫無預警下就此打住。第二天太陽照樣升起，天空中殘餘的煙霧讓日出顯得格外瑰麗。大自然不受人為事件的影響，依舊運轉著，只是河對岸消失的雙塔、詭異的夕陽，提醒人們這一切並不只是惡夢一場。

提醒我們的還有一張張臨時用電腦輸出、八點五乘十一英吋大小

永久改變的曼哈頓天際線

的尋人海報。只要是人潮匯集的地鐵站、廣場、公園、警察局、消防局等地，都能看見上面印著照片，記載失蹤者姓名、年齡、工作地點的海報。路過的行人往往會停下腳步，站在海報前仔細端詳著；有人在海報上留言、寫下個人心聲，有人放下鮮花、紙鶴、點上蠟燭。還有的是年幼學童製作的海報，天真的圖畫更加突顯成人世界裡殘忍的現實。

當我們面臨重大事件、生活在瞬間變了樣的時候，很可能會質疑生命的意義，並懷疑藝術的用途。但是，藝術能反映現實人生的悲歡離合，當悲劇發生的時候，藝術可以是人們用來溝通情感、尋求慰藉的方法，它能幫助撫平受傷的心靈，讓人在混沌中找到規律，繼續前進。當我們懷疑這個世界是否仍有道理，要重新審視自己的價值觀時，詩和音樂都能傳達無法言語的情感。或許藝術並不能解決問題，但抽象的結構結合個人的體驗，卻能引領我們重新進入一個有意義的世界。

九一一之後，紐約市的牆上多了一些塗鴉的詩句，大樓的中庭、廣場內有古典音樂演出，還有臨時成立的攝影展、藝術家反應事件的作品展、博物館的特展等。表現人類情感的視覺、聽覺藝術，成了紐約客尋求安慰的出口，人們聚集在藝術活動地點，等待欣賞、聆聽的機會，並藉此分享個人與集體的經驗。

當一群人在同一時間歷經相同的事件時，原本屬於私人的悲傷成為公開的、需要與他人分享的情感。突然發生的悲劇像是在心中挖了一個大洞，除了抽象的回憶，人們仍需要真實的事物來填補心中的缺憾。罹難者親友與群眾默默聚集在佈滿尋人海報的聯合廣場、中央車站等地，紐約客聚集的廣場成了人們憑弔的場所，陌生人在此交換個人經驗，在短暫的對話結束後，擁抱對方，各自離去。

許多人排隊接近事件現場，想要親眼目睹殘留的大樓遺跡。事件起源地（Ground Zero）附近，開始有小販兜售事件的照片與紀念品，參觀者以便宜的價錢便可購買世貿大樓著火的照片。在報章、雜誌、電視、電子媒體的推波助瀾之下，重複出現的影像讓幾乎無聲的九一一事件給予人極不真實的感覺，好像旁觀者要藉著擁有與事件相關的照片、紀念品，才能留下記憶，確定事件的真實性。

世貿大樓消失後，人們用不同材質製作了大小不等的立體雙塔，放置在臨時的紀念碑前。陸陸續續，紐約市的牆上也出現了各社區自行設計並繪製的雙塔。在距離原世貿大樓三十分鐘路程的庫柏廣場（Cooper Square）、Bowery街與第6街交叉的一間餐廳牆上，有一幅動人的壁畫：深藍色的背景上點點白色星星，對應著城市中閃閃發亮的燈火。星光下，曼哈頓著名的地標如帝國大廈、克萊斯勒大樓、布魯克林橋，都呈現在不規則的牆面上。壁畫右方描繪曼哈頓島的南端，當中挺挺而立的是兩棟方正的大樓──不再是鋼鐵建構成的摩天大樓，壁畫中的雙塔內填滿了代表朝氣的向日葵，和一朵朵鮮豔的花朵與綠葉。人車匯集的紐約市

庫柏廣場附近的餐廳外牆，藝術家與近百名學生創作的〈永遠站立〉

230

總給予人喧鬧的印象，Bowery街上的壁畫卻顯得格外寧靜。面對附近幽靜的巷道，曼哈頓的夜景壁畫讓人想起梵谷的《星夜》（The Starry Night, 1889），也傳達了人們嚮往在混亂中尋求平安的期待。

這件命名為〈永遠站立〉（Forever Tall, 2001）的壁畫是Hope Gangloff、Jason Search兩位藝術家與紐約市杜威高中（The Dwight School）與庫柏聯盟學院（Cooper Union for the Advancement of Science and Art）一百多位學生共同合作完成的。由非營利組織「城市藝術」（CITYarts）企畫、紐約市政府文化部贊助的〈永遠站立〉，在九一一事件後不久便出現在現址。庫柏廣場附近有開闊的視野，原本可以看見世貿大樓（也可以清楚地見到大樓倒塌），現在，花朵構成的雙塔壁畫矗立在街頭，給了我們一個沒有紛爭的城市。

因為藝術家選擇與學生共同創作，〈永遠站立〉讓學生有機會傳達對事件的感想。面對重大事件，我們或許覺得幼兒還不瞭解，或以為年輕人有比較強的恢復力，而不注意他們的心理反應；但是，在媒體衝擊下的兒童與青少年，可能正因為沒有表達的管道，而無法調適心靈所遭遇的創傷。藝術創作提供人們宣洩個人情感的機會，而在需要團體企畫與合作的壁畫創作過程中，青少年更能學習溝通情緒、瞭解他人如

花朵構成的雙塔傳達了對希望與和平的期望

231

何面對挑戰，更重要的是，他們會知道自己並不孤單。

世貿大樓不存在後，紐約市到處是雙塔與九一一事件的痕跡：原本世貿廣場中央由Fritz Koenig設計的鐵與不銹鋼製成的〈圓球〉(The Sphere, 1971)，現在被放置在砲台公園（Battery Park）內。扭曲的〈圓球〉前燃起了永恆的火焰，它也由代表和平的雕塑，變成了人們沈思、悼念的對象和象徵。華盛頓廣場公園內一塊石頭上刻著簡單的文字，為事件留下記號。建築師、設計師、藝術家和民眾們也開始想著如何填補城市的缺口；有人提議抽象、象徵性主題的作品，也有人建議乾脆重新複製倒塌的雙塔，或留下現在廢墟般的景象。

紀念碑綜合集體的經驗、凝聚群眾的情感，提供人們一個溝通心靈的場所。但是紀念碑並不是人們膜拜的對象，不需要巨大實材，不必佔有廣大空間，更不需侷限於某種形式。二○○二年三月十一日、九一一事件滿六個月的當晚，八十八座探照燈齊聚成了兩道光柱，豎立在曼哈頓的南方，遠至二十五英哩外都能見到這兩道穿越雲霄的藍色光柱。一直到四月十三日的三十二天中，從日落到深夜，兩座雙塔又重新站在曼哈頓島上。

原名〈光塔〉(Towers of Light) 的作品，在罹難者家屬的建議下改為〈紀念之光〉(Tribute in Light, 2002)。光柱不僅提醒人們曾經擁有如今失去的紐約地標，更紀念消失的生命，並給予觀者希望。九一一事件、改變的天際線，刺激了兩位紐約藝術家Julian LaVerdiere與Paul Myoda。兩人曾在世貿大樓的九十一層樓畫室創作過，他們瞭解兩棟大樓，更對大樓有著特別的情感。當許多人

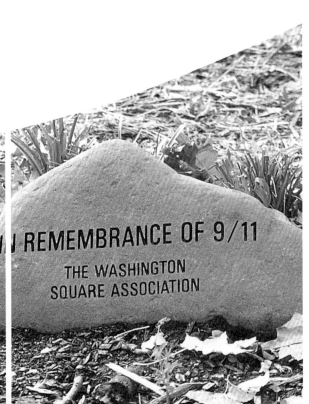

華盛頓廣場內一塊刻有簡單文字的石頭，為九一一事件留下記號

仍感到困惑、不知如何面對突來的事件時，藝術家用電腦繪製了〈雙塔魅影〉（Phantom Towers, 2001），構想在世貿大樓原址，利用探照燈，營造兩座大樓的影子。兩位藝術家的作品第一次出現在九月二十三日的《紐約時報雜誌》（The New York Times Magazine）封面。

同一時間，John Bennett與Gustavo Bonevardi兩位建築師也想到利用光柱紀念倒塌的大樓，設計了〈稜鏡─立即回復曼哈頓天際線計畫〉（PRISM-Project to Restore Immediately the Skyline of Manhattan, 2001）。他們計畫在哈德遜河邊，用強力燈光排成四方形的兩座光塔。在《紐約時報雜誌》封面出現前，他們早已將自己的設計用電子郵件傳送給親友。

與其爭論是誰的原創理念，四人決定共同合作。在非營利機構「創意時間」（Creative Time）與「市府藝術會」（The Municipal Art Society）的支持下，完成了〈紀念之光〉。在刺骨寒風的三月天，像九月那天一樣清澈的天空中，從布魯克林橋、新澤西河岸邊、史單島等地，都能見到兩道藍色光柱由曼哈頓南方升起。旁觀者在像大樓倒塌時一樣寂靜的環境中，心情卻激動起來。為紀念九一一事件兩週年，〈紀念之光〉在二〇〇三年九月，又出現在曼哈頓島的南端。從九月十一日的日落到第二天日

出，兩道光柱再次帶給人們無限的追思，欣賞者感覺得到它們，但兩棟大樓、消失的人們卻不存在了。幽靈般的光柱暫時填補了人們心中的空洞，它們不僅紀念逝去的靈魂，更帶給生者一線希望，象徵無法毀滅的精神。

九一一事件後的一個星期，身邊發生的事都不像是真的，每天生活過的渾渾噩噩地，只記得緊盯著電視螢光幕，其它事情都只有模糊的印象。但直到現在我仍清楚地記得九月十日、事件的前一晚，我在路旁等待雨停時，從眼前走過的一位女演員的穿著和她走路的模樣，也記得當時抬起頭來、看見世貿大樓被厚重的雲層包圍著，雖然只有下面幾層樓隱隱約約地穿透出濃濃的霧氣，但我知道它們就在道路的盡頭。回憶隨時間流動，從被緊緊地握在手中，到流入指尖，最後由指縫中滑落⋯⋯有時又像被鎖在靜止的時空中。

事件快滿一年後回到現場，經過一年的挖掘，原址已成了一片空地，和一般工地沒什麼兩樣。少了世貿大樓之後，曼哈頓的天際線和其他城市工地也沒什麼不同。但現在從地鐵走出來，卻常因為少了雙塔地標，分不清東南西北。帝國大廈頂的燈光不知為何不再配合節慶而一直保持白色，甚至有好長一段時間到了午夜也不熄燈。窗外依然是平靜的曼哈頓島，不知道何時、什麼樣的大樓或紀念碑會由廢墟中升起。為了商業考量，〈永遠站立〉竟在九一一事件滿三週年後的幾天就消失了，好像那壁畫從未曾存在那裡。即使到現在還沒有成立正式的紀念碑，消失的雙塔隨時提醒我們那些逝去的生命，生活總是要繼續過下去，只是學會了不再視任何事物為理所當然，並珍惜擁有的每分每秒。

原世貿廣場中的〈圓球〉被放置在砲台公園內，扭曲的雕像前燃起了永恆之火

作品名稱：永遠站立（Forever Tall）

藝術家：Hope Gangloff、Jason Search與一百位學生

材質：顏料

完成日期：2001年

作品位置：庫柏廣場：6街與Bowery街交叉口

作品類型：壁畫

企畫：城市藝術

贊助：紐約市文化部

鄰近地鐵站：6號地鐵至Astor Place站

作品名稱：紀念之光（Tribute in Light）

藝術家：PROUN Space Studio

建築師：John Bennett與Gustavo Bonevardi；Richard Nash Gould；燈光設計師：Paul Marantz

材質：88座探照燈

建築師：Richard Nash Gould；Julian LaVerdiere與Paul Myoda

完成日期：2002年3月11日

企畫：創意時間；市府藝術會

贊助：Battery Park City Authority；Community Board；Alliance for Downtown New York；Lower Manhattan Development Corporation

相關網站連結

「城市藝術」網站：www.citiarts.org

「創意時間」網站：www.creativetime.org

〈紀念之光〉網站：www.tributeinlight.com

不具實體、不必佔有廣大空間，兩道藍色光柱提醒人們曾經存在、如今消逝的生命

10

無法控制的
公共藝術

Emerging,
Evolving,
Out of Control

廢棄的空屋外圍成了塗鴉藝術家大展身手的場所

在自家的後院
In My Own Backyard

公司對面有一棟兩年多來都租不出去的樓房，深咖啡色的大門上佈滿了小海報、貼紙、噴漆和圖畫，以致於已經看不清原來的建築外觀。每天經過這裡，我總會停下來看看牆上是不是又多了新的圖樣。最近一個星期以來，每天都會看到一位年約二十出頭的年輕人，從早到晚就坐在這面貼滿海報與塗鴉的牆前，埋在自己的雜記簿裡，每晚離開前，再將一張張畫滿圖畫與詩句的小巧厚紙板貼在牆上。

在哈林區、蘇活、東村等地，經常可以看到像這樣海報與塗鴉層層疊上的毫無章法的牆面，它們記載著流動的時間，不知從哪天開始會被噴上油漆字樣，也不知哪天會被清除。有時在路上看見新漆上白色、黑色、紅色油漆的牆壁，會讓我想起剛被延展開、圖上底漆、等人下筆的畫布……。不過，最好還是克制一下想要上前大筆一揮的衝動，否則一但被警察發現，很可能會遭到逮捕，然後以破壞私有、公有財產的罪名加以起訴。

三十多年前，社會學家與犯罪學者提出了所謂的「破玻璃窗」（Broken Windows）理論：如果一個社區內有損毀、未修護的破玻璃窗，就代表當地居民不怎麼關心自己的社區；那麼，如果在這些地方犯罪，多半也不會引起他人的注意。久而久之，罪犯開始聚集，社區犯罪率也會逐漸升高。因此，以游擊方式作畫的塗鴉，常被執法人員視為是一種挑釁的行為，他們以「破玻璃窗理論」看待這些作品，將塗鴉與犯罪劃上等號。並且為了提供紐約觀光客一個安全的旅遊環境，觀光景點內的塗鴉總是馬上被清洗乾淨。但是，在觀光客不會經過的地方，還是可以看到當地年輕人在夜晚時留下的記號。

社區兒童與塗鴉構成動人的畫面

鮮豔的文字與圖案組成的塗鴉，不僅是青少年直接且充滿活力的藝術表現，更是他們奪回自己空間的一種嘗試。塗鴉不僅是青少年反傳統的方式之一，也是仍在認識自我階段的青少年表現個人的途徑。尤其在隨時準備淹沒渺小個人的大都會中，青少年亟需找到自我的位置。讓自己的作品在公共空間內與他人的作品並列，塗鴉作者藉由自己與他人的對話，發現個人的特質。

就像西元一萬五千年前法國南部拉斯科（Lascaux）山洞裡的動物壁畫一樣，留下自己生活的痕跡一直是人類文明的傳統。即使不是所謂的反叛青少年，許多人也曾在廁所留下字句，或在樹皮上悄悄刻下名字。無論塗鴉作者（writer）是到處寫下自己的名字代號（tag）、描繪裝飾字體（throw-up），或塗滿整片牆壁（piece），他們都並非想要成名，而只是單純地留下個人的記號而已。相對於許多後現代藝術家隨意修改（appropriate）前人的作品、再加上一大篇創作論述後，便聲稱為自己的創作，塗鴉者重視的是從中創造出獨特的個人風格。

藝術與權力一直有著微妙的關係，一般藝術家的作品，總要經過藝評家、媒體報導後，才廣為藝廊、博物館展示或收藏。不在正規

地鐵車票也成了塗鴉藝術家的靈感來源

藝術範疇、被視為青少年次文化的塗鴉，當然無法進入那些「藝術殿堂」，與名家的作品並列在一起。缺乏展示創作的途徑，青少年只得訴諸街頭，尋求其它表現自我的方式。塗鴉雖然一直是青少年間流行的活動，但自一九七一年《紐約時報》發表一篇報導，關於哈林區內一位十幾歲的傳信者在紐約的地鐵車廂、空牆上到處用麥克筆留下自己的名字代號Taki 183，自此之後，以文字為主的塗鴉便成了部分媒體關注的對象。

塗鴉者視統一規格的地鐵車廂為城市中一種制式的表現，因此試著想改變這一成不變的視覺環境。尤其每當地鐵開始轉動，塗鴉也能跟著在城市內漫遊，讓市民看到他們的傑作。同時期，為了與在曼哈頓的高級夜總會播放的迪斯可音樂相抗衡，哈林區的青年也發展出屬於自己的都會音樂∷嘻哈（Hip-Hop）。配合嘻哈音樂錄影帶，紐約街頭和地下鐵的塗鴉在全球年輕人腦海中留下深刻的印象，塗鴉也成了全球青少年的活動。

因為時間和空間的限制，快乾的麥克筆和噴漆罐成了塗鴉者慣用的素材。但是要掌控噴漆罐並不容易，因為一不小心就會留下滴漏的痕跡。所以塗鴉者常要事前練習以及周詳的計畫，才能在最短的時間內達到想要的成果。此外，塗鴉就是要與眾不同，即使由他人的作品出發，最終目的還是要建立起個人的風格。在創作者與材料接觸、成就新型態的過程中，塗鴉由簡單的簽名、泡泡字形、3D字體、裝飾內部的文字，演變為幾何圖形、以特定主題繪製的整

節車廂和牆面。一些塗鴉者也因報章雜誌報導後，成為和哈林（Keith Haring, 1958-1990）一樣家喻戶曉的人物。

由於是以游擊的方式作畫，塗鴉的目的當然不在於傳達親切、和善的訊息，而是具有挑戰性的主題。今天才噴在牆上的塗鴉，可能明天就消失、或被他人的作品所覆蓋，像青少年多變、未確定的自我認知。但即使是短暫的溝通，也是青少年致力表達個人的出口。作為一種反社會制度及自我表現的方式，塗鴉很快地成為青少年熱衷的活動，美國及全球各地青少年都想在火車上留下自己的記號。如果沒有大眾運輸系統讓他們大展身手，他們便在載運貨物的火車上，潛進停放火車的空地上，大肆揮灑他們的噴漆罐和畫筆。

對執法人員而言，地鐵車上冒出的塗鴉，正代表著一個有條理的社會逐漸開始失去控制。仗著「破玻璃窗理論」和對社區的關心，紐約市政府開始大力清除地下鐵塗鴉。為了防止清洗過後的地鐵車廂再度被噴上油漆，市政府特地在火車表面加上一層特殊的化學材料，讓噴漆顏料難以附著在地鐵車廂上，或是容易沖洗。部分商家也與市政府合力制止塗鴉行為，例如大型賣場 K-Mart 就將所有的噴漆罐都鎖在玻璃櫃裡，只有在檢查顧客的身分證後，才能將噴漆賣給他們。原來噴漆

罐在紐約市內並非是隨手可得的材料，而商家更可以選擇噴漆罐落在哪些顧客手裡。

紐約市政府每年花在清理塗鴉的費用，遠遠高過設立公共藝術的經費。隨著紐約都會運輸管理中心（MTA）逐年增加清理塗鴉的預算，塗鴉作者只得放棄在地鐵車廂上作畫，而改在地鐵經過的天橋、屋頂上留下他們的足跡。因此，如今在紐約，再也見不到噴有塗鴉的地鐵車廂。紐約市政府自豪地宣稱戰勝了塗鴉，但卻無法制止塗鴉作者往別的地方發展，更多塗鴉者正準備在市內各地留下他們的記號。

雖然塗鴉仍被保守人士視為破壞公物的表現，或妨礙觀瞻的行為，但也有一些視塗鴉為裝飾的商家開始雇用塗鴉作者為他們設計商店大門。如同原本是反主流文化的嘻哈音樂與視覺文化變成了流行商品，有計畫的塗鴉也成了新的藝術形式，廣為商家利用。

如同公共藝術和表演藝術一樣，塗鴉作品完成後，也將接受其它創作者和旁觀者的批評。另一方面，城市中佈滿各式記號的牆壁，更是社區情緒的一種反應，居民無法不去面對它。例如知名的柏林圍牆上的塗鴉便是對極權統治的共產主義的抗議，提醒城市居民生活中不合理的現象。而當東、西德統一後，柏林圍牆或被毀壞、或被賣到世界各地，其中一部分到了紐約，被安置在53街一座花園廣場內。不再是具威脅性的表現、不再是對當政者的反抗，紐約的柏林圍牆只剩下單純的裝飾意義，為城市提供一個怡然舒適的空間。

塗鴉不只是激進份子表達政治理念、或幫派成員用來劃清地盤的工具，和一般人在社會中汲汲營營尋求更好的生活一樣，塗鴉作者也希望能發展自己的風格，在競爭激烈的環境中佔一席之地。青少

哈林區內，一座學校操場改成的塗鴉作品展示場地

年的街頭藝術不向欣賞者銷售商品，只要求我們觀看而已。勇於創作、忠於自己的青少年，或許是對既定規範的挑戰，卻也提醒庸庸碌碌的人們一個曾經執著的已逝去的年代。當我們瞭解塗鴉是青少年的一種表達方式之後，或許就能夠接納這些青少年在城市中的創作。

不願侷限於既定規則的青少年，以塗鴉作為尋找自我方向的手段之一，以自己的語言，找到個人在社會和城市中的定位。循規蹈矩固然是維持社會秩序的重要關鍵，但並不應以此抹煞個人的創造力。青少年和你我一樣，是平等的社會成員，人們可藉由青少年的創作，來瞭解他們關心的事物。若以尊重個人表現的寬宏態度來看待，塗鴉其實讓我們的視覺環境變得更鮮豔、多樣，城市不再只是一片灰暗的叢林。

作品類型：塗鴉

材質：噴漆罐、麥克筆等

作品位置：蘇活、東村、下東區、哈林區等地的牆上
紐約的柏林圍牆位於53街，介於第五大道與麥迪遜大道間

相關網站連結
紐約塗鴉網站：www.at149st.com

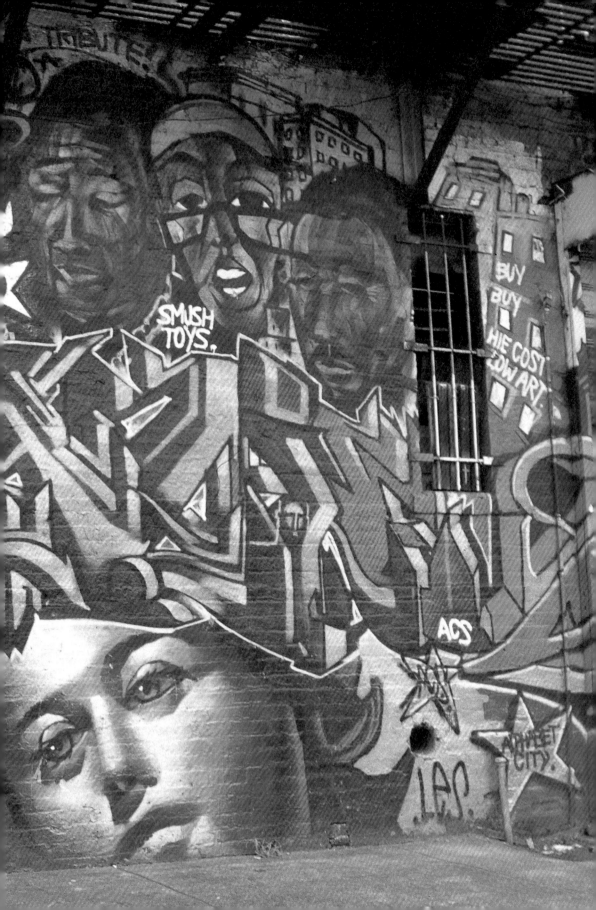

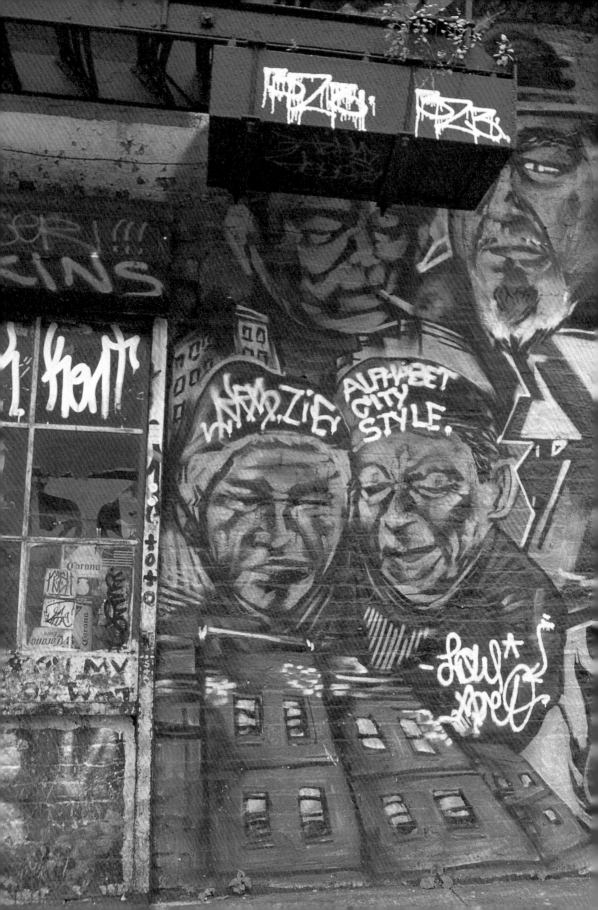

媒體即是訊息
The Medium Is the Message

第一次在蘇活見到「巨人」，他是在一個銀色電線桿的底座上。那個黑色油漆印製的面無表情的人頭像，活像個被警方通緝的人物。之後，我就不斷看見巨人以各種姿態呈現：或被貼在交通號誌上，或放大成巨型海報、出沒在廢棄空地的牆上。偶而，巨人與警察、切‧格瓦拉（Che Guevara）等人一同出現，甚至化身成七〇年代的 Kiss 搖滾樂團員之一，甚至伴隨著「買」、「順從」、「遵守命令」（BUY, SUBMIT, OBEY）等標語。當你仰望紐約的天空時，也可能會發現巨人就在屋頂的水塔上，觀看整個城市。不論你到哪兒，巨人就在哪兒，人們總脫離不了他的視線。

在講究行銷的社會中，沒有不好的貨品，只有賣不掉的商品。為了宣傳商品、理念，為了打知名度、讓喜新厭舊的消費者對產品保持新鮮感，商品的設計、包裝必須跟著不停地改變。於是，我們的生活環境中，盡是商標、標語、名人圖像。多樣的商品圖像逐漸成了現代生活的一部份，久而久之，人們不但習慣這些視覺刺激，也接受廣告中所傳達的訊息，似乎只要買了某些商品，就能像商品廣告中的模特兒一樣，擁有精彩的生活。

那麼，到處出現在紐約街頭的巨人圖像又是在賣什麼？要我們「順從」什麼？他到底在傳達什麼訊息呢？巨人既不是人們熟悉的影視、運動明星或是政治人物，也沒有帥氣的面孔，他始終以略微垂下的眼簾凝視著你我。我們更無法由簡單、抽象的正面人像，臆測他的生世背景。我一直以為那是某家公司的宣傳噱頭，

叫我們〈服從〉的巨人

切‧格瓦拉與巨人安德魯一同出現在交通號誌上

246

並不把巨人圖像當作一回事。幾年過後，發現巨人持續以各種形式出現在紐約，我才開始懷疑，巨人或許根本不是什麼商品圖像，而是有人故意留下的記號。只是，那記號有什麼意義嗎？

不僅在紐約和美國其他地區，如今在日本、歐洲各地的城市中，也能在街頭角落見到巨人圖像。當初一個簡單的創作理念，如今卻滲透到世界各地，這大概是十幾年前設計他的藝術家始料未及的。

一九八九年，謝伯‧法瑞（Shepard Fairey）還只是一位羅德島設計學院（Rhode Island School of Design）的學生，當他在報紙的分類廣告上看到一位名叫安德魯（Andre）的身材魁武的俄國摔角選手照片後，便依據報紙上安德魯的模樣設計了一個黑白兩色的貼紙。圖像中央是安德魯的半身像，右邊記載著他七呎四吋的身高和五百二十磅的體重，左邊寫著「安德魯巨人團隊」（Andre The Giant Has A Posse）。作品完成後，沈醉於滑板運動的法瑞將貼紙貼在自己的滑板上和學校附近的牆壁上。後來他更製作了上千份貼紙，分送給各地友人。自此，法瑞的巨人貼紙便展開了一段漫長的世界之旅。

由於是個人創造的作品，巨人貼紙受到崇拜非主流文化的青少年喜

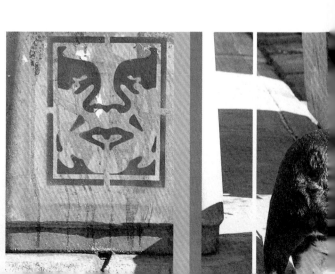

電線桿下方的巨人拓印

7

愛。當巨人貼紙在地下藝術界廣為流傳後，法瑞開始嘗試其它安德魯巨人的造型：他將原本的設計放大成大型海報，用一張張巨人海報貼滿整面牆壁。他也將巨人與政治、流行人物、名人肖像組合在一起。過氣的摔角明星與流行人物結合在一起後，成了到處可見、似曾相識的圖像，而那些名人卻因為與陌生的巨人組合，讓人再也無法認清原本人物的意義。

巨人圖像歷經了多次變革。當巨人安得魯貼紙像雨後春筍般在城市蔓延，法瑞接獲世界摔角協會（World Wrestling Federation）要求修改他的設計。於是他決定簡化安德魯的面部特徵，直到人物輪廓變得只剩下面具般精簡的黑色線條，人們再也無法由半抽象的外表中，辨認安德魯原本的模樣了。為了讓作品更多樣化，法瑞延續早期俄國結構主義（Constructivism）的平面設計風格，利用白底紅字配合黑白兩色的人形圖案。簡化的圖像再加上斗大的「買」、「順從」、「遵守命令」等字體，使得巨人海報充滿宣傳意味，不僅像是在監視我們的一舉一動，更成為和麥當勞的黃金雙拱一樣一眼就認出來的商品標誌。

除了大型、半抽象的巨人圖像，法瑞還將巨人與其它人物放在一起，製成巨型海報。在廢棄空屋的牆上，巨人成了切·格瓦拉手中所持的圖像、警察手中被通緝的人物照片，或是兩位西裝筆挺人士之一，被認為是「解決服從問題的良藥」（Giant Cured All My Obedience Problem）。在其它人物的襯托下，抽象的巨人圖像延伸出耐人尋味的敘述性，就像發生在城市中幽默、神祕、諷刺、具有訓示意味的故事。

法瑞設計的巨人貼紙出現在城市各角落，並不斷地蔓延

當巨人貼紙逐漸成為獨立的生命體，不斷演進、改變，在全球各地廣為流傳，原創者卻早已不再是當年執著於巨人安得魯的青少年了。目前定居聖地牙哥的法瑞擁有個人工作室，為百事可樂、環球電影等知名國際公司進行美術設計。閒暇之餘，他仍繼續修改自己的巨人設計，並趁著夜晚，潛入洛杉磯的街上，四處張貼他的巨人海報，還要隨時提防忽然出現的警察。

法瑞的作品也開始在藝廊內展出、掛上高價，甚至網路上也可以買到法瑞授權、由其它公司大量生產的巨人貼紙、海報等相關商品。相對於部分街頭的黑白兩色、不規則的大型海報，法瑞為收藏者設計了黑白紅三色組合、大小適中的長方形海報，作品主題也由敘述到抽象，任君挑選。當巨人圖像成了城市中隨處可見的標誌，不斷地出現在人們的生活環境中時，它也成了收藏的對象。好像任何在城市中出現的事物，都可以用選購紀念品的方式，將它們蒐集起來。

儘管法瑞的作品成了商品、收藏品，街頭的巨人圖像仍受到兩極化的待遇。相對於青少年的崇拜，市政府並不贊同這些沒有計畫的作品，視隨意張貼的貼紙、海報為違法的舉動。也有些人並不欣賞法瑞的設計，不認同法瑞的作品早已成為城市的商品之一，反而認為它們有礙市容。因此，經常可以看見巨人貼紙、海

只有由最原始的巨人貼紙設計，看得出巨人安德魯的模樣

報被人撕毀、清除，或被其它圖案所覆蓋。

但那些每天出現在我們眼前的商標呢？是不是只要有財團支援、以商業為目的，任何出現在街上的商標就該是市井小民要忍受的呢？為什麼沒有人對這些商標表示意見，反對這些公共空間的視覺污染，或就像撕毀法瑞的巨人圖像一樣，將它們去除呢？

法瑞創作巨人貼紙的目的，其實正是要激起觀賞者對周遭環境的注意。城市中鮮少有不具商業、宣傳意味的標誌，因此當目的不明確的巨人貼紙重複出現在街頭時，自然引起旁觀者的困惑。在瞭解巨人貼紙並不是為了要宣傳商品後，欣賞者也許就能感受到作品的幽默、荒誕，或者就能單純地欣賞巨人貼紙的創作風格演進。然而，不瞭解巨人圖像的意義、懷疑巨人貼紙的人，往往否認為隨意張貼的巨人貼紙正代表了顛覆、破壞社會安定的源頭。

經大量複製，並由街頭移轉到藝廊、起居室後，再也沒有人追問巨人的原創者是誰，或作品的涵義為何。自一九八九年起，共有超過一百萬個巨人貼紙、一萬五千張巨人海報，出現在世界各個角落。經過複製之後，藝術家的作品與觀眾的距離拉近了，但原先作品的內涵卻也隨著複製而消散。當問及巨人圖像到底在表達什麼時，法瑞表示巨人圖像本身並沒有任何意義，但當傳達的內容不如傳播媒介本身重要後，原本不具意義的媒介，也成了自己傳達的訊息。

隨著時光流逝，法瑞的作品不斷地在都會中流傳，巨人圖像與環境、觀眾互動而展現意義。一件藝術系學生戲謔的作品，演變成

DOG WASTE

DOG WASTE TRANSMITS DISEASE
CONTAMINATES DRINKING WATER

LEASH-CURB AND CLEAN UP
AFTER YOUR
DOG

GIANT

ITS THE LAW!
$50.00 — $100.00 FINE

巨人安德魯成了警察手中的要犯

250

青少年競相追逐流行的貼紙及海報，更因為它不斷出現在城市中，成為都市街景的一部分，自然地成了旁觀者收藏的對象。

法瑞用來刺激觀賞者、思考社會中到處充滿商品訊息的作品，到最後竟也成為一件商品，不但是對原始創作的諷刺，更反映消費者如何在不自覺的情況下，乖乖地服從、成為商業廣告的獵物。因為作品被大量複製，脫離了原創環境後，藝術家的靈氣不再依附著作品，巨人圖像也就像隨手可得的商品一樣，為每個人所擁有了。

作品名稱：巨人安得魯（Andre the Giant）：服從（OBEY）

藝術家：謝伯‧法瑞（Shepard Fairey）

材質：噴漆、貼紙等

完成日期：1989年起製作

作品位置：蘇活、東村、下東區等地的牆壁與電線桿上

作品類型：貼紙、噴漆、印刷、海報

相關網站連結

謝伯‧法瑞網站：www.giantposse.com/html/manifesto.html

大型的巨人海報經常出現在荒廢的空地牆上

停車場的收費亭外牆上一個伸手要錢的人物圖像

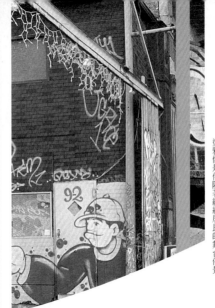

塗鴉像是伴隨著紐約居民的舞台佈景

世界是個舞台
All the World Is a Stage

有一天上班途中，看見路旁一座停車場的收費亭紅磚外牆上多了一幅壁畫——畫的是一個伸手要錢的人物。管理員並不知道是誰的傑作，只是一早來看到自己休息的小空間多了這樣一件既富裝飾性又具指示作用的圖案，覺得又好氣又好笑。

除了伸手要錢的人物，停車場的外牆上還佈滿了抽象、寫實、具像的圖畫。管理員並未委託任何人繪製這些圖畫，它們全是有人趁著停車場關門後潛入畫的。只要牆面保持完好、沒出現什麼冒犯人的文字，管理員其實並不介意。並且，雖然無法控制青少年在停車場內的活動，他還是隨時可以將自己不喜歡的作品清洗乾淨。停車場內幽默、富深意的圖畫，讓人感覺像是置身於一個舞台的中央，看著悲喜交集的故事不斷地上演。

紐約中城內精心設計的廣場、清楚的路標、整齊的空間，總讓人感到安心，特別是對剛到紐約的旅客而言，可以免除找不到方向的焦慮。標示著地圖、時間表、觀光景點的涼亭，與俊男美女組成的廣告看板，不僅提供賞心悅目的視覺訊息，更加強商品在消費者心中的印象。消費者走進設計一致的精品店、連鎖咖啡屋、速食餐廳時，不用花太多心思就知道如何在熟悉的環境內活動。個人的行為配合空間的設計，城市提供的訊息與商品廣告的分野，也越來越模糊。

相較之下，走在略微混亂、佈滿塗鴉的街道上，多少會讓人感到有些不安。尤其是當夜晚降臨、商店拉上鐵捲門之後，塗鴉便成了支配黑夜的主人，張牙舞爪的噴漆文字佔據整片牆面，拼圖般的標

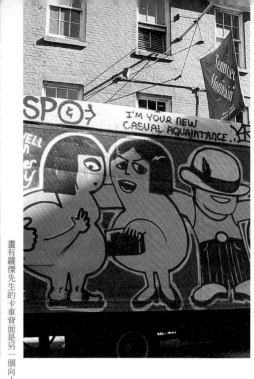

畫有羅傑先生的卡車背面是另一個向人們問候的塗鴉

籤、貼紙、拓印，遍佈在電線桿和空屋上……你永
遠不知道下個街口會呈現什麼景象。不按公式設計
的被忽視的都市空間、千變萬化的街景，總讓人提
心吊膽。這時，個人的思緒也會和眼睛所見令人
眼花撩亂的圖畫一樣，天馬行空般地無法控制。

有時候，當你站在馬路中央，就能看到一輛畫
滿圖案的貨車突然從面前呼嘯而過，多彩的圖
案與卡車上中規中矩的字體相對應著。不過，
和其它塗鴉一樣，花俏的卡車並不常出現在
紐約中城，而多在下曼哈頓區的馬路上奔
馳。並且每一輛貨車都像有自己的地盤似
的，只會在特定的地方出現。若是能在同
一天、不同的地點，看到同樣一輛畫滿圖
案的卡車，那種感覺就像是看到忽然出現
在眼前的電影明星一樣，令人興奮莫名。

拜塗鴉作者之賜，原本千篇一律、生鏽，
甚至有臭味的貨車，在紐約的道路中散
發出歡樂的氣息。畫滿抽象文字、敘述
性主題的卡車，在名廠生產、規律色彩
的車輛中顯得鶴立雞群。有一輛每日停
放在Spring街與Wooster街交叉口、上面
畫有羅傑先生（Mr. Fred Rogers）的卡
車，是我最喜愛的貨車塗鴉。羅傑先生
是公共電視的兒童節目主持人，他上節

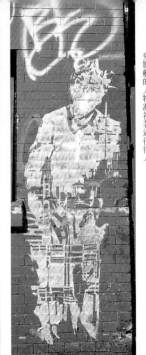

De Foo設計的花朵與其它塗鴉間的對話

目時經常穿著母親編織的毛衣外套與球鞋。他的語調溫和，一向以兒童的角度思考，同時教導兒童尊重他人與自己。他的毛衣外套與球鞋成了塗鴉的主題。二○○三年二月羅傑先生去世後，每當見到繪有羅傑先生圖案的卡車時，我總會想起那位和善的老人，和他一貫傳達的訊息。

當我們在觀察城市時，城市也盯著我們；真人大小比例、如鬼影般出現在曼哈頓與布魯克林區牆上的人物紙雕，是現居布魯克林的Swoon的傑作。Swoon從身旁的親朋好友和路上見到的紐約客中尋求靈感。他在一大張色紙上，用刀子細心地刻畫出人物的輪廓、衣服、表情等細節，寫實、精雕琢的程度令人讚嘆。每次在路旁見到Swoon的人物紙雕，總是令人眼睛一亮。

作品完成之後，Swoon會將他的人物紙雕貼在廢棄空屋上和道路旁，營造夢境般的氛圍。即使這些紙雕人物因時間流逝而剝落，卻仍能見到人物曾經存在的痕跡。紐約是Swoon的題材與靈感來源，他的街頭藝術提醒城市居民張大眼睛，看看周圍的環境與人物。當人們仔細觀察自己的生活空間，原本熟悉的城市也會開始產生變化，重新看見城市旺盛的生命力。

如果你開始關注紐約，可能會看到令你意想不到的畫面。人們一向無法將大自然與鋼筋水泥、玻璃構成的都會聯想在一起，於是塗鴉者乾脆給紐

約一個假日的自然元素。一九九三年，一位當時還在紐約念平面設計的大學生Michael De Feo印製了幾百張自己設計的花朵；他在大小不等的白紙上，用強有力的藍色線條構成了造型簡單的花。De Feo在紐約大肆張貼這些花朵，使得在不可能長出植物的電線桿、電話亭、報亭、公車上，都出現了一朵朵沒有根的小花。有些貨車司機還主動向De Feo要他的小花海報，貼在自己的貨車上。五片花瓣的花朵似乎象徵著構成紐約大都會的五個區域，而De Feo的野花和紐約居民一樣，在嚴苛的環境中生存。De Feo趁旅行的機會，還將他的藍色花朵散佈到其他城市：結果不僅是紐約，在西雅圖、波士頓、舊金山等地，總共有超過七千朵相同樣式的野花，同時綻放在城市街頭。

大約自三年前的夏天開始，我發現有另一個以花為主題的塗鴉出現在蘇活和格林威治村。特別在蘇活區，這些花朵像路標般，在每條街口等候著路過的行人。藝術家不用快乾的噴漆罐，而以潑灑的方式，將顏料滴落在街道表面，製作出造型生動、色彩單一或綜合的花朵。有的花朵上有光環，像天真的小天使，還有些花朵正興奮地手舞足蹈。在滿是口香糖、堆滿垃圾的街道上，因為藝術家的傑作，使得原本單調的城市多了些許色彩與活力。這些造

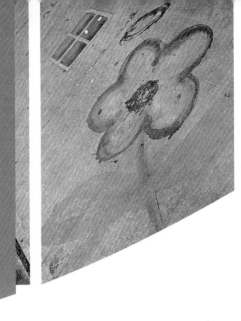

盛開在蘇活街頭的花朵塗鴉

小花在街頭角落等候著我們

型多樣的花朵，並不需要人們照料，也不需要自然的陽光空氣水，更不畏懼日曬雨淋，獨力在紐約街頭生存。經由人們的踐踏，它們會漸漸地褪去原先艷麗的顏色，但每當雨水沖刷、除去地面的塵埃之後，每朵小花又顯得格外亮麗。無論天氣多麼惡劣、心情多麼沮喪，一看到地面上繽紛的花朵，人們就能得到暫時的愉悅。它們是不具威脅性的主題，沒有人介意野花塗鴉開滿在整個地面，所以鮮少人會想要將它們清除。也許，一旦瞭解塗鴉花朵和紐約客同樣面對艱辛的人為、自然環境，大家就像是共同的生命體一樣，相互珍惜。

塗鴉者隱身在自己的作品後面，像戴著面具的演員，靠著創作來扮演各種角色。他們利用創作尋找自我空間、認識個別的特質，並積極發展新風格。但是，就像所有的藝術家一樣，塗鴉者不甘願只是待在自己的圈圈裡，默默地製作，而需要將個人的作品展現在群眾眼前。塗鴉是他們與其它塗鴉者與觀者溝通的語言。每當有一件新的塗鴉作品出現在街頭，不久之後就會有其它作品跟著在附近出現，它們像在彼此較勁，又像是相互鼓勵。因此，我們會看到層層相疊的塗鴉符號，像野火般迅速蔓延。在靠近中國城、幾乎是個無人疆界的Wooster街底，有一面牆上遍佈著各式風格的塗鴉作品，多元的表現令人目不暇給，更敘述著時間的累積。城市中佈滿塗鴉的牆面、店面、停車場……成了不打烊的藝廊與博物館，讓塗鴉者有充分表達的機會，也讓我們看到一個永不歇息的城市。

停車場牆壁、貨車表面、店面……都成了隨時可更換、增添的壁紙和畫布，塗鴉者以抽象文字與圖像繪製紐約的人物，表現具批判性或幽默、悲傷等各種主題的故事。塗鴉者不是憤世嫉俗的反社會份子，只是和所有藝術家一樣擁有豐富的情感。停車場牆上幽默的人物、貨車上的羅傑先生、牆上藝術家的親朋好友、路邊的小花等，都是塗鴉者對

佔據了整條街的花朵塗鴉

城市熱情的展現。無論是規劃周詳或臨時起意、自製或專業設計的文字與圖像，當我們面對各式噴漆、貼紙、拓印、海報、紙雕、繪畫、裝置作品，和它們構成的抽象、具像、寫實的視覺環境時，就像是看見舞台上一幕幕悲歡離合交織的戲劇。

就像觀眾看演員表演時，心裡會產生不同的變化，欣賞藝術品時，觀賞者的心情依眼睛所見浮動，思考會也跟著轉變。藝術家細膩的眼光，讓人們有機會檢視自己的生活環境，並由個人的經驗，重新評估對自我的認知。欣賞者可以決定自己要扮演的角色：我們可以對眼前的塗鴉視而不見，當成妨礙市容的表現或違法的行為，選擇將它們全部剷除；我們也可以選擇仔細察看塗鴉者傳遞的訊息，放棄被動觀望，而選擇主動參與。思考是否照單全收城市提供的任何事物。莎士比亞說：「世界是個舞台，我們不過是演員而已。」在這個由各種角色組成的劇院中，我們可以選擇擔任主角、配角或觀眾，也可以選擇提前離場或是參與到最後一分鐘。

塗鴉成了新式的公共藝術、群眾藝術，也是一種反對企業控制公共空間的工具。每日增添的街頭藝術，記錄著個人

佈滿塗鴉的卡車大多出現在曼哈頓南區

原本一成不變的卡車，因為車外的塗鴉而多了活力

的意見與感想，像是為城市書寫的日記。不同的塗鴉作者在同一空間創作，鼓勵個人與他人、社區、甚至全世界的對話。最近，蘇活區內一個畫滿塗鴉的鐵捲門被鋸掉，改裝為餐廳入口，裝飾成與其它商店相似的外型。在城市迅速拓展的過程中，如何設計生活空間、決定個人與群體的關係，以及在成長過程中如何保存個別特色，而不是複製成另一個都市，是社會進步的同時必須考慮的課題。塗鴉者在主流藝術、商業、權力的衝擊下尋找個人風格，城市、社區也要建立自己的品牌。

雖然擁有廣大的群眾，都市卻像個大機器，一個令居民感到疏離的空間，人與人之間總是缺少對話的機會。在這樣的環境中，表現個人、反應社會的藝術，便在瞬息萬變的世界中擔任起傳信者的角色。紐約的公共藝術與街頭藝術綜合了藝術家與欣賞者的經驗，以及幽默、悲傷、歡愉等情感，它們代表著城市的歷史、藝術、文化，更是對未來的期許。創作者反應自我與群體的情感，欣賞者則依據自我經驗，決定作品賦予個人的意義。當我們見到這些作品時，可以暫時忘卻煩擾，與城市的歷史、居民連結在一起。如果紐約的公共藝術、街頭藝術像劇場的道具，那麼藝術家和欣賞者就是在舞台上等待創造奇蹟的演員。

相關網站連結
Swoon網站：www.wearechangeagent.com/swoon/chapters.php
Michael De Feo網站：www.mdefeo.com

蘇活區內一個畫滿塗鴉的鐵捲門被鋸掉、改裝為餐廳

國家圖書館出版品預行編目資料

紐約，美麗的事物正在發生 / 嚴華菊文字.攝影
——初版. ——臺北市：大塊文化, 2004〔民93〕
面； 公分. ——（tone；3）
ISBN 986-7600-86-X（平裝）

1. 藝術 — 文集

907 93020762

LOCUS

LOCUS

LOCUS

LOCUS